U0043694

藝　術　館

遠流出版公司　　　　　　吳瑪悧／主編

藝術館　51

拆／解藝術

著者／Harold Rosenberg

譯者／周麗蓮

審訂／黃麗絹

主編／吳瑪悧

封面設計／唐壽南

責任編輯／曾淑正

發行人／王榮文
出版發行／遠流出版事業股份有限公司
台北市汀州路三段184號7樓之5
郵撥／0189456-1
電話／(02)23651212
傳眞／(02)23657979
香港發行／遠流(香港)出版公司
香港北角英皇道310號雲華大廈四樓505室
電話／25089048　傳眞／25033258
香港售價／港幣100元

著作權顧問／蕭雄淋律師
法律顧問／王秀哲律師・董安丹律師

排版／天翼電腦排版印刷股份有限公司
電話／(02)27054251

1998年9月16日　初版一刷
行政院新聞局局版台業字第1295號

售價／新台幣300元
缺頁或破損的書請寄回更換
版權所有・翻印必究
Printed in Taiwan
ISBN 957-32-3573-0

YLib 遠流博識網
http://www.ylib.com.tw
E-mail:ylib@yuanliou.ylib.com.tw

拆/解藝術

The De-definition of Art

Harold Rosenberg 著

周麗蓮譯　黃麗絹 審訂

R 1 0 5 1

拆 / 解 藝 術

The De-definition of Art

◆目錄

前 言

第三部：美國和歐洲

第四部：拆解藝術

前言

最近有一種令人振奮的看法，那就是所有的問題都可以靠藝術的魔杖點石成金，解決一切困難，而這個觀點又在學術界及藝文界廣為流傳。對於專業的藝術家來說，這種熱忱已超過了僅僅在繪畫或雕刻作品的完成。

有位藝術家認為：「世界上已有太多東西了，我們不需要再錦上添花。」而另一位藝術家說：「我選擇創造事物經驗的品質，來取代製造物件。」在最近的一篇藝術專欄裏，雕塑家莫里斯（Robert Morris）說的話最好：「靜態的、可攜帶式的室內美術作品（繪畫或雕刻）只是一種裝飾品，讓人對它愈來愈沒興趣。」

與單薄的藝術相反地，藝術家被誇大成巨人，他不僅具有高度的敏感度，且時時發揮他的想像力，更具有對現代生活深度的表達能力。

藝術家變得比藝術本身還偉大。他的適當創作媒介是在世上工作。從生態學——轉變景觀——到改變生活情況。在福勒（Buckminster Fuller）的跟隨者來說，這超級或超越藝術的活動即所謂的世界遊戲（World Game）。

由於過度自信所表現的自我膨脹存在於今日藝術家的創造能力裏，所有東西都可以通過藝術來完成，只要是藝術家的作品就是藝術。安迪·沃霍爾（Andy Warhol）曾說：「爲什麼《喬琪姑娘》（The Chelsea Girls）是藝術？因爲第一，它是藝術家的作品，第二，它被視爲藝術。」你有兩種回答的方式，阿門！或噢，是嗎？

其實，藝術家認爲他做的就是藝術，這個觀點已演變成一個很糟糕的危機。在這個時代，繪畫、雕塑、戲劇、音樂都經歷了重新定義的過程。而藝術的本質變成不清楚，至少是模糊不清的。沒有人能確認那一樣是藝術，或那一樣不是。當面對一件作品，比方說繪畫，你不知道如何界定它是一件不朽的作品，或是一個破爛貨。拿史維塔斯（Kurt Schwitters）的拼貼來說，則兩者都可能。

對於藝術本質的不清也不是完全沒有好處的。它帶領人們去試驗，去不停地探討。而這個世紀最好的藝術即在視覺上對藝術的爭辯。從第一次世界大戰以來，二十世紀即陷入一連串的變動，以至不可避免地使創作的過程和固定形式分離，而被迫以現成物即興地創作作品。在一些保持著精緻藝術舊定義的國家，例如蘇俄，藝術若不是死的就是在暗地裏叛變。所以藝術必須繼續不斷地自我探討。

不管如何，要嘛是用新方法來想藝術，或者根本不去想它，但去超越藝術成爲一位純粹狀態的藝術家。那些後藝術（post-art）的藝術家引領拆／解藝術（de-definition of art）到無藝術的境界，所剩的只

是虛擬的藝術家。他不作畫，只對空間有興趣；他不跳舞、寫詩或拍電影，只對動作有興趣；他對音樂沒興趣，只考慮聲音。他根本不需要藝術，因為在定義上藝術家是有天賦的人，他所做的，如同沃霍爾說的，自然地「形成藝術」。他不需局限自己在單一的言語形式，例如繪畫或詩──或混合題材，例如劇場或歌劇──他可以從一種形式跳到另一種，在其中創新而無需探討那形式到底是什麼。他也可以是個發明家，把視覺、聽覺與物質混為一種超藝術 (super-art)，得以融匯所有經驗成為他所謂的「在世界上自然存在的品質」。

這些後藝術的藝術家甚至可以創造一種「環境」（這個字是當今藝術術語裏最具有潛力的字眼），在那裏任何形式的機械性刺激都會在觀者身上運作，並且不管他願不願意，都會促使觀者成為參與者，因此也成為「創造者」。

在繁雜的形式與感官中超越藝術的幻象，引領出了一個關鍵的問題：「什麼使一個人成為藝術家？」但這個主題在後藝術的領域裏沒被討論過，在那裏人們理所當然地認為藝術家是一種基本力量，只要自認為是藝術家就成立了。

然而，事實上藝術家是藝術的產品──我是說一種特別的藝術。藝術家若不是那個把整個藝術觀表現出來的人，那他是不存在的。繪畫呈顯畫家的秉賦，詩呈現詩人的秉賦──而有創造力的藝術家，是那個發揮其秉賦的個人。沒有藝術的藝術家或所謂超藝術藝術家 (be-yond-art artist)，根本不能稱為藝術家──不管他多投觀眾所好。拆／解藝術必然造成藝術家的消失，只剩流行的懷舊幻想。最終每個人都成為藝術家，向科雷頓 (Clayton) 前進！（請參考第二十二章。）

不論對現今開放式藝術創作的期待有多大，不管各種藝術承載著

什麼樣的文化改變及藝術家行為所帶來的壓力，藝術對於個人與社會來說都沒有像今天這樣不可或缺。以它所凝聚的內涵、訓練及內在衝突，繪畫（或詩詞、音樂）提供了個人自我發展的方法——而且可能是唯一的一些方法。在今日大眾行為的模式中，包括大眾教育，藝術是唯一一種讓人在自我了解中發展的一個專業領域。一個缺乏個體自我成長的社會——而被動的人又為其環境所局限，不能稱為一個人的社會。這是藝術的偉大，這一點不允許我們忘記。

Part One

第二部 Part One / Art and Words
藝術與文字

1 從紅人到地景作品

現在品味已不存在（因為沒有人願意為之捍衛的價值已死），它曾經對藝術造成的影響已是很久遠以前的事。如果大都會博物館(Metropolitan Museum)的展覽「十九世紀的美國」(Nineteenth-Century America)中的繪畫與雕塑，和今日美國具象藝術毫不相似，那麼原因比較不在於形式與觀念的差異，而在於早期作品呈現給觀眾時的態度極為客氣。一幅讓人感受不好的畫，如范德林（John Vanderlyn）畫的珍•馬克麗（Jane McCrea）的斧砍，是十九世紀美國畫作少見、強調美學上好的態度——暴力的法則。如同大都會博物館展覽畫冊上所指出的，這是「十九世紀大部分畫家在適度性與裝飾性為主導觀念下，選擇不去強調的」美國生活之一面。對於裸體也是同樣的處理。皮爾（Raphaelle Peale）的《出浴》（After

the Bath）和包爾（Hiram Power）的《希臘奴隸》（*The Greek Slave*）是同樣的，表達如同創作者所說的「暴露的是她的靈魂而不是軀體」。（這靈魂如同冷漠而抽象的新古典主義，讓人看了沒有任何感官的刺激。）相反的，葉金斯（Thomas Eakins）的裸體女人則給他帶來麻煩，可能被大都會博物館排除在「十九世紀的美國」門外。

這個新國家的藝術在本質上是保守的；它的主要功能在滿足一羣藝術家與其雇主的懷舊與追求高文化的心態，這點最佳表現在模仿祖國最令人尊重的人士所偏好的風格上。因此藝術的信念被認定爲「合宜且裝飾性的」，其美學有一種裝扮的本質，以達到儀禮的要求。當這些畫作在大都會展覽時，挑逗觀者的前衛原則尚未在美國藝術中活躍。作品爲合乎大眾的品味而非挑戰感官而產生。沒有一幅美國畫敢去刺激觀眾的神經。

在大都會博物館裏可看到的十九世紀美國繪畫及雕刻都是在會客室裏可以接受的作品。題材除了有山、湖邊、印第安人、小鳥、馬、鄉下人、棉花田裏的黑人、報童、小丑、及一些工人（威爾〔John Weir〕的《製槍廠》〔*The Gun Foundry*〕和安瑟茲〔Thomas Anshutz〕有名的《午時的鋼鐵工人》〔*Steelworkers——Noontime*〕是大都會博物館展覽中僅有的現代工業的表徵）外，還有肖像、會談景象與屋主理想化的人像等。要抓住當時藝術的品味，我們從在大都會博物館看到的作品都有裝飾優雅的家具及陳設即可得知。野外的遠景、水鳥、與沒有修養及文化的美國人，被允許進入這些顯赫之宅的時間只剛好足夠它們在裏面被描繪完成。在整個展覽中，所有的人、物與景都呈現出自我的意識。

在賓漢（George Caleb Bingham）的《離開密蘇里的皮件商人》

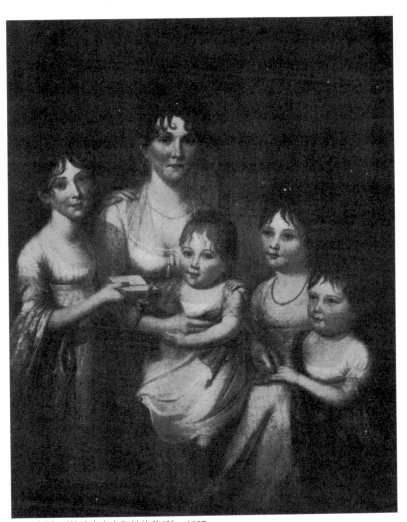

1　皮爾，《杜波克夫人和她的孩子》，1807

2 蒙特，《製造蘋果酒》，1841

（*Fur Traders Descending the Missouri*）中，人和貓是十九世紀中期廣泛被複製的作品。皮件商人痛苦的面孔及他兒子沉思微笑的臉孔面對著觀眾，好似喜好藝術的好家庭。在杜蘭（Asher Brown Durand）的《族羣精神》（*Kindred Spirits*）中，一幅類似彩色蝕刻的繪畫乃美國藝術史上最受喜愛的作品，浪漫和寓言的風景畫家寇爾（Thomas Cole）站在石台上，手裏拿著指示棒，不僅對他的朋友布萊恩（William Cullen Bryant），也對觀眾演講。

和風景畫家相反的是風俗畫家把人的臉聚在一起，代表一種社會型態。在蒙特（William Sidney Mount）的《製造蘋果酒》（*Cider Making*）這幅畫的左邊，有個年輕女孩溫柔地看著一個年輕人，但這年輕人似乎是為了觀眾而非他的仰慕者而存在，而坐在背景處柵欄上的一對男女眼睛也是盯著觀賞者。在被看的感覺裏，英漢（Charles Ingham）的《賣花女》（*The Flower Girl*）是其中佼佼者，在畫冊裏形容以「似化妝品的顏料來打扮一個扮演中世紀小說裏描述的甜美、優雅的賣花女」。理論上來說，美國繪畫在喜愛投光式（luminism）畫家手上發揚光大，利用強光和深的陰影把每樣東西托顯出來，從葉子、小石子到水波等。此畫風包含平滑、透明、淺淺的筆觸，看起來像印刷或複印品，更像彩色照片。最大的例外是丘奇（Frederic Church）的《尼加拉》（*Niagara*），他用不同的厚度來表現漩動和平靜的水面。

除了為雇主會客室製作的藝術外，十九世紀的美國發展出了另一種相反的藝術觀念——藝術即流行和偽造。相信「自然」至上乃美的真實導師，仍然在美國「寫實主義」裏發芽生根，從卡林（George Catlin）到葉金斯及學院理想派和感性派都在內。印第安畫家卡林寫到：「黑色和藍色的布及文明不只是遮蓋了、還破壞了自然的優美，」他繼續談論

著「北美洲的野性」，在此，「人被藝術的偽裝解放了」，它是「世界上最值得研究或最好的藝術學校」。宣告了美國的風景本身就是一種藝術，或比藝術更高一層的東西：美。藝術被認為是藝術家和實物中間的一個屏障。繪畫藉由盡力表現自然而達到一個顛峰，把印第安人從西部搬離，然後放在沙龍或史密斯索尼博物館（Smithsonian Institute）。當賓漢成為一名成功且成熟的畫家後，又到德國去了幾年，研究出來的結論認為，藝術比不上自然，他單純的理論基礎在於，繪畫不能動也不能產生聲音。十九世紀美國藝術——從原住民及自我教育的藝匠，到受過歐洲高等教育的藝術家，如葉金斯和安瑟茲——在流行的學院派中開始加入反藝術的學說。美國人夢想將大把大把的自然帶回家，亨利（Robert Henri）說到葉金斯：在自然中美的事實就是——預見二十世紀把腳踏車輪子及瓶子架放在博物館，以及把沙土堆在藝廊裏，或把部分海灘用塑膠布包起來而說是一件雕塑。

　　一位本世紀中期的評論家加弗（James Jarves）認為，這種把真實的物體和景象用實物來顯示的藝術理念，是「心不在焉的理想主義」，而且是「如果是為某種特定目的而為，則根本是視覺上的騙局」。具有欺騙眼睛目的的藝術作品展示在大都會博物館，似乎分享著加弗崇高的想法；許多藝術家如皮爾、查理斯‧金（Charles Bird King）、哈內（William Harnett）、皮托（John Peto）和哈伯（John Haberle）等的繪畫都表現了逼真的假象（trompe l'oeil）。這種繪畫在法蘭肯斯坦（Alfred Frankenstein）的《狩獵後》（After the Hunt）表達得最完整。藝術家在平面上將三度空間的自然景觀像魔術一樣呈現在不同層次的觀眾面前。他放棄傳統的構圖與色彩協調的原理，賣弄技巧地在《狩獵後》裏表現出死兔子肚子上紅色的子彈孔，讓人以為這隻兔子剛從

帽子底下拉出來似的逼真。而查理斯・金的《窮藝術家的廚櫃》(*The Poor Artist's Cupboard*) 是早期美國幻象主義的作品範例，如同一九六〇年代史波利 (Daniel Spoerri) 把早餐桌肢解後再重組起來一樣，是將家用廢棄物重新組構。哈羅 (S. E. Harlow) 畫的掛在曬衣繩上的羊毛襪，哈伯偽裝的絲絨窗簾，哈內的馬蹄鐵、信架、用過的五塊錢鈔票，都是一件簡單的物體放在平坦的背景前(如門或牆)，和正統美國靜物畫有戲劇性的對比，如法蘭西 (John Francis) 的《酒瓶和水果盤靜物》(*Still Life with Wine Bottles and Basket of Fruit*)，以自我意識的擺置形成構圖。法蘭肯斯坦指出哈內去了慕尼黑後開始「展示出構圖形式」。在假象靜物中，如同在投光式風景中，光線和明顯的邊緣乃表現戲劇性效果的方法；幻象主義者特別喜歡表現報紙在光線下的質感，舊信紙的切邊或折角，以及指甲 (在皮托的《林肯和看護擔架》〔*Lincoln and the Pfleger Stretcher*〕，觀賞者若不碰觸根本看不出指甲是畫的)。與投光式風景不同的是，這些作品展現物體的立體性，和歐洲十八世紀用光影來表現又不同，主題大多是每天看到的東西，如臘製品或攝影，讓藝術變得多元化。它是普普藝術的發明，其理想只是作轉變。位於十九世紀美學流行以外的美國逼真畫畫家，與那些創作符合大眾口味的邊緣藝術家遭受到同樣的命運——例如納斯 (Thomas Nast) 沒有被包括在大都會博物館「十九世紀的美國」展覽中。直到哈內、皮托和其他對美國東西的挪用者在有階級意識的一九三〇年間被再度發現時，他們的許多作品和家具、裝飾品都早已不見了 (裝飾品包括風景明信片、紀念性的餐具、木刻印第安人及旋轉木馬的雕刻)，這些在荷明 (Thomas Hoving) 為大都會的展覽畫冊所寫的序言〈美麗的美國〉(*America the Beautiful*) 裏都沒提到。

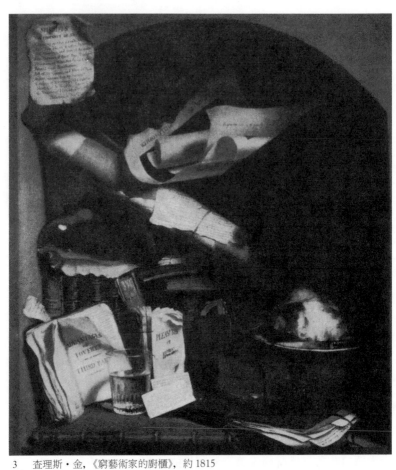

3　查理斯・金，《窮藝術家的廚櫃》，約 1815

藝術家畫他們所看到的藝術而非他們所真正看到的。藝術家在十九世紀的虛構畫面中所追尋的理想模特兒女人，本身已是藝術——即一種「現成物」——可以被複製。在這裏藝術和自然二者合而為一。在自然裏找尋藝術使藝術變得多餘，捨棄藝術使自然變得更完美。整個世界成了博物館，這博物館陳列了莫里斯的樹和杜象（Marcel Duchamp）的瓶架。美國畫家執著的是創作非藝術的作品，甚至反藝術的作品，德庫寧（William de Kooning）形容他們的行為是：「在約翰・布朗（John Brown）的身軀外餵飯。」

美國藝術史從早期的探測製圖員到最近的概念藝術家，都將風格作為觀看或妨礙觀看之方法的議題。這議題主導著美國借用自巴洛克（Baroque）到包浩斯（Bauhaus）的風格。現實與藝術的爭論反映了美國藝術要超越歐洲藝術的潛在意識。在新美國人的經驗裏，「現實」被激烈地討論著，尤其在那些有錢且受高等教育的傳統文化保存的特權階級中。一九五三年大衛・史密斯（David Smith）曾說道：「在創造藝術上，地域主義、粗糙或非文化要比細緻及修飾來得重要。」相對於卡林所說：「從粗糙及勇氣裏創造藝術要比從文化裏來得容易。美國藝術的特點就在於它的粗糙，相對於外國藝術的修飾〔尤其是投光畫派！〕。」

對美國人執著創造非藝術或反藝術的藝術——最佳範例有卡林的「優雅與美麗」（grace and beauty）和史密斯的「粗糙」（coarseness）——在却斯（William Merritt Chase）被送出國研習時感嘆地提出來。他說：「天啊！上帝，我寧願去歐洲也不要去天堂。」基本上這是却斯的看法。不論他們的態度如何，十九世紀的美國藝術家是都「去了歐洲」——不管是真的去了，還是抄襲歐洲鉅作或根據他們的原理作畫。

卡林雖比擬美國爲天堂，也不能脫離西歐的模式。他畫的印第安人在心理上是膚淺的——白人的臉塗了油彩，帶著印第安人的裝飾品。杜恩（Dorothy Dunn）在她的《西南平原的美國印第安人》（*American Indian Painting of the Southwest and Plain Areas*）一書中，埋怨卡林的研究是「真實地表達印第安人文化已大大地爲學院派所犧牲了。」

事實上，相對於社會口號，真實作爲藝術的替代，已不再是反藝術的計畫。它可稱爲是對藝術的放棄；事實上，它期待更新使之成爲形而上的藝術。不斷的實驗戰勝了品味，因爲品味是經由協定形成的。葉金斯的科學自然論並不包括精緻的構圖結構，也沒讓他忘記他的老師傑洛姆（Gérôme），但他嚴苛的調查却違反了費城的「合宜和裝飾」

4　維德,《人面獅身獸的質問者》, 1863

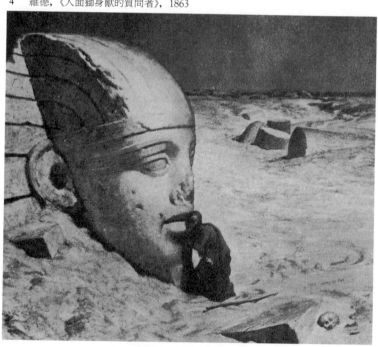

的理念，所以在費城沒有人喜歡他。在主觀層面的比較上，它拉大了藝術大眾與美國獨立思考者萊德（Albert Pinkham Ryder）的距離。在美國，社會—政治性藝術及對藝術的態度，要比其他的地方來得明顯。藝術中的真實——換句話說，無藝術的藝術——是很難完成的，但是受了現實的壓力，藝術家對抗敵對的價值，例如在現代的地景作品，以及反形式的藝術家，申明排斥現有的博物館—畫商—收藏家的系統。在十九世紀時，能從官方的品味解放是少見的。按照亨利·詹姆士（Henry James）的看法，荷馬（Winslow Homer）成功地丟棄美學上的自我意識，把藝術與真實混在一起(詹姆士表示，「事物在他眼裏已形式化」)，但結果是「可怕的醜陋」。大都會博物館的展覽暗示著任何社會團體之品味再也無法左右藝術，所有的品味，包括毫無品味都同時共存，美國的繪畫及雕塑不必為此感到後悔。

2 去美學化

雕塑家莫里斯曾經公證以下文件：

美學的收回

以下簽署者，羅勃・莫里斯是金屬建物的製作者，在此收回作品之美學品質與內容，並宣稱從今天起，該作品沒有這種品質與內容。

日期：一九六三年十一月十五日

莫里斯

沒有看過莫里斯的作品，我無法得知他收回美學品質與內容後產生什麼影響，或在他簽署了以上宣言後，其美學情況為何。或許他的作品轉變為藝評所謂的「寫實主義者的超物體」或「觀念藝術的反物體」。或許它成為一種「焦慮的物體」，是一種現代創作，注定要忍受

作品是否是藝術的不確定性。無論如何，莫里斯之宣言的意圖在轉變他的作品成為盛行於六〇年代啓發簡化主義者的盒子、模型與成形畫布等物品的邏輯。莫里斯的去美學化的作品預示出低限主義(Minimalism)藝術家賈德（Donald Judd）的理念，即藝術應具有「特定性及眞實的物質、顏色及空間的力量」。

莫里斯美學的收回及賈德要求比其他東西更眞實的物質——例如，褐色的泥土而不是褐色的顏料——都暗示出了淨化藝術技巧的決定。最終，莫里斯口頭上的驅邪可能不如賈德事先選定的實質物來得有效。不含美感的作品，想當然爾是利用粗糙的如石頭或木材的素材，或非藝術用的材料，如橡皮條、電燈泡，甚至活的人或動物。無美學的藝術能融入自然中，它被描述成「實物中的實物的一小部分」。在地上挖個洞，在玉米田中砍出一條路，在雪地裏放一塊四方鉛板（所謂的地景藝術），在解除美學化的本質上與展出一堆信件、釘報紙在牆上，或把照相機的快門打開拍攝夜色（所謂的反形式藝術）沒什麼不同。美學的回收也替「過程」藝術鋪路，在其中化學的、生物的、物理的或自然的力量改變了原來的物質，並且改變或摧毀了其形式，例如，結合長草與細菌或生銹的作品，以及隨意的藝術，它的內容和形式是靠機運完成的。結果，對美學的拒絕暗示著如同在觀念藝術中有關藝術物體的完全排除，以及被作品的意念或謠言的完成取而代之。儘管強調著對材料的實際應用，各種去美學化的藝術之共同原則，是其製作的程序比完成的作品要來得重要。

去美學化運動是對六〇年代在形式上以及理論上過分精緻之藝術的反動及持續。在維護藝術家之創造力、技藝與表現性行爲中，地景藝術作品反對在美學的陳腔濫調中組成的美術館及畫廊體系之局限。

5　賈德，《無題》，1968

6　莫里斯，《無題》，1968

在沙漠或在海邊創作的不能賣或拿走的作品，其實是一堆無形式的垃圾，或不能稱之為作品，只是作品資料之訊息，抑或是事件的發生，一位地景藝術家稱為：「絕對的城市藝術體系的實際替代品」。在這裏，藝術的社會學進入了創作的理論與實踐。現今對美學的反抗在最近事件中，是不顧公眾及其代表之喜好，繼續不斷地回歸原始主義、粗糙和單純。

另一方面，去美學化藝術是最近的前衛運動，它在自己所抨擊的情況中滲透及接收領導者地位。這些地景藝術家、反形式藝術家、過程藝術家及觀念藝術家，如莫里斯、安德烈（Carl André）、德・馬利亞（Walter de Maria）、史密斯遜（Robert Smithson）、索尼（Keith Sonnier）、歐本漢（Dennis Oppenheim）、席拉（Richard Serra）、黑斯（Eva Hesse）、凡內根（Barry Flanagan）及維納（Lawrence Weiner）等都享有逐漸升高的地位。在現代美術館（Museum of Modern Art）「空間」（Spaces）展覽裏，莫里斯在一個室內溫度與濕度適合植物生長的環境裏挖了一呎深，種了一百四十四株挪威雲杉苗木。《藝術論壇》（Artforum）曾介紹海札（Michael Heizer）的作品，裏面有挖泥土的、建堤防的、搬運大石頭的，是為低限藝術家及「冷」抽象主義者作品的元素。除了海札的專題外，還有一張海札把內華達州的乾湖挖了一圈溝渠的彩色照片。《藝術論壇》的內容還包括了對杜塞道夫「行動雕塑」（action-plastic）及化學過程藝術家波依斯（Joseph Beuys）的訪談，他用各種材料，從銅片到活的聖誕樹及死兔子等（訪問者說：「在你的作品裏一定有許多行動」）。材料藝術家范布恩（Richard Van Buren）原是製盒工人，提供了積極材料的新字彙，他說：「樹木有它的速度與時間性，樹脂也有它的時間性。樹木似比樹脂要來得壓倒性地強。這

7 安德烈，《拋擲（零星的碎片）》，1966

是問題中的一個。我認為材料就是材料（即使我加了其他東西在樹脂裏也沒有什麼不同）。」《藝術新聞》（Art News）雖腳步慢了點，為了自我調整劣勢便登出了一篇雕塑家可恩（Gary Kuehn）的文章，可恩「探究被壓迫扭曲的造形——如被壓變型的彈簧床墊，低垂沒彈性的玻璃纖維，以及東倒西歪的圍籬。」這滿足了大眾的興趣，也使地景藝術場所不會太疏遠人羣（早期普普藝術支持者史庫爾〔Robert Scull〕曾買下在內華達州一塊地的藝術包裹，他說：「那花了我一天一千元負擔泥土搬運的費用」）；這無法銷售的藝術品是以不同型式賣出，例如素描、圖表、標本、迷你模型、照片、文件等；非物體的就以紀錄或紀念品的方式存在；拒絕美學的藝術偏愛「人與宇宙的孤獨對話」，這引自《藝術》（Arts）雜誌的評論，從美國及其他國家都得到不少的迴響。

去美學化運動的國際特徵可見於，由義大利一位年輕的藝術史評論家伽蘭（Germano Celant）整理出來的地景藝術、材料藝術及觀念藝術之圖片集；這本書在美國以《貧窮藝術》（*Art Povera*, Praeger, 1969）爲題出版。這本書包含莫里斯的撤消美學宣言，以及海札、波依斯和我曾提過的藝術家的作品圖片介紹，大致上可分爲歐洲及美國的藝術家。去美學化藝術如同儀式禁忌般對美學含意具有自我意識上的認知，《貧窮藝術》這本書延伸了人對美學被污染所產生的恐懼。（由此，我懷疑是否莫里斯撤消美學的宣言需要以另一宣言來確認原有的宣言是缺乏美學內涵的，尤其該宣言出現在一本藝術書籍上，其本身即可以是觀念藝術的作品。）伽蘭徘徊在他個人沉迷的複製作品及「商業文化作品」傳播的分歧之間。在他簡短的序言裏，有下列警告：「在文詞及視覺上形容藝術家的作品時，這本書是狹隘且扭曲的」，同時，「這本書是不確定與偶發的記錄，危險地存在於一種不確定的藝術—社會情況下。」（什麼不是?）

儘管伽蘭有此憂慮，《貧窮藝術》仍是本很合宜有用的書，尤其是在和時下其他藝術有關的書籍比較之下。事實上，這個以眞實材料及事件創作的藝術尤其仰賴著出版的書籍。如我們被告知的，海札在內華達州創作的藝術作品需要兩台起重機、一台搬運車及六十八噸石頭來建造，而其結果即爲書籍所作的藝術，重點在於攝影師在角度和距離上的取景及藝術家的解說。在《貧窮藝術》封套上的照片顯示出灰色地上兩條白色線條匯聚於一點；在左邊線條的直角處，一個人面向下地伸展至另一條線。它完全是攝影及觀念的效果，而藝術家的意圖在照片裏比在作品旁更容易看出來。極端觀念主義者赫伯勒（Douglas Huebler）曾寫道，「超越直接知覺經驗的」作品，「對作品的認知須依

賴文獻，這文獻包括照片、地圖、素描和形容文詞。」當然，那也有例外，例如物體與事件在文獻版中迷失，而得靠文獻來平衡此現象。

對於物體本身而言，「貧窮藝術」意指貧瘠的藝術，似乎是方便的標示。作品通常以二手方式呈現，在感官上毫無樂趣，當然可用貧瘠來形容。（這個名詞使我聯想到高爾基〔Arshile Gorky〕譏諷一九三〇年代聯邦藝術計畫是：「給貧窮人看的貧窮的藝術。」）貧窮藝術並沒有涉及貧窮者，但如同美國地景藝術作品，它堅持與藝術市場之隔離並且反對「藝術中的現行規則」。此外，貧窮代表了脫離社會的一種自發性創造，拒絕採納傳統藝術的角色，或同意任何形式的藝術價值。為了減少藝術的誘惑性至空無的地步，它建議採清教徒的形式表現，假想藝術家為行乞隊伍的一員，從社區中獨立出來嚴謹地反對屈服於它的「文化產物」。去評估自我否認的運動的產物，其在視覺上是無聊甚或是瑣碎的，就是去反駁物體之品質是不重要的，而藝術的功用在我們的時代來說，並非為了感官的滿足，而是提供一種對藝術與真實的根本審查。揚·迪貝茲（Jan Dibbets）認為「我再也沒有興趣去製造物體」，這是標準貧窮的定位。

然而不管它是不是藝術品，美學品質都存在於事物中。美學非單獨存在的元素，而藝術家也無法隨意消除它。莫里斯既不能將美學的內容從它作品中撤出，也無法引入到它沒有的地方。推開形而上學不說，去美學化在過去幾年是有它的重要性，貧窮藝術家在其中推動著對盛行的美學教條之棄置不顧。否認作品中美學的目的，給現代藝術自由運用各種美學語彙的機會。在伽蘭的書裏所刊登的圖片集合了六種二十世紀的畫風：從杜象和未來派（Futurism），到達達（Dada）、超現實主義（Surrealism）、行動繪畫（Action painting）、普普、低限藝術

及數學性抽象（Mathematical Abstraction）。德‧馬利亞可怕的「釘床」（Bed of Spikes）——這是一個照片無法適當表現的物體——也是達達派虐待狂的代表，在美學的冷漠原則下可與伯任（Marinus Boezem）的結構主義的磁碟片構圖「空氣動力學物體」（Aerodynamic Object）相提並論。貧窮藝術的中心思想在於藝術家的理念或過程比完成的作品重要。它是傳承自超現實主義放棄藝術物體重視「研究」，以及行動繪畫讓物體附屬在藝術家的行動上。庫內利斯（Jannis Kounellis）的《卡通尼亞》（Cotoniera）是一個長方形鋼板結構，內用棉花當雲；而安舍（Giovanni Anselmo）的《扭曲》（Torsione）用不祥的黑色布料扭曲成像一隻手臂握著一根鐵棒，是引用超現實主義的夢之換置的效果。歐本漢的割草及雪是直接朝行動繪畫、偶發（Happenings）及大型幾何藝術的表現（沒有什麼比波浪狀的田野更具繪畫性）。由於莫里斯的貢獻，由毛氈製成的帶狀作品指涉著路易斯（Morris Louis）、紐曼（Barnett Newman）及歐登伯格（Claes Oldenburg）的軟性雕塑。美學的回收是由切斷已存在的繪畫或雕塑形式，利用以前沒有被利用過的素材來創作。

　　另外一種形容去美學化藝術的說詞是，如同本紀元大部分藝術，它們都與抄襲有關。貧窮藝術抄襲早期的繪畫及雕塑，利用它們原有的元素，在實際過程中重新發現它們的造形。一位抽象表現主義者深入泥土，如海札的《腳踢姿勢》（Foot-Kicked Gesture），或一包取自礦坑的廢紙衍生藝術，或紐約證券交易所丟在地上的股票行情指示帶做成的普普形式作品。但當這些物體經由在現實社會中被發現而去美學化，開礦及證券交易變成與美學有關的活動，好像它們的目的是在製造不同形狀的波浪紙讓人玩或丟在地上。在正統的美學當中，貧窮藝

術被定義爲無必要的及缺乏實用效果的。所以克里斯多（Christo）把澳洲一百萬平方呎的海岸用塑膠布包起來，和在聖塔芭芭拉鑽油井及在南越一省撒去葉劑是相似的。因爲克里斯多既不要油也不要勝利，而他的「眞實」創作既不會污染沙灘也不會殺死任何一個生物。因此，縮小藝術與事實的差距就在於動機的問題，去美學化藝術與美學化事件，以及不斷在眞實情況中引入藝術之曖昧性、虛幻與感情疏離乃同時並存。貧窮藝術的久遠前身有馬利內提（Filippo Tomaso Marinetti）的第一次世界大戰的爆開炮彈碎片，從這地景藝術作品我們可以看出它的偉大，而紐倫堡（Nuremberg）的堆積物之圖案與韻律，看起來像通訊系統。

理想上，貧窮藝術努力要達到超越藝術而創造出奇妙的物體、地方（「環境」）或事件。它延伸著達達—超現實主義者探索具啓示性拾得物（found object）在廣泛類別中的奇異反應。將藝術重新定義爲藝術家的創作過程或他所用的材料，它解除所有對藝術元素及要旨的限制。任何東西，包括早餐、結凍的湖、影片的呎數都可稱爲藝術，不論它本身是藝術或是經由被選擇而爲神物。例如，席拉的鉛板、安德列的磚塊，海札在內華達州的田野，如同舊約聖經裏的魔法師運用種花竿及有力的顎骨，或是布罕・楊（Brigham Young）在猶他州標示出特定點。我們這個世紀的藝術在排拒工藝的傳統乃創作行爲上不可或缺的信念，以及祕密可從現象的海裏捕獲之反信念間猶豫著。貧窮藝術毫無疑問地有它的立足點。一羣被稱爲「動物園」（The Zoo）的人宣稱：「去預測藝術的終點是完全徒勞無功的，藝術在五十年前即已完成。」一個印在夾克背上的複製圓形霓虹燈標誌，對於貧窮藝術做了最後的結論：「眞正的藝術家幫助世界揭發神祕的眞實。」

不論藝術的終結會演變成怎麼樣，藝術領域在今日是前所未有的蓬勃且普及。在其中對藝術的敵意鼓勵著同意各式輕率的藝術形式，同時對繪畫和雕塑明顯的枯竭表示不安。去美學化藝術在對真實的懷舊中，只是一種藝術運動。不能收藏的藝術物體成為愛現的藝術家的廣告，他創作的過程要比他的作品來得有趣，而他銷售他的簽名如同一般的遺物。為了真正對於美學的破壞，貧窮藝術須放棄藝術活動來從事政治活動。藝術品對不相信它的人有說服他們對它產生反應的負擔。而美學的功能就是在狂熱的信仰外創造其盲目崇拜之潛能。

3 教育藝術家

　　儘管圈外人可能從來沒想過，如何訓練大學生成為畫家或雕刻家是很棘手的話題，不只在教育圈內，同時在藝術界亦如此。幾乎所有會威脅現有利益的建議或批評，對藝評家來說是看不到的。即使只提到一位典型藝術家曾在大學裏受教育都要引起強烈抗議。在不久前的一場有關戰後美國文化改變的研討會中，我強調藝術教育已從專業學校及藝術工作室移轉。我只引證幾個數字，例如只有十分之一的藝術家在帕洛克（Jackson Pollock）及德庫寧時代擁有（而且是非藝術）學位，而有位傑出的畫家提出在惠特尼美術館（Whitney Museum）「一九六五年年輕的美國」（Young America 1965）展覽中，「三十位在三十五歲以下的年輕藝術家」都擁有學士學位，暗示著他與其同儕是屬於學院派的。「學院派」仍是一個不好的字

眼，雖然現在沒有人真的了解它確實的意思。或許在過去這名詞被認為指高貴的裸體模特兒不應被運用在平行線或彩色圖案之仔細計算配置上。對我來說，我願意用「計算的」(calculated) 這個字替代「學院派」的——這名詞年輕一輩的藝術家都不反對。我的看法是，教導藝術家的新方式將影響他們對藝術的態度、材料的處理，以及最重要的，選擇創作的風格。有人會對六〇年代大學裏教出冷靜、不含個人情感的風氣的藝術看法不表同意？相對於工作室被隱喻所主導，在教室裏有系統地陳述個人做的作品，同時能夠解釋給別人聽是很正常的。創作就等於生產的過程，並且分為各種問題及答案。在一本好幾個基金會贊助出版的《藝術與當代大學》(The Arts and the Contemporary University) 裏，紐約州立大學校長邁爾森博士 (Dr. Martin Meyerson) 指出：「大量的產品顯示著藝術中大學作品的瀰漫。」

過去十年裏典型的繪畫及雕刻，使觀眾了解大部分的作品都不是出於模仿或想像的暗示，而是經過有系統的分析以及理性的推論。阿伯斯 (Josef Albers) 的衝擊般顏色方塊成為衝擊顏色的長方形、山形、圓形、條狀的基礎，這些作品從研究中醞釀出來，經常是沒有介入任何新的幻象。從豪放不羈到學院派的改變，美國藝術愈來愈重視觀念、方法及自我肯定。所以大學訓練出的今日藝術家是可能具有爭議的。

如果只提到藝術中新的學院關聯性就被視為是種侮辱，則更具威脅性的是，誰在教及他怎麼教學生，還有學位及藝術家之能力在過去三十年的關係。舒曼博士 (Dr. William Schuman) 是前林肯中心 (Lincoln Center) 的主持人，他提議用藝術訓練來產生藝術從業者，在那同時他抱怨「在無數的校園裏，二等藝術家只將他們自己的見解教給學生。」一等藝術家也意在將他們自己的見解教給學生，雖然這也可稱

得上有價值且有趣的經驗，但對藝術研究來說還嫌不夠。舒曼博士認為好的老師會傳授所有相關的觀點，但今天一流的畫家和藝術家却最不願意這麼做。我對校園裏藝術家素質的觀察可支持舒曼博士的論點，至於二流的藝術家我稍後再討論。說現在大多數在大學教學的藝術家對於藝術的貢獻及學生的幫助不多，不只威脅他們的工作職位，還有在大學裏整個藝術的地位——這地位仍極爲柔弱，即使在過去十五年來已有進展。高得博士（Dr. Samuel B. Gould）是紐約州立大學的總務長，他相信大學裏的藝術仍有未來，也了解仍有教育者「質疑著藝術產品在高等教育中的地位」，邁爾森博士則說：「在一般教室及教師聯誼社中，藝術常被當作休閒嗜好或其他種的辱罵。」在這種敵對中，系主任不願把錢給這些被定位爲二流藝術家的教授使用。而不起眼的藝術史研究員也一樣不被提起討論。

　　如果好的藝術家必須被請來教學，這情況便是無法挽救的。那裏有一流的藝術家願意花時間來教學的？尤其在與藝術的中心遠離的小學校裏？而且經由長期的隔離，如何繼續維持一流藝術家的水準？在一大堆人名裏到底誰是一流的？除了師資以外，還有個問題就是藝術每一季都在改變它的外觀、理念及創作材料。如果所教的課程可以被界定，那麼老師是一流或二流就沒有那麼重要了。即使藝術家的作品之品質不被質疑，他若企圖將所有的藝術運動包含在他的教學裏，那麼他也只是一位二流老師，因爲只有發明新運動者才算一流的藝術家。（我不可能期望，在傑克梅第〔Alberto Giacometti〕的課上，學得沃霍爾的藝術。）積極的學生易於了解這種情形，不管藝術家老師的創作是否出色，學生也不認爲藝術家老師能夠教授紐約最流行的風尙。在對大學生演講時，耶魯大學藝術系主任沃科夫（Jack Tworkov）觀察到，

他系裏的學生很少聽老師所講授的，反而是從藝術雜誌上吸取理念加以發展。

諸多大學並沒有決定藝術教學是否是他們的生意，而讓這個情形保持現狀就已感到滿足。還在爲了行政支持煩惱的藝術擁護者，又要面對教學的問題困擾。在大學藝術組織的會議裏有一位演說者提出教學方向的問題，得到的是點頭及無話以對的反應。用辯論的方式使人迷失自己的論點，比陳腔濫調對抗反對者還來得無效。按照高得博士的看法，教育者對藝術家訓練進入大學這件事情無法確認的主要原因在於，他們在處理藝術時須面對技術與哲學兩者互相對立的領域。爲了解決同事的疑問，高得博士提出一個理想化的說法，就是把校園裏的藝術家當作一個「完全人」(the whole man)，相對於科學所造成的「無感覺的專家」(insensitive specialists) 的威脅。就高得博士的觀點，我沒有辦法同意只有科學家的作品是讓非創作者難以理解的。今天的藝術就如同科學一樣是專門且奧祕的，而現在的教學都只著重在技術性的傳授而非哲學性的。工作室的課程像一種從極端的前衛藝術（利用光、底片、電子、合成的及電腦來做實驗），到極端的以講師的藝術技法爲藍圖的職前訓練。注意到次等藝術家的舒曼博士又指出，「在一所名校的音樂系裏學生所得的知識，不是十六世紀的音樂就是約翰·卡吉 (John Cage) 的，中間那段則完全空白，」他並提到另一所學校，「也是相同的有名，在那裏約翰·卡吉的音樂提都不能提。」在繪畫領域的情形完全一樣：不是低限主義、地景作品、光作品，就是模擬文藝復興鉅作、畫石膏像、畫印象派的室內景象。在這兩個方向中間，所教的就靠能否碰運氣找到有名的代表藝術家。保守派及前衛派的兩極化反映了現代文化的極度分歧；限制技術的層面，而以衝突取代做

爲今日藝術一貫性的觀念。高得博士的懷疑者是對的，如果藝術教育保持原狀，或許藝術工作坊並不屬於校園，雖然有人回答大學裏大部分的課程都有碰觸到「技術與哲學是相互對立」的理念。

當藝術擁護者在學校裏提倡藝術家即創作者，教育學生成爲藝術家的過程和教個商業設計師沒什麼兩樣。紐約素描、繪畫及雕塑工作坊學校（New York Studio School of Drawing, Painting, and Sculpture）的成立，是由於學生反抗給與學位的學校教著和藝術行業不相干的課程之結果。在一次有關學校成立的演說中，校長梅德（Mercedes Matter）揭開剝奪繪畫機會的繪畫訓練之荒謬。記取教育界如何束縛學生的事實，工作坊學校相信不給學位是對的。解決教育藝術家問題的答案就是回到過去眞實的藝術學院：不斷的素描、繪畫、模擬、與老藝術家接觸，憑藉著「天賦、氣質與意向」行事。反對大學藝術課程專注於實用性，梅德女士堅持主張藝術是「完全無實際用處的行爲」。（她同時可能也是個懷舊的人，她看不起那些與通訊及娛樂界掛鈎的偉大作品。）

藉著紐約藝術家的眾多及美術館林立的方便，工作坊學校避免了典型大學藝術系思想上及心理上的分裂，而它的教導是要符合所有而不是最好的學生。由於它完全仰賴個別藝術家的指導，因而忽略了一般的教育。梅德女士認爲雷捷（Fernand Léger）、傑克梅第、德庫寧、賈斯登（Philip Guston）可以摒棄大學之門，「由於他們有高度的聰明智慧與好奇心」，並不是今天的重點；一個教育家的功用就在於教育，而不是期望教育之缺乏能以學生的天賦來彌補。在工作坊學校裏，畫油畫及討論繪畫被認爲是因應當代世界之創造性反應的充足準備。這

個情況的弱點透露了，學校發現自己已被現代藝術發展所排拒。梅德女士承認：「老實說，我不了解反藝術與現代現象的成因。」很明顯地，她並不了解藝術教育的意義是確實地傳授藝術學生對「現況」做嚴謹的理解之能力。她的陳述指出，她誤把藝術當作神聖的，即當她發現給學生商業設計課程，就如同教一位年輕修女儀態藝術一樣是荒謬的。她認為藝術學生是從事神聖的使命，以至於「藝術家本身對作品沒有任何影響力」——這也是排除所有教學之必要的議論點。為了彌補固有的保守主義，工作坊學校藝術系的先鋒人士福勒主導了「世界遊戲」研討會。

丹‧佛雷文（Dan Flavin）是另外一名批評大學藝術課程的人，他在《藝術論壇》裏有篇罵人的文章〈有關美國藝術家的教育〉（On an American Artist's Education）真是一針見血精采得很，他描述及歸類大學老師的責任就是：「灌輸學生有關藝術史資料」。佛雷文的文章是嚴謹地爭論著被舒曼博士譴責為次等藝術家組成的藝術工作坊，而他似乎也同意梅德女士所說：「大學文憑只是證明所有者是在某個地方花了四年時間沒學到任何有關藝術的憑證。」他認為大學裏大多數的教授都是「年紀大的商業藝術遊戲的難民」，他們教學生「商業課程如設計、石版畫、或藝術史」，對想得到文憑的學生而言，他們給他許可證來傳授他們甚為欠缺的藝術了解。佛雷文聲明不論任何型態的藝術，從最早期的人類圖畫到最新的前衛藝術「有趣的東西」，都被當作技巧來教導，所有的這些即構成藝術教育。由於目的的不統一，教學材料各不相同，藝術系的決定權就在事業主義及派系鬥爭的手裏。

佛雷文的批評是辛辣及實在的，但他沒有提供大學藝術教育的新方針。雖然他態度尖刻，相對於工作坊學校，他較喜歡早期混亂、漫

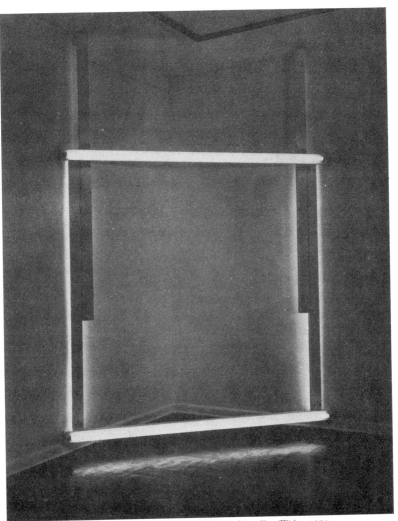

8　佛雷文，《無題（致紐曼，紀念他的簡單問題，紅、黃、藍）》，1970

無目的的藝術創作。他敍述：「那些神經上孤獨者辛苦的感覺，忠誠且強迫性地從事工作坊工作的日子是有情調的，他們經常瀕臨神經之疾病，絕望地依賴直覺來從事創作，而這已不復存在。當代藝術家已成為公眾人物，相信他自己的藝術天分，且證實著自己的理念。」聽起來是精明的及具前瞻性的，但並非什麼新理論；五十年前，構成主義者及包浩斯就認為新的藝術家是精鍊的、健康的、自信的專業人士，也是「公眾人物」，如同律師或工程師堅定著「自己的理念」。

和受高等教育的繪畫及雕塑家見面，總比和農夫、工匠來得令人愉快。當代雕塑家寫下指示及一張隨便的藍圖送給製造工廠去實行，乃以文字及數學符號為代表的一個人，介於詩人與工程師之間，這種人相對於那些經由油漆刷、釘錐、鑿子訓練的人不同，得有智力訓練才行。但如果不仰賴「直覺」，我們很難看到佛雷文所說新類型藝術家除了從大學獲得觀念外還可以從那裏取得。佛雷文的文章是系統化包裝的藝術家、老師、及大學裏普遍教的藝術類型的一種模式。但佛雷文拒絕用這種分類在他自己身上（當他的霓光雕塑在技術上比不過用電腦程式控制的燈光作品而被大學教授駁回時，生氣地說：「沒有人仔細試圖了解我作為藝術家的想法」），而他却沒想到「細察」另一藝術家的想法是那些自學老小子、孤單老人的習慣，而他自己的美學看法是屬於藝術系之技術訓練的前衛層面。

如果想要加強大學藝術教學，第一要件是解決問題而不要太多慮枝節；在這問題沒解決前，也不要影響任何一位教授的飯碗。什麼該教什麼不該教，需要由藝術家及其他了解藝術的人審慎分析，而不只是教育家可做的。大學的目的是在傳授知識，而藝術並不單只是知識以及知識所提出的問題；藝術也是無知與促使創作的潛在衝動。不論

他是多有文化，創作者都有程度上的天真、單純、依賴天生的秉賦。藝術仰賴的是心靈尚未開發或尚未為人了解的部分，即使是在它最理性的層面。無知、渴望、直覺、發明的混合物無法放在每個大學課程裏，也不是大學教師可能教的。特別是無知，沒有任何大學能具備條件去供應它或引以為榮的。

由於無法把創作的每一元素都教給學生，藝術教育總要專注在可教的部分。可教的東西比一般人想到的更多。在這世紀就有無數的藝術作品及不同的藝術型式存在，但不能夠傳遞給學生，便剝奪了他們了解等同於畫室裏所能提供的知識。最落伍的想法就是只教當靈感來時所需要的表達技巧。在工業時代以前，藝術是手工藝與靈感的結合。現代藝術史是藝術家以人為方式製造、引導靈感的多種手段的發展史，其中包含否認靈感的需要。藝術是專門的學問，也可說是心靈上專門的學問。它的資料就如同其他專業一樣是可以被傳授的。

當過分注重技巧後，基本教義派及前衛主義者在教學時都誤解了藝術之本質。儘管有現代技術之自我覺醒，二十世紀藝術的技術比蠻荒時代還要沒落。葛特列伯（Adolph Gottlieb）曾說，任何有理念的藝術家都會找到實現作品的方法；也有藝術家藉由無目的的運用媒材來發展他的意念。藝術的根本成為藝術家之間、作品到作品、藝術運動到另一藝術運動間，不斷重複的言論及互相作用的材料，影響到當代文明，包括創作的地方及個人等各方面。學生藝術家在學習欣賞及創作的同時，也必須進入以上的論述，沒有它，現代繪畫及雕塑的歷史看起來會如同服裝表演結尾時的謝幕式。過去所說的天賦成為重要發展及可能性的附屬品，換句話說，藝術成為日常生活裏文化的學習和實行。從詮釋一張現代繪畫開始（內容最好是愈少愈好），如果你繼續

描述它，你將發現自己會觸及更廣泛的探討主題，包括哲學、社會學、政治、歷史、科學、心理等——比攻讀一個學位所需的研究還多。

4 街頭的超現實主義

為了回應一九六八年五月巴黎學生—工作者的暴動，紐約藝術界展出了以巴黎美術學校（École de Beaux-Arts）及裝飾藝術學校（École des Arts Décoratifs）學生製作之海報，題為「大眾畫室」（Atelier Populaire）的展覽。法國有名的藝術家包括馬塔（Matta）、赫立昂（Jean Hélion）、勒巴克（Julio Le Parc）等都製作海報，但是被帶到紐約的作品都不是這些名家的作品。學生的作品程度參差不齊，且大部分沒什麼特色。作品裏沒有特殊的風格，作畫的技巧普通，印刷隨便，色彩粗俗，缺乏感情及引人注目的動力，象徵意義太明顯；例如，「回歸平常」（RETURN TO NORMAL）用一羣羊來詮釋，警察暴動則用改裝的頭盔來代替骷髏頭。很明顯地，在海報製作上並沒有精進之藝術表現，在巴黎的藝術家無需感到威脅。

學生創作的渴望偏向貧乏與暫代品的作品製作，例如反抗組織的誓言，隨著現實狀況的需要而改變。有些海報由於視覺上的適當性而較突出：一個小卡通人物在一面牆上只寫了紅色的"NO"之前；建築物前面大大的"FRANCE"，用九個保齡球瓶來代表當政的政黨，包括共產黨及戴高樂政黨都將被一個標明「貧窮大眾」(POUVOIR POPULAIRE)的快速球打倒；一羣人形成一個太空船般以箭形站立在發射台，在上面標示「經過長期的奮鬥後即將空然脫出」(THRUST IS GIVEN FOR A PROLONGED STRUGGLE)。

這些海報在型式上沒什麼不同，他們的目的都在內容的表達上，當然這也是無可厚非的。雖然政治海報最終是被美術館收藏，但在開始它是事端的一部分。如果以收藏的眼光來看，那些巴黎反抗性強的學生的作品要比較有趣且吸引人，然而總不出於倉促成畫。我要表達的主要訊息是，比作海報的動機更重要的是，它必須有令人滿意的美學價值。但就他們自己所說的，從所有事實來看，海報的時效性比巴黎牆上告示文還來得短暫。在「大眾畫室」，有理念交換及作品批評，作者在一定的範圍內發抒他們的想法。任何人擁有一根粉筆或一罐噴漆，都可以搖動他們的臂膀在磚頭上發抒他們的情感或書寫自己最喜歡的詞句。一隻有靈感的手可能寫出：「我訂立一個永久快樂的州政府」，其他人可能公開對這無限權力聲者提出挑戰，引用中國人的一句諺語：「當一根指頭指著月亮，只有呆子才會看著那根手指。」這個討論以一句口號來完結：「幻想擭取力量」。

這種過程和早期超現實主義集體作詩有異曲同工之效，是種幻想與不經意的混亂互相呼應。這海報及那些牆面都是從馬克斯主義、無政府主義及超現實主義裏引申出來，混在一起成為一種由下而上的腦

力激盪。在海報內容上，政治是最主要的，在牆上塗鴉的主要內容是超現實主義。三張海報用含蓄的手法拿鬍子及問號把希特勒及戴高樂同時並排展出來；幾個人攻擊選舉的議會政治；拳頭經常象徵鬥爭；勞動者被建言：「你的老闆需要你，你不需要他」；電視、收音機和出版界成為被政府壓迫者漫罵的工具——在電視上的警察如同「在你家的警察」。所有這些都讓左派政客感到厭煩，包括從史達林主義到無政府主義。只偶有超現實主義的介入，如所謂「實際點，要求不可能的事」的言論。在此也沒有任何受到超現實主義繪畫影響的跡象。有人懷疑這原因在於這些巴黎美術系學生，如同美國許多藝術學校的學生，都從未學過有關超現實主義以及政治在現代藝術中所佔的地位。

超現實主義理念在暴動者的思想中是無處不在的，他們藉由那些牆來傳述此思想。超現實主義的理念從超現實主義藝術分離，而把動亂與藝術史相連，如同馬克思思想與馬克思組織分離，把動亂與社會主義歷史相連。顯而易見的是，運動的理念會比運動本身存在更久。達達和超現實主義已死去三十多年了；對藝術史來說，除了作品與其「遺產」外別無他物存留。在巴黎的暴動裏，社會主義與達達交纏，他們以知識分子的勢力再現，而從過去的創作中獨立出來。在二十世紀中期，觀念學失去勢力且被排斥，只好以民間傳說重新出現。巴黎牆上記載著：「文化是生活的轉化」。但這個陳述本身就是一種文化，因為它是五十年前激進藝術運動的遺產。

什麼是巴黎運動的內容？我們發現它不是對抗文化的革命，而是生活理念與體制型式的分裂。馬克思思想是反對馬克思黨派的；洛門（Herbert Lottman）在《文化事件》（*Cultural Affairs*）裏提到：「醫學教授的牆上塗鴉是，建議法國共產黨實際名稱應是警察共謀黨。」類似

9　L'Agence Gamma 攝影作品

的達達超現實主義的標語——「對西裝及領帶說不的革命」、「街道作詩」——都是反對體制化的藝術，當然達達及超現實主義的傑作現在都屬於體制內的藝術。把理念從扭曲的型式中分離出來，在其中暴動者發現它的對抗者在社會機制中都是為著它們自己的利益。學生在法國歐第翁（Odéon）發動遊行時的口號是：「破壞文化工業」及「佔領和破壞制度，重新創造生活」。大眾傳播成為一般目標，對政府來說是政治理由，但對文化機構的大學、藝術學校、戲劇學校、國家劇院、交響樂團等都是同樣的敵人。當紐約的現代美術館正舉辦「達達，超現實主義和它的遺產」（Dada, Surrealism and Its Heritage）展覽，展出畢卡比亞（Francis Picabia）、杜象、馬格利特（René Magritte）、恩斯特（Max Ernst）、阿爾普（Jean Arp）、米羅（Joan Miró）及曼·雷（Man Ray）的繪畫及作品時，激進的超現實主義運動已在巴黎街頭展現。在它攻擊「文化工業」的行動中，暴動的學生們觸動了現代文化的經脈

——把創作從創作者及他的意念中隔離出來，以致於藝術家與觀眾的關係成為必然的空洞。繪畫、樂譜、文章一離開作家的手就變成文化工業的商品——在一張馬克思主義的海報上把它詮釋成「文化，中產階級最鍾愛的武器」。

因此在這個「文化革命」中重複地呼籲把藝術帶到街上來：「警察當藝術展示，藝術在街上展示」，「詩就在街上」，「電影院從現在起就在街上」，等等。遊行是不需要十字旋轉門的一種藝術型態。在其中的每個人都同時是演出者與觀者。「讓我們來清掃乾淨，因為這裏沒有女傭。」在遊行當中，生活及文化再不是互不相干的東西，進行曲的弦律驚醒了在場的每一個人及群體。遊行假設著對手的穩定性，意即在推翻敵人。因此它的策略是不確定的，而它的希望是非常地不可思議——如同一面牆被小喇叭聲給震倒一般。在想像中吶喊是最大的力量來源，同時的怒吼興起慾望。遊行是種集體的靈感，是現代人與古代再生的儀式最接近的方式。巴黎暴動的見證者證實了新的開放、公平，以及在陌生人中的同袍心理之劇增——由於背叛者與造謠生事、紛爭離間的人的加入慶祝而再次被確認：「我們都是德國猶太人」，「我們都是不受歡迎的」。在這情況下，人們覺得被更新，相信且確認活在「將來事情不會再像現在一樣」。太多的發明已出現，人們為了大可不必要的穩定付出了太多。對現在的學生來說，書本上關心「永久的革命」，藝術是「人格的發展」，大學是「學者專家的社區」，社會主義是「惶恐不安的狀況」，這些仍印象鮮明，街道是理念的競技場，在整個世界中遊行成為集體表達的一種工具。

「幻想攫取力量」表達一種短暫的情況，但所有珍貴的情況都是短暫的。在巴黎暴動的宣傳上可看到一則牆上的標語，「即刻滋養自

10　L'Agence Gamma 攝影作品

己」。但瞬間是現代藝術根本的元素，也是短暫的藝術品的藝術理念，前衛思想聯合五十年前杜象的現成物以及今日的偶發藝術和多媒體表演，在開創中達到高峰，且在解放行動中被製造與丟棄。

　　在正式的名稱上，遊行是種大場面，不同於一般運動或花車遊行，它的主要觀眾是示威遊行者。參與能加強他們的信心與能力。巴黎有人塗鴉道，「一九六八年被解放」的口號，是「要參與」。在自發形式中，遊行是人們自我表達的媒介，如同超現實主義者採用的魯特列阿夢（Comte de Lautréamont）的標語：「每個人寫的詩集」。

　　一種由每個人寫的完全不同的詩集也可以用普遍的示威遊行來完成，如同大眾機器，即如在納粹紐倫堡大示威運動，造反羣眾的自我表達被機械式的時間暗示代替。這種勢不可擋的羣眾造成它獨特的靈感。如此二十世紀的羣眾示威遊行提供了現代創作兩極化的範例：「表現主義」和人格解體。

5 藝術與文字

一件當代繪畫或雕塑是如由一半藝術材料與一半文字構成的人首馬身怪物。文字是生氣勃勃、精力旺盛的元素，是有能力改變任何材料(樹脂、燈管、線、石頭、泥土)成為藝術材料的東西之一。它的語彙建立一特定物如何被看的視覺傳統——紐曼因此被置於抽象表現主義，而不是包浩斯的設計或數學性抽象的觀點中。每一件現代作品都在它的理念中發展出其風格。作品中語言的隱密性使觀者與作品之間呈現解讀上的模糊。在這半幻想的情境下提升了作品的聲望、它存在的力量，以及它在美學承傳下擴展生命的能力。杜象與其作品的評註者賦予一個腳踏車輪子在藝術史上的重要性，導致這物體的被重複引用，好似它是一種「報喜」(Annunciation)，一種現代精神生活裏不可或缺的景象。最近相似的另一作品

《馬塞爾・杜象不停轉動的腳踏車輪子》（*The Perpetual Moving Bicycle Wheel of Marcel Duchamp*），是由機動藝術（Kinetic）的藝術家塔克斯（Takis）所畫的。

在上個世紀，人們相信自繪畫當中剔除主題（風景、人物、家庭照片、歷史情節、象徵）可以解除畫布上的圖像和文學的關係，讓眼睛對視覺訊息作直接的反應。當作品愈來愈抽象時，藝術可能已達到或減低至無言語的狀況。在現代美術館所展出的「真實的藝術」（Art of the Real）中，它描述其選擇的展品為一堆鮮活的真實，完全從語言裏釋出；瑞哈特（Ad Reinhardt）的黑色作品被認為是他的好朋友墨頓（Thomas Merton）靜默的代言人。最近一般的觀點總括是：「現代藝術已從畫布上除掉語言的相關性。」或許是，但是如果一件作品在今天已沒有言語上的關聯，那是因為它特定的個性已在辭海中化解。文學上的語言被放逐，一件繪畫再也不被想像為文字與繪畫間經驗的隱喻。而文學的地位已被抽象觀念的辭彙所替代。

在這個世紀一幅先進的繪畫不可避免地會引起觀賞者眼睛與思想之間的衝突；如同海斯（Thomas Hess）指出，童話故事裏國王的新衣和時下每一個藝術運動的產生相呼應。如果一件新形式作品要被接受，眼睛與思想的衝突就須化解並以思想為重；亦即，文字被作品所吸收。在它本身，眼睛沒有能力進入知性的系統來分辨哪些作品是藝術而哪些不是。如果眼睛的基本功能在於分辨百貨公司裏的東西，那麼諾蘭德（Kenneth Noland）的作品就如同布料設計，賈德的作品就如同一堆鐵塊，直到眼睛從無可救藥的實例主義中被顏色、空間、光學觀念的突破所征服。說現代繪畫要靠耳朵來理解是一點也不誇張的說法。一位提倡畫布條及鋁盒的芭芭拉・羅絲（Barbara Rose）小姐坦承文字

對藝術的重要性，她敍述：「雖然低限藝術的邏輯得到藝評尊重，如果不是豔羨，它的精減需要相當少的藝術經驗。」最近的評論已轉變較早的程序：不從眼睛的觀看來衍生重點，而是教眼睛如何「看」重點；一位美國有影響力的評論家曾寫到，當他頭幾次看一件繪畫或雕塑時，他沒有任何反應，但當他再度專注在作品的觀念特點時，他就能夠欣賞該作品。要成爲一位合格的藝術公眾人物，必須調整自己在面對藝廊作品時能適當地做語言上的回應。

由於眼睛利用類比方式在一般經驗上是不可信的，討論現代藝術的第一個規則就是，絕不能描述一件繪畫或雕塑看起來好像不是一件藝術作品；一件利用紅木板來做的雕塑，絕不能被視爲一塊紅木板，或把壓克力玻璃盒當作商店的物件。當羅斯福 (Theodore Roosevelt) 觀看一九一三年軍械庫展 (Armory Show) 時，看到杜象的《下樓梯的裸女》(*Nude Descending a Staircase*)，聯想到美國印第安納瓦霍族 (Navajo) 的地毯，他承認這是典型的評論失言。藝術是一種成規，忽視它理性的架構，把作品回歸到物質本身是種野蠻行爲，就像拿祈禱用的披肩做抹布；如同國王的新衣故事裏不懂事的小男孩指出國王沒穿衣服一樣。一件雕塑不只是一塊油漆過的木板材料，而是藝術本質的爭論之具體化——一個知性的元素在木材店裏是找不到的。在這論述中，一塊木板或一個克里斯多的包裝，成爲我們美學文化的一個物件，即使它不是深奧或令人喜愛的。禁止說明一件繪畫或雕塑「眞正是」什麼，是從現代藝術言語層面上出現的，而要保持藝術裏文字的力量則需要不斷地增強它。把繪畫和雕塑從自然界的其他東西隔開，語言提供藝術的神聖與神祕的質素，而不需要宗教或傳說。反對以視覺經驗的一般修辭來描述繪畫，反對用同樣的敍述形容條形畫布及條

形桌布的禁忌，是二十世紀禁止褻瀆的版本。超過一個世紀的時間，激進的藝術運動要求藝術的「去神聖化」及消除藝術與生活間的障礙。這個努力將注定失敗，如果我們繼續用「藝術」這個字來代表特定物件。不管現代繪畫如何反藝術(anti-art)，語言的元素將它們與圖像和所看得到的東西分隔開，並將它們帶至藝術品的知性關係領域內。不論繪畫和雕塑如何完全地滌除其主題內容，它們仍持續呈現出藝術自我意識的歷史。沒有這不可見的內容，藝術無法存在，儘管個人、兩歲的小孩、老祖母、汽車設計師，可能繼續滿足自我衝動，利用造型與色彩製作著吸引人的物品。

讓藝評驚愕的是，物質—文字的藝術作品已成為最新的繪畫與雕塑型式的主題。利用可笑的直譯主義，「地景作品」的雕塑企圖推翻藝術與自然的圍籬，利用風景的部分元素來創作——簡單來說，就是把自然當作藝術材料。一位藝術家在雪地製造圓形軌跡或在沙漠上畫輪廓；另一位藝術家在馬路上挖一條壕溝。重新塑造地景的藝術，過去被認為是景觀建築或庭園設計。然而現代地景創作者盡力在抵制這個說詞，因為他們的目的不在賞心悅目的景觀，而是觀念的實現。屬於自然的一部分的藝術，代表的是一種高度物質化，它打破了特殊藝術材料的限制及人工素材的運用（因為現在每樣東西，包括橡膠到磁鐵都被當作藝術材料）。地景作品也避免著將創作放在藝廊展出，來克服藝術品在社會上的隔離感，雖然有時候地景作品仍以資料的方式呈列在藝廊裏——照片、模型、圖表、地圖、藝術家的陳述等。諷刺的是，地景作品的物質主義實際上與要將藝術和世界融合的企圖相反，像「真實的藝術」，地景藝術作品的存在完完全全仰賴文字的敘述。由於一般

的地景作品都是不能搬動的——有時根本不能看作一件作品，或僅存於某個特殊時間——對觀賞者來說，所有可掌握的資訊完全靠文獻，根據場所修改者(site-modifier)的說法，「創造一個『圖像』與『語言』完全共存的情況。」

藝術藉由文獻來溝通是行動繪畫理念的極度發展，它的理念在於一件繪畫應該是藝術家創作過程的記錄，而不只是個物件。重要的是在於事件的過程，而不是結果，這就是「作品」。理論上來說，作品可能是看不見的——可以描述但看不見。雕塑家歐登伯格埋在地下的作品，透過傳說而成為具有影響力的作品。同樣的理念，一件諾曼(Bruce Nauman)的雕塑包括了一平坦水泥板，在朝下的那一面有一鏡子；阿契瓦格(Richard Artschwager)在一個惠特尼年展上，把上百個不同物質的墊子以不引人注意的方式散落在藝廊各角落（由於阿契瓦格把場地也當成作品的一部分，所以他的作品是搬不走的）。更進一步的結果是根本不需要製作作品，創作可靠作品的計畫書來當作作品。不久前，金霍茲（Edward Kienholz）展出他的作品計畫書，並以框裱起。理性地說，這比送圖給工廠做，然後把完成品送到藝廊要來得高深。兩個年輕藝術家在拉丁美洲設計一個偶發藝術，在報章雜誌有詳細的報導但卻從來沒有發生，所以他們的「藝術作品」包括他們自己的新聞稿及訪問結果、說明及建議。就藝術的神話式狀態而言，沒有創作出來的藝術是神話中的神話。一位藝術家最近的創作媒介是買報紙上的版面，換句話說：「藝術在未來是以類比哲學的方式存在。」

史密斯遜是位雕塑家，也是神祕的冥思及諷刺作品的作家，他企圖結合不可見事物的觀念與塑造地球的粗糙物質。他的「非定點」(non-sites)包括一包石頭、一堆瀝青，利用正式的通訊、地質的訊息、到

鄉間收集石頭，以及現代雕塑歷史的詮釋等，構成一個奧祕的系統。無法了解史密斯遜的理論或不願意費心思的觀者，可以用眼睛看到的包括一些不同大小形狀的石頭及漆過的箱子（有些箱子上面被切掉以配合地形，有些利用數理方式做地面雕塑，各顯巧妙不同），加上掛在牆上的圖表及照片—地圖、文件、裱起來的文字敘述。在這裏，美學的隱喻被「真實的東西」所取代。還有什麼比石頭、砂礫、地圖及文件更來得真實？——但是真實的東西再一次被證實為藝術是理論的腫瘤。有個訪問者寫到史密斯遜「讀瓦林格 (Wilhelm Worringer)、荷美 (T. E. Hulme)、俄仁儲威格 (Anton Ehrenzweig)、波吉斯 (Jorge Luis Borges)、霍布—格里耶 (Allain Robbe-Grillet) 有關藝術的主題」，同時，提到安普生 (William Empson) 和維根斯坦 (Ludwig Wittgenstein)「在語言學上的主題」，他的結論是史密斯遜的作品「不是感官的，也不是視覺的，而是思想過程的再建構」；史密斯遜，一如上面提到在報紙買廣告的藝術家，認為今日的藝術應該是「思辯的哲學」。

在遠離語言化及觀念化藝術中，各種讓材料「自己說話」的繪畫及雕塑實驗正進行著，藝術家只在形式上做一點安排。把顏料、零亂的紙張、金屬珠子亂灑，讓它們隨意組合，是這個世紀藝術的傳統策略，以帶出物質前所未見的能量，讓藝術家不再受美學與藝術史的指導。把藝術減化到材料的元素，恰與解構傳統藝術形式的認知不謀而合，這認知變得愈來愈尖銳。作曲家斐曼 (Morton Feldman) 陳述著「聲音本身可以是可塑造的現象，暗示著它的形狀、設計，及詩樣的隱喻。」同樣的理念被「具體詩」的從事者用文詞來表現。他們認為現有的繪畫、詩詞及音樂形式不可避免地扭曲了經驗，所以應該用詩或繪畫之最原始的素材重新開始創作。素材就是一種「思想」，對斐曼來

說，「暗示著它的形狀、設計，及詩樣的隱喻」。結論是，素材表達它本身即「訊息」。

藝術即藝術家素材的運用之觀念，補充了藝術即藝術家的行動之觀念。德庫寧的繪畫與素描回顧展，記錄了他三十年間融合這些行動於意念與機會之綜合的實驗。在德庫寧的實驗室裏，動態的油彩自藝術家的個性中成形，而藝術家則發現其人格在媒材的實質潛能中也在改變。帕洛克的行動繪畫也代表藝術家的行動與其油彩的結合。然而帕洛克作畫的方法被人誤解爲一種自動書寫的方式，導致材料自我觸發與藝術創作中的材料部分爲人誤解。

法蘭肯撒勒 (Helen Frankenthaler) 的名聲來自她採用了帕洛克的手法，讓液體顏料「自由的」流灑在沒塗底的畫布上。法蘭肯撒勒的繪畫在色彩協調上有瞬間吸引力，在她較晚的繪畫上則有很大膽的設計。不幸地，她令人喜愛的第一印象沒能維持多久，理由下面再說明。在回應變少的論點上看，文字的介入將這位藝術家的畫移到非視覺的平面上。在一九六九年惠特尼美術館法蘭肯撒勒回顧展的目錄裏，古森 (E. C. Goossen) 教授讚賞法蘭肯撒勒女士「發明了把顏料畫在畫布上的原創性方法。這種浸染法，使一種新的彩色繪畫因之誕生。」在此材料於藝術史的冗詞中找到自然的結果（他認爲法蘭肯撒勒影響到諾蘭德及路易斯的作品），這奇妙的組合足夠讓這位藝術家在四十歲舉辦回顧展，並且得以獲得比她優秀的同儕米契爾 (Joan Mitchell) 和強森 (Lester Johnson) 更多的公眾利益，而這兩位和法蘭肯撒勒一樣源自行動繪畫。不論法蘭肯撒勒是否是浸染的發明者（有人認爲那是水彩畫的一般技巧，如歐姬芙〔Georgia O'Keefe〕用吸水棉布），提到以新方法使用材質可能本來就很重要，甚至是進步的，所以又是一個眼睛

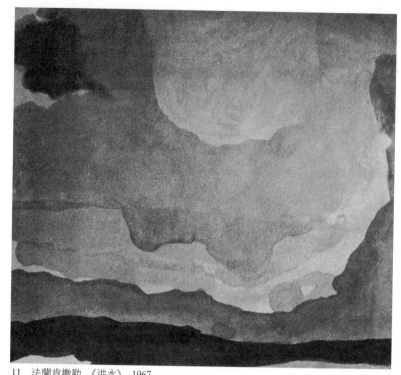

11　法蘭肯撒勒，《洪水》，1967

被文字所攝住的例子。繆勒(Gregoire Müller)在寫有關「反型式」(anti
-form)藝術的一項展覽時指出，橡皮片、毛氈、鐵線、鉛筒等材料的
表達力，讓作品往往含有「較多知性而非視覺上的趣味」。既然知性的
趣味不在於藝術家本身的理念，而在辯論及辯論者認為作品屬於什麼，
繆勒先生的判斷也可能適用於法蘭肯撒勒女士自我表達的繪畫中。在
積極的評論語言裏，視覺本身就變得微不足道了。承襲自帕洛克、高
爾基、康丁斯基(Vassily Kandinsky)及一些其他的著色畫者的早期作
品，雖敏感但更顯膽怯。中期，她試著把自己拉離型式的影響，於是
作品掉入混淆的色塊中，有時利用方形來平衡。後來，透明壓克力顏

12 米契爾，《瓢蟲》，1957

13 強森，《提早抵達（冷藍）》，1970

料幫助她將色塊互相重疊，允許她做較多的選擇。在展覽會展出的最後三年作品中，大而單純化的碎片形狀明確地互相溝通著，但是一九六七年的《洪水》（Flood）一畫又回復到模糊的海綿式作風。

在強森的行動繪畫中，他的行動發源於藝術家決定的特定型式，抒情的韻律，形象與大小之間的張力，利用色彩造成表面的壓縮。法蘭肯撒勒的行動是極有限的，而油彩本身是主動的。藝術家本身就是她的媒材的工具；她所扮演的角色局限於色彩偶然意外的行動中，用美學的方式來選擇可接受的效果。很顯然的，法蘭肯撒勒小姐從未抓住行動繪畫的道德與形而上學的基礎，由於她隨意用顏料做大部分的行動，她的構圖無法發展出使創造力發揮的張力。結果是一種貧乏的無力感效果（用大幅的畫布來加強），大而無當，缺乏內容。浸染的色塊，即使有層層的顏色覆蓋，仍使畫面平面化，使人的眼睛對那如同照片之光澤毫無個性的廣大面一望而過。在一張照片裏，目光可能停在主題上，在法蘭肯撒勒的作品裏，除了活潑的色塊，真是沒什麼內容。它們缺乏目的，她的色塊及運筆幾近荒謬的邊緣，例如《室內園景》（Interior Landscape）、《菩薩的庭院》（Buddha's Court）及《斯摩爾的天堂》（Small's Paradise）則有過之而無不及。一次一張或兩張一起擺設，喜歡法蘭肯撒勒作品的人常被它們的顏色所取悅。在回顧展裏展出許多而且都是大幅的作品，它們誇張的裝飾性乃由含糊曖昧的藝術史支持著。

詹肯斯（Paul Jenkins）也利用層次的透明色彩作畫，但他的作品被一種與法蘭肯撒勒派所用的藝術史教條完全不同的語言所籠罩。詹肯斯是位神祕主義者，帶著疏離的行動的幻想。他的過程藝術結合了心靈的超然，創作出如化學作的冰花或石頭的圖像。在幾幅巨大的畫

14　詹肯斯，《格利塞雷現象》，1969-1970

布上，誇張的灰色延展到遠處的純白，顯出那種絕對的寂靜，和瑞哈特的黑方塊一樣有力。

材料的活用，不論如何隨性都與藝術家的美學目的有關，同時也代表藝術家本身（繆勒形容用橡膠及塑膠排列組合者是「偶然的墜落到感性中」）及他的一般觀點。一位藝術家材料的選擇不可避免地是有其表達性；義大利藝術家布利（Alberto Burri）用髒的粗布作為他四〇年代中於美國監獄裏創作的媒材，表現出情感的世界，與他成名後轉用優雅物質創作不同。但除了表現感受外，材料，即使最原始的，也變成觀念化；如同瓦勒利（Paul Valéry）說，「現代世界是以人類的思想被重造。」這是一條通往直覺的傳統手工藝的不歸路，藝術家放棄其媒材也不能讓他自思想中釋放。藝術文字將繼續向藝術家喊話，不論是在他不知情的狀態下指引他，或是在意識問題上去面對或改變。如果，如雕塑家梅德莫（Clement Meadmore）所說，現在的問題是在「材料是否能夠用自己的方式將藝術作品表現出來」，答案是「不行」，不是因為機會或「不同材料的自然行為」不能產生有意義的綜合體，而是因為沒有材料可以在事實上是「以它自己的方式」去表達。就現階段美學的自我意識而言，即使是偶然散置的碎石，如果在藝術的環境裏呈現，即成為有意圖的；意外已是個有五十年歷史的藝術創作技巧。今天，機會本身不能達到美學記錄的功效。在藝術中，意念被物質化，而材料被如同意義般運作著。這是藝術的知性優勢，對抗著不具體存在的思想。現今藝術試圖允許文字或材料作自我表現，為了藝術創作上顯然不可避免的趨勢，犧牲了具體的思想。

第二部 Part Two / Artists
藝術家

Part Two

6 贊成藝術的達達／阿爾普

雖然阿爾普是原始達達伏爾泰酒館（Cabaret Voltaire）的創始者，他的作品與達達派特質卻沒有什麼關聯性。他的作品有種溫和的幻想及愉快的幽默方式──缺乏仇恨；他的顏色很鮮明、簡單，且有吸引力；他最出色的效果在於詩意。雖然他的選擇或處理材料的方式非常極端，但反映一九一四至一八年歐洲悲劇的雕塑及拼貼，或達達反抗盛行的權力與價值觀的憤怒──沒有機械化的新娘，被褻瀆的蒙娜麗莎，攝影蒙太奇式的性及暴力、現成物、醜聞、強調著陳腔濫調等，並非他的信念。阿爾普的主題圖式取自自然（月亮、樹葉、海洋）、夢（一個「蛋板」，一個「雲的幫浦」）及日常事物（鬍鬚、襯衣、叉子）等，非永恆性的東西，也無時間性。達達在歷史上被界定為反社會及反藝術的手段，階段性地再現，阿爾

普則像一個局外人。一九一六年他在蘇黎世，根據利希特(Hans Rich-ter)的《達達：藝術與反藝術》(*Dada: Art and Anti-Art*, Abrams, 1970)所述，他「參與每個達達事件」，但是胡森貝克(Richard Huelsenbeck)──達達的支持者，曾記錄阿爾普「很少或幾乎從不參加反布爾喬亞的行動」。不是阿爾普並非眞的達達主義者，不然就是十年來由查拉(Tristan Tzara)、畢卡比亞及杜象形成的運動言論被過度簡化。不可否認的，達達起源於「厭惡」(disgust)（查拉說的），它鼓勵「反繪畫」的實行(畢卡比亞說的)，彌漫著一種繼續不斷的感覺，即在這世紀動亂的時代裏，藝術「不是滿足一生的目標」（杜象說的）。阿爾普，同樣認眞地重複攻擊沒有想像力的中產階級，他寫道，「在心裏有一個比正常大小還大的玉米，在接近的暴風雨中搖擺──在證券交易裏」，他尋找著藝術的新模式，因爲他相信藝術家是「討厭」油畫，如同「自負、自我滿足的世界」。雖然阿爾普分享著達達的觀點，認爲過去的藝術已不再是靈感之來源，但他從不懷疑藝術本身的價值，並且從不想做除了藝術家以外的專業。

阿爾普的例子讓我們看到達達鬥牛士以外的另一面──比較不挑釁社會，但就其敏感性而言也一樣的激進。達達是第一次世界大戰那一代重生的托兒所。(這運動以嬰兒般口語爲名稱之意義，經過了有關誰發明它的議論、以及它與大眾和自我混戰的歷史。)在他神祕的言詞裏，恩斯特曾描述有關戰爭對他自己的個性的影響；他說，他在「一九一四年八月的第一天死了」，以及「在一九一八年十一月十一日復活，成爲一位立志當一名魔術師的年輕人，並且立志去發現他那時代的神話。」馬歇‧尙(Marcel Jean)的《超現實主義繪畫的歷史》(*The History of Surrealist Painting*, Grove, 1967)一書中說：「在他**復活**後，恩斯特投

向達達成爲……在萊茵河左岸之運動中主要的鼓吹者。」在戰時，阿爾普經歷相當的改變。一九一五年他抵達蘇黎世時，他告訴我們，「我創作了第一幅重要的作品。[他當時二十八歲。]我相信當時我正在玩積木。」同年，「出現了我生命中最重要的一件事」──他參加了蘇黎世坦能藝廊（Tanner Gallery）的展覽，遇到了蘇菲·陶柏（Sophie Taeuber），他說，她的作品襲擊他的存在「就像童話故事裏樹上的葉子」。他立即成爲她的伴侶，後來成爲她的丈夫。對阿爾普來說，達達本身就是孩童時期疏離與純眞世界的神話：「對一九一四年世界大戰如屠宰場的反感，我們在蘇黎世將自己貢獻於藝術。當槍枝在遠處發出隆隆聲，我們盡情的唱歌、畫畫、做拼貼、寫詩。」

在他的闡述中（恩斯特寫道：「阿爾普催眠般的語言，帶我們回到失樂園」），阿爾普認爲達達並非攻擊文明的游擊隊，而是把藝術從「幾世紀的廢墟底下復興」。「達達，」他解釋，「不只是定音鼓［可能是對胡森貝克的一種暗喻，他在伏爾泰酒館的表演中敲打一個大鼓］，一個大噪音與笑話。」達達是重新在尋找自然人──一個「會永遠張開他的眼睛」的小孩。它的目的是在產生一種「不具名且共同的」藝術，藉此清除在阿爾普眼裏使人與藝術「不眞實」的自私。阿爾普夢想作品「不需創作者簽名」，放在「大自然如雲、山、海、動物、人的偉大畫室裏」。他對藝術之原創的說詞是──「藝術是人種出來的果實，如同植物長出果實，如同母親生出孩子」──引發不斷的有機的再生，如同阿爾普本身不斷的從創作之河裏湧現。

可能他形而上的解釋達達就如同他自己想從「漢斯」（Hans）及「尙」（Jean）的雙重認同裏擺脫，他是法裔德籍阿爾薩斯人。除了土生土長的斯特拉斯堡（Strasbourg）外，他發現自己總是個外來的移民

——在巴黎戰時的德國人，却在情感上是反德國的法國人——這種疏離及曖昧注入他的詩、素描、浮雕與雕塑裏。「旁觀者，」他古怪地觀察到，「經常發現自己比一片葉子還來得不眞實。」有關阿爾普的書封面上幾乎都找不到他受洗時的教名，以避免選擇要用「漢斯」或「尙」。這位「阿爾普」孤立自我如同弦之聲。傳記作家基頓—威克（Carola Giedion-Welcker）在寫阿爾普時說，「人不是創作的皇冠，只是平凡，失落無常地如同一片風中的葉子。」阿爾普面對不確定的、或是部分確定的人與事之宇宙的感悟是，如同沒有任何過去，得從一小塊一小塊的拼圖般在新大陸裏重新開始。阿爾普的達達主義，借用哲楚德·史坦因（Gertrude Stein）描述達達主義的話，是一個「一次又一次的開始」。

阿爾普在共同的不具名創作之理念中，把達達反藝術的立場整個翻轉過來。達達放下歷史的包袱來發現藝術，取代破壞藝術。「我們聲明，被人製造出來的都可稱爲藝術，」阿爾普寫道，「藝術可以是邪惡的、令人厭煩的、野蠻的、甜美的、危險的、和諧的、醜陋的、養眼的。整個地球是藝術。去好好的畫是藝術……南丁格爾是個偉大的藝術家。米開蘭基羅（Michelangelo）的《摩西》（Moses）是值得喝采的！引人遐思的雪人在達達主義者來說也是值得稱頌的。」如果即使藝術是藝術，對阿爾普來說，任何時代的作品都和現在發生的事情同時存在，如同人的眼睛與心靈裏捕捉到的現象。除去一些偏好的類別讓藝術本身提升其創作過程，自然的與人文的，乃達達的解釋，引領著阿爾普到他的眞正創作裏。談到他破壞他早期的作品（藝術家經常覺醒到新的意象），基頓—威克夫人認爲「那只存在於早期達達在蘇黎世的時期，從一九一六到一九一九年間，阿爾普的作品有他明顯的個人風味。」以

創作作為他最主要的對象，所有的媒材都吸引他；他寫詩集，替雜誌和小冊子畫插畫，作刺繡、雕刻、素描、繪畫、拼貼、浮雕等。他自我否定的觀念促使他嘗試改變──用些零散的紙頭及拾得物。在阿爾普的計畫中，杜象的現成物及史維塔斯的發現物是藝術試著「去治療人類天才的瘋狂，讓他們回到自然中適當的位置。」非正統藝術的精髓，短暫且混在自然裏，促使他譴責為繪畫加框以及將雕塑放在台座上一如「無用的拐杖」；後來他想像著他的雕塑如同石頭「用人手製作成」，理想上在溪旁被找到。發現有些他的拼貼已毀損，他先感受到死亡的壓迫，接著便接受此瞬間的無常，經由撕碎的紙張、不經意的貼黏、裂痕─瞬息的藝術，整合創作中不可避免的作品毀損，代表「點點滴滴的消失、簡短、暫時的、褪色的、枯萎的，以及我們存在的陰森可怕。」為了要保留他的詩及延展他創作程序從一件到另一件的重要性，他的作品旁邊都有註解：「經常解說對我而言比作品本身還重要。」

　　毫無疑問的，阿爾普的浮雕開始於達達時期，是他最突出的發明。平的木板一塊一塊疊置或放在一片背景上，它們從他終生創作著的自由詩中描繪出它們的圖像。阿爾普放入許多暗喻（「燃燒的旗子躲在雲端」，「飛揚的獨眼巨人的鬍鬚」），在藍波（Arthur Rimbaud）談擾亂的知覺（這種模式後來被超現實主義用來稱為「自動書寫」）的傳統中，被物質化成可塑的造型，例如基本的衣架或一卷膠帶。雕塑使阿爾普獨斷的語言圖像如事物的存在。（阿爾普早期浮雕的最直接承繼者是歐登伯格，而阿爾普晚年的「在圓內」雕塑作品的承繼者是亨利·摩爾〔Henry Moore〕。）混合幽默及恐怖在一個孩子似但優雅且經常含單純的暗喻的浮雕主題，搭配著像上了色的玩具或船，用白色、黃色、藍色及黑色所畫出的平滑表面。有韻律的輪廓是阿爾普從鬍鬚、海、

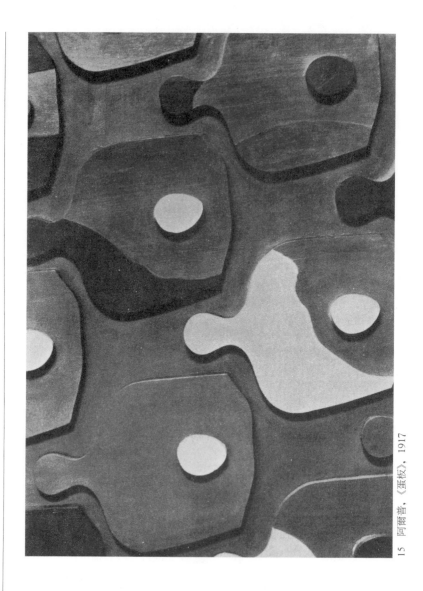

襯衣、叉子及山得來的靈感，它們謹慎地放置在方形或不規則形的底上，啓發了後來「隨意造型」家具、牆面裝飾、及游泳池設計的新一代設計師。平的切割片常使浮雕類似棋盤或遊戲飛盤忽然地被打斷，而它們的滑稽特性及不合理的並列，像面具或幽靈一樣。在這裏絕對的創作取代了自然的再現，阿爾普喜歡認爲他得到了「神祕的眞實」。

開始於一九一六年，也是第一個抽象浮雕開始的一年，類似遊戲與形而上探尋之結合的造型，賦予了阿爾普系列拼貼「根據機會法則」（According to the Laws of Chance）以生命力。阿爾普把「機會的創造幾近宗教般的呈現」，利希特寫道。訴諸機會是另一種否認自我及意志、捉住現今的完全性及可能性的方式。阿爾普以機會來理解他的嘗試，帶他自己脫離意外進入超自然。（有趣的是，他後來表示，丟撕裂的紙張看它們如何自己組合，是滴顏料繪畫的起源。）像克利（Paul Klee）一樣，阿爾普之出現如同一位技巧上的先驅，藉由把意識沉浸在文字與圖像之海裏，來淨化事先想好的圖案。阿爾普發展他的理念時，他的詩與他可塑的觀念之互動變得更直接：他的「天鐘」（sky clock）或「方塊雲及猶疑不定的藍煙」是一種精神的發明物，預備好以物質的形式加入自然裏。

「不具名且共同的」藝術在阿爾普的達達程式裏，這佚名是在集體的條件下存在；當團體的凝聚力瓦解時，它的成員必然被還原成個體。達達的合作很快地瓦解——到一九二二年已被用過去式來描述。然而阿爾普仍有很長的一段時間讓自己遠離自我的沉溺——以發現自我「在一片樹葉前的虛假地位」。在一段時間後，他個人的分離意識，伴隨著本身的輕快、可笑、嘲諷及幻想，漸漸地轉向對永恆的渴望。羅勃·梅爾維爾（Robert Melville）先生是英國的藝評家，在一九五八

年現代美術館的阿爾普回顧展畫冊上寫了極有智慧的評論，阿爾普第一次印的宣言上提出「藝術是人種出來的果實」，藝術家把自己放在較低的位置，後來藝術家修改的版本則更嚴肅及傳統，把小寫的我（i）改成大寫的我（I）。「這修改過的版本，」梅爾維爾結論說，「是一位肩負藝術名聲的藝術家所作的。」在藝術上，阿爾普發現他自己被迫從事的創作方式是，他可預知並控制其產品的方式，而不是呆呆地等待機會或啟示。不管它的抗拒力有多大，藝術注定要轉變為工藝。

到了一九三〇至三一年間，阿爾普進入他的後達達時期──他的「在圓內」雕塑，他稱它為「凝結物」（concretions）。他以前用這個名詞來分辨「神祕的真實」與抽象及未來主義者、構成主義者（Constructivists）機械式藝術之不同，而現在變成這混合體的實在描述。這位在繪畫及拼貼中建構時間與退化技巧的先驅說道：「我們第一件具體作品，以改變來做最後的突破。」

在阿爾普的實心雕塑──有些是堅固塊體，有些「在大理石中有中空的地方」──浮雕上的視覺暗喻被一種與自然相關的模糊形式取代：一個軀幹可能是一條腿，一種蔬菜變成動物，一顆星星可能是海星，花苞其實是胸部。（亨利‧摩爾在芝加哥大學所做紀念原子彈的作品──一個既是頭顱又是鋼盔的頭像──依循著阿爾普晚期的雕塑作風，把自然界可找到的造形轉換成兩個或更多的可能模型。）在阿爾普的凝結物與立體而平坦的塊狀造型中，仍然有具表達動勢的詩並且提供驚奇。

阿爾普少數變形的軀體──石頭與銅的凝結物──符合早期浮雕及拼貼作品的啟示性（帶著幽默的）及構圖的嚴密性。有些上色的浮

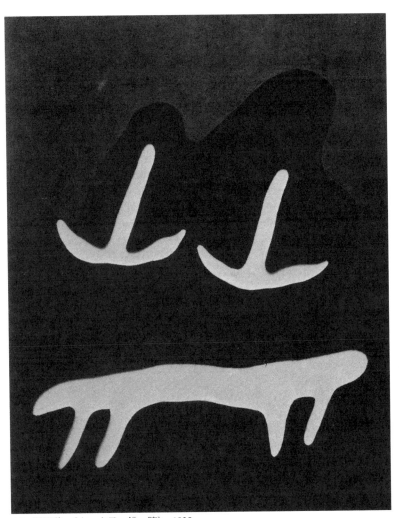

16 阿爾普，《山，桌子，錨，臍》，1925

雕已弄髒或毀壞，但這點却給予它孩童家具之碎片或在後院找到的玩具般的吸引力。我們比較喜歡的是阿爾普的宇宙性的鐘、繩製人物及撕碎的紙張，而非他晚期傳統式的人物雕像。然而，阿爾普晚期的浮雕及拼貼作品中也可找到他的詩。《三位葛瑞絲》(Three Graces)、《意識到自己美的動物》(Animal Conscious of Its Beauty) 及《有野心的凝結物》(Ambitious Concretion)，則超越了變形的維納斯 (《笛米特》〔Demeter〕、《笛米特的洋娃娃》〔Demeter's Doll〕*)，進入動勢舞蹈的風格。

阿爾普的作品在尺寸上是含蓄的，且在顏色上是不壯麗的。它們是用來思考，而不是對感官造成驚嚇。欣賞阿爾普的佳作所得到的樂趣是回想與奇妙；有人藉著他作品的名稱來欣賞其造型，即用文字來理解他的作品形象。雕塑的凝結物，與詩引申出的浮雕相反，在寂靜中存在，一如傳統的雕塑一樣。阿爾普的生涯是一範例；他的自傳《在我的路上》(On My Way, Wittenborn, 1948)，書名也可改爲「我往美術館的路上」(On My Way to the Museum)。藝術是童年的保存者，也是它的背叛者。對這位不好戰的前衛派來說，成熟包括自想像之園的遊戲過渡到體制化價值的專業世界中。贊成藝術的達達 (於強斯〔Jasper Johns〕、阿曼〔Arman〕、羅遜柏格〔Robert Rauschenberg〕與六〇年代其他的達達派裏再興) 離不開這樣的發展線。

*譯註：笛米特是司農業、婚姻、社會秩序的女神。

7 原始派風格／杜布菲

原始主義是二十世紀藝術的主要風格。畢卡索（Pablo Picasso）看了一些兒童的素描曾說，「當我還是個小孩，我畫得像米開蘭基羅，現在我花了很多年時間學習畫得像個小孩。」杜布菲（Jean Dubuffet）也是花了很長的一段時間放棄仔細、嚴謹的線條，如畫祖母的畫像。介於藝術學生作品及他成熟的風格間——沒手臂的手，碰不到頭的帽子，沒有耳朵的頭，動物的四隻腳長在同一邊——前後花了他二十年的時間。當他四十一歲時，杜布菲終於決定致力於繪畫，他讓自己如同一位沒有受過訓練的學院派繪圖者躍現在藝術舞台。在攫取粗糙（crudeness）中，他不但師法畢卡索，也師法表現主義者、達達主義者、超現實主義者的素描，還有米羅及恩斯特的概念，尤其是克利的。杜布菲在原始主義的形式構圖中——除了

奇怪的素描、獨斷的顏色及細部、缺乏透視、模仿原住民及兒童的圖案、塗鴉、業餘者的妄想——加入「原始的」物質：乳膠製造破碎及腐敗的效果，黏土類似泥或泥板，一堆沙石，樹葉及香蕉皮的拓印。和克利相反的，杜布菲從不猶豫去引起不愉快的感覺。他一九五○年間所畫的裸體像，不可否認的包含藝術中最令人厭惡的圖像。他站上畫家的伸展台是在第二次世界大戰結束的時候，杜布菲了解藝術大眾已可接受最強的藥劑。他沉溺在不令人愉悅的物質裏，使他成為戰後「物體」藝術的先知，他也被人認為與沙拉特（Natalie Sarraute）及霍布—格里耶的物體性虛構作品、貝克特（Samuel Beckett）的麻木主角、及極限主義者與新達達派的非表達性真實相關連。他的材料所塑造出的效果佔他創作的一大部分，就如同材料在結合了工程與電子的彩色繪畫及雕塑等非個人化藝術的各種理論中的效果一樣。在《在現代藝術與文學中迷失自我》（*Loss of the Self in Modern Art and Literature*, Random House, 1962）這本書裏，斯斐爾（Wylie Sypher）用歷史性形而上學的檢驗來探視人類在現代文明下的狀況，他選擇杜布菲的藝術作為將殘酷事物具體化的最主要代表，從那裏，人類幾近絕跡。斯斐爾教授說：「在小說裏去人性的藝術描寫還不夠徹底，只有在杜布菲的繪畫中人物與作者都無關緊要，並被融入具有泥土及礦石質感的混亂地形內。杜布菲達到了『零度』（zero degree）繪畫。」

作品融入泥土中，並未阻隔杜布菲創作畫、浮雕、集合物、素描、石版畫、兒童讀物，以及後期驚人的雕塑；在他成為專業藝術家的第一個二十年中，他完成了五千多幅作品，經常一天一幅，同時他演講、被訪問，並做許多定位陳述。在他對原始主義的貢獻中，還包括有對原始主義的理論前提之積極建構。「說服別人理念與智慧是藝術的大

敵」，彼得・瑟茲（Peter Selz）在一九六二年現代美術館杜布菲回顧展的畫冊中如是說，「他開始用系統化的方式尋求『真實的藝術』，不被藝術文化與西方傳統之接觸所影響。」杜布菲的生涯包括成為原生藝術（art brut）或樸素藝術（naive art）的收藏家——收藏屠夫、郵差及精神異常者所畫的畫。杜布菲建議用這種藝術來替代先進的文化。他是一人運動，為合作者及客戶，他是天真無邪的。他以擬似部落信仰的口語宣傳來補充其豐富的藝術創作；利用不用的媒材——素描、繪畫、浮雕、拼貼、水彩、石版畫——來表現一系列的主題，並以他的當前觀點綱要來完成此系列作品。現今藝術家告訴觀賞者如何「解讀」他們的創作並非不尋常；把他的想法告訴觀賞者可以免除別人以所看到的來解讀的風險。杜布菲避免他的主題性羣組有文學的背景，包括意義的解釋、傳記的點滴、技術處方、以及美學和哲學的冥思。瑟茲博士認為，杜布菲「可能是自德拉克洛瓦（Eugène Delacroix）及梵谷（Vincent van Gogh）以來，在描述藝術上最清晰與明確的藝術家。」人們可能反對拿這些大師來與杜布菲做比較，或發現他更近似克利，然而杜布菲的表達力強，是不爭的事實。我選擇以下一些例子來說明他的作品的語言基礎及他原創性的程度：

　　藝術家需要利用機會［他寫到］……但應有彈性的在每次突發事件發生時善加運用，強迫它達到他的目的。

　　我嗜愛無意義的細節……很多且完全絕對的重要，甚至到了把耳裏的毛形容成傳說中的英雄的程度。

　　曖昧的事實總是非常吸引我，對我來說，它們似乎在事

物之真實自然可能揭露的十字路口。

讓我覺得有興趣的是在事物的再現中，恢復如同我們在日常生活裏看到的整體複雜印象，在乎的是它們對我們感官的觸發，以及在我們記憶裏出現的形式……藝術學校所教的素描方法對藝術生涯幫助極少，成功的結果只在非常聰明的個人，例如小孩或從來沒學過素描的，只是在溼泥牆上用一根棍子無聊地描繪一個設計。

……這模糊的概念，環繞在我腦裏許多年，這樣極端快速的素描，甚至粗野的，對什麼都不關心，除去所有感情及個人因素，可能創造出一種天真及最原始的形象，且是最有效的。

我覺得所有藝術作品都需要能自文本中解脫，引喚出驚訝與震撼。

從可控制的突發事件、細節的誇大、捕捉完全的印象（相對於學院派的抄襲部分）、模仿假想的童年及無意識的純真（不管佛洛伊德〔Sigmund Freud〕?）、讓腦子把事情一股腦掃出，目的在引起驚訝與震撼的創作──沒有一樣是新的理念，但也不是尋常的。杜布菲的觀念，震撼了現代主義者的陳腔濫調及二十世紀藝術的洞察力之間的地帶。對他們而言，最好的形容字眼可能是「聲音」或者是「傳統」。他是突破傳統的從事者，如同穿了超短的迷你裙。大部分他的文章都如同過去百年來先進學校之演講詞，他的繪畫如同他文章的規則。他對於女人的敵對態度及抨擊的策略是跨世紀時髦作風的復興。他咖啡色的油

17　杜布菲，*Corps de Dame Gerbe Bariolee*，1950

灰頭、搗碎的礦石、葉子及水果皮沙拉，可以是藍波的「我想吃泥土和石頭，我在空氣、岩石、炭、鐵裏吃東西」的圖說。不是杜布菲缺乏混亂與挑戰的經驗，而是他在那些東西已正式美學化之後才加以使用。粗糙、自發性、意外驚奇，在他使用時已非處在黑暗裏。它們成為一套明確的主張，屬於現代藝術裏的修辭與謀略。一九四四年杜布菲初次躍現藝壇時，正是現代主義的繪畫與雕塑被接納，甚至也流向商業設計的開放時期。在這新紀元，早期對西方文化的反抗與否認的行動，變成儀式性的姿態。如果杜布菲的繪畫及浮雕常常看起來一團糟，它們是藝術乃不可否認的。它們以最大的聰明才智利用著自印象派以來，構成藝術主流的拆解藝術之革命所贏得的自由。誰能一眼就看出杜布菲的女體在設計上是令人討厭的藝術，創作者完全知道如何在美學的觀點上讓它看起來最不藝術，準備為了藝術而盡力違反常規？

從一開始，杜布菲即喚起對前衛挑戰中被期待的慣常反應；他被藝術與品味的勝利者以他所用的文詞攻擊他，然後被前衛藝術的製訂者護衛著，因此沒有任何延遲就大賣一空。好像杜布菲避免把藝術當作一種生涯規劃，直到他形成一種運動，而他的基礎在於反映戰後的藝術世界。斯斐爾說，杜布菲定位他自己的繪畫是「一種……對於過去、學院派、羅浮、希臘的破壞行動。」考慮過去一百年間藝術運動已經破壞了多少學院派及過去，再度去破壞它們就如同破壞瓦礫一樣。杜布菲與這令人讚揚的破壞性之嚴謹的關連，具有冷血嘲諷的暗示，他許多的作品也都出自這種嘲諷，指向藝術大眾的虔信——例如，他一系列的風景浮雕，利用家用器皿形狀的黏土做出來，像蛋糕模型、肥皂盒及橡皮腳墊。有時候，杜布菲企圖看他的正經獨白能持續多久而不讓觀眾懷疑，當他解釋牛羣能使他「平靜安詳」，而牧場「甚或僅

只是綠色——我猜想因爲有牛羣，在意念的無意識聯想中——對我有一種安慰及舒展的效果。我懷疑如果人們有焦慮及不安的問題時，看見綠色的牧草是否會感覺到愉悅。」

　　一旦正統觀念已建立，它的原則就不再被需要；而只需要付諸實行。過去，藝術上的原始主義必須與對信念與感受之渴望有關，例如高更 (Paul Gauguin) 及梅爾維爾發現它們在南洋仍然存在。二十世紀藝術家喜愛原住民世界中的神奇力量相近的形式與材料——克利想像著點延展成一條線，或漢斯·霍夫曼 (Hans Hofmann) 把畫面看成律動的場域。萬物有靈論的蹤跡毫無疑問地存在於杜布菲的腦裏——「繪畫操作著材料，本身就是活的物質」，斯斐爾引用他的話說——他很小心地利用化學變化在他的泥漿及色彩液體裏。但尋找意外的圖像效果與自然的相似性，與經驗著被超卓力量所引導的感覺是截然不同的，例如帕洛克所感受到的。在運作著材料時，一個看起來像鬍鬚的形狀及肌理出現了，杜布菲藉暗示著石頭、砂礫及古代肖像的媒材做了一系列的構圖來表達「野蠻」（回想到克利畫在玻璃上的父親畫像，整齊的細線條使老人的頭看起來像鬍鬚）。杜布菲用布荷東(André Breton)似的頓呼法 (apostrophe) 來伴隨他的鬍鬚系列作品：

　　　你的鬍鬚是我的船
　　　你的鬍鬚是我海上航行的水
　　　鬍鬚如潮水的漲落
　　　鬍鬚之浴，鬍鬚之雨

在此，探索原始的狀態退讓給包括雙關語、意外效果、藝術參考、及

修辭等的專業性結合。前人的「粗野」執念到杜布菲已成為工作生產的概念。在他的畫册裏，瑟茲博士認為杜布菲從他做的事情引伸出他的口語見解——當他繪畫時，「他開始知道他的想法」。很快的，過程首先出現，並且不再受理論目的的影響。所以，雖然他的藝術與幻覺相關——「瘋狂啓發了人並且給他翅膀，幫助他獲得幻象」——他不浪費時間在魔法或等待靈感的來臨。他如何能一天畫一幅？他否定西方文化，只在反藝術的傳統上取得通行證，並拿來在這文化裏利用。因為杜布菲，達達及超現實主義的非理性主義被很有效的認可。機會來臨時會加快他作品的製作，而非代表對可能進入其作品中的更高存在之期望。無論他用什麼樣的技巧，可看出杜布菲的作品裏有一種枯燥的、實際的及瞬間的特質，如同事物穿過一個空曠土地的邊緣般。也許這是斯斐爾教授在將他與「物件」小說家歸類在一起時腦子裏所想的。

雖然杜布菲無疑是個創作藝術品、創作看起來像藝術的東西、以及創作類似已存在的藝術品來強迫他人接受它為藝術的大師，他的作品仍傾向單調。它形式上的枯竭與杜布菲的反文化理念一致。他的素描（漫不經心的塗鴉或「粗野」）缺乏明顯的線條，而且他也不是那些有趣形狀的原創者。他的色彩常常來自他用作背景的物質，或是漫無目的的高彩度，就像在窗台上剛新漆好的花盆。最主要的，他的作品缺乏張力——過程取代了藝術家與作品之間的掙扎。

他的最後一次展出是在現代美術館，為了與過去的展出作品一起呈現，此展提供了藝術家對藝術、藝術家與他自己的觀察。在其他方面，杜布菲提到評論的「野蠻」傷害了藝術家「他是個改革者……參與著嘗試及未知的事物」；他「嘲笑」「好與壞及美與醜的概念」；他把

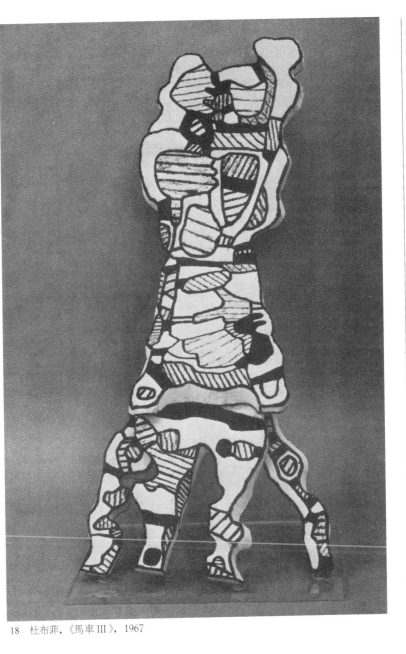

18　杜布菲,《馬車 III》, 1967

自己界定爲一個「爲了要買一幅素描或版畫寧願餓好幾天的人」；他的結論是鼓吹「永久的革命」以及宣告他討厭學院和獎賞藝術家這檔子事，既然「眞的藝術目標是破壞性的」。這個啓示受到熱烈的贊同，特別是當時的現代美術館館長貝特‧勞瑞（Bates Lowry）先生，他回想到那些巴黎學校的成員克難地將美國贊助人引介入較高級的陳腔濫調中。

畫展本身成功地展示杜布菲不同時期的作品，特別強調一系列題爲「現象」（Phenomena）的石版作品，它們是杜布菲在一九五八至一九六一年之間利用不同的意外及移轉技術完成的。早期繪畫，如《偉大的爵士樂隊（紐奧良）》（Grand Jazz Band〔New Orleans〕）及《刻了文字的牆》（Wall With Inscriptions），仍具有純樸的原始感，雖然它們在尺幅上似乎有些擁擠；《阿拉伯》（Arab）是用彩色粉筆作的，非常接近克利的阿拉伯構圖；一九五〇年代的裸體畫還是保有原來使人厭惡的特質，這可能是他成功的地方。《醒來的地方》（Place of Awakening）是用沙、小石子及塑膠貼在一塊板子上，好像是地形的一部分，又像是從園藝店裏買來的幾平方呎的泥土；這種空洞是典型杜布菲的「肌理」（texture）實作。

杜布菲晚期作品中最吸引人的，即是繪色的雕塑「勞路配」（L'-Hourloupe）系列，它是杜布菲從一九六四年開始作的。利用鑄造聚胺脂，再用有紅、白、藍及黑色塑膠顏料的不規則抽象形狀做裝飾，它們鮮艷且冷的色調及愉悅的肌理表面，被一些坑洞及凸起協調著。有些形狀像家具，一大型「塔的模型」（model for a tower）陳列在現代美術館裏，是紀念碑與偶像的結合。在這些雕塑裏，杜布菲不再依賴不愉快或令人驚慌失措的第一印象——很顯然地，他放下了他的震驚

原則。作品是原創且優美的物體，讓人們都想擁有它們。勞瑞先生認為杜布菲的家具或高塔「是為新的社會秩序創造背景，不是為體制提供新面貌」，不需要用假設來加溫。但是，這個展覽到底是在那裏舉行的呢？

8 圖像製作者／紐曼

已逝的紐曼創作著虛空，如同它是一種物質。他測量、分割、塑造它，爲之上色。他甚至可被說是對虛空有專斷的興趣；在紐曼的第一次展覽後沒幾年，當羅遜柏格在五〇年代開始展出四幅連在一起未上色的畫布，老一輩藝術家說，「哼！想得容易。重點是『畫』就應該眞的用顏料去畫。」紐曼的繪畫今日是以「色域」（color field）廣爲人知，許多人寫了有關當眼睛看了那一望無際的紅色與藍色被對比色與明暗分隔之反應。重要的是，紐曼的藝術不在乎感官的效應，他一貫的作風是不與傳統繪畫太接近。他要追求的是比供給觀者視覺刺激更大的遊戲。他的計畫是加強空洞感來喚出它的祕密。簡言之，他希望畫出絕對，而他也知道這絕對不是紅也不是藍。紐曼的目標是排除自然，不要注入色彩的場域。對他來說，

色彩抹去自己，且成為不能區別的物質之色調。有人可能認為應該是黃或紅，因為它必須是樣**東西**。因此，在紐曼整個藝術生涯裏，他的目的讓他加入藝評與藝術史學家的解說戰爭中；他最後展覽中的三幅畫即題名為《誰怕紅、黃、藍?》(Who's Afraid of Red, Yellow, and Blue?)。

　　紐曼對自己超自然的物質將戰勝他的手段很有信心。要使這發生，手段的表達性必須減到最低。他處理表面、邊緣、形狀的接合，極盡簡單化到了極原始的狀態，如同特定禮拜儀式的聖歌。在追求簡化中他達到，例如在《瞬間》(The Moment)，一幅畫面包含兩條黃色條紋的畫，被指為「六〇年代的繪畫」。單純是本質的，既然紐曼的絕對主要貢獻是品質的不存在。他的繪畫力求與史蒂文斯 (Wallace Stevens) 在〈對超卓小說的註釋〉(Notes toward a Supreme Fiction) 裏的幻象相似：

> 太陽如此的乾淨，當它在其意念中被觀看，
> 在天堂最遙遠的潔淨中浸洗，
> 我們與我們的形像已被驅逐。

　　沒有視覺吸引力的藝術概念被紐曼在二十多年前所寫的文件中推廣著，而一九六九年才由海斯的《巴內特·紐曼》(Barnett Newman, Walker) 首度出版。雖然歐洲藝術已轉變成抽象，但紐曼認為，它仍建立在「感官的自然」(sensual nature) 上；即使「純粹主義者」如康丁斯基及蒙德里安 (Piet Mondrian)，他們創造出的幾何造型藝術，仍被如同樹與地平線一樣看待。由紐曼的理論，方塊塗在方塊上成為建築物在天空下的輪廓；也就是說，是一張風景畫。相對於歐洲感性所具現的自然主義，紐曼宣稱，一羣新的美國畫家創造了「真的抽象世

界」（truly abstract world）。對這些藝術家來說（除了他，還包括葛特列伯、羅斯科〔Mark Rothko〕及史提耳〔Clyfford Still〕），他認為藝術可完全從視覺經驗的餘蔭裏解放出來。他說這些美國抽象主義者「是在純粹意念的世界裏」（歐洲人相反的是在感性領域裏）。他們拒絕由虛假的圖像及符號構成的畫面和諧。他們偏好從混亂（chaos）的感覺中出發——紐曼可能曾想過如加油站、汽車電影院、廢棄的鐵軌、公佈欄等美國景象——企圖從混亂中喚起「一個完全真實的經驗片刻之感情記憶」。

　　總括來說，美國藝術家尋求的不是較好的幻象而是真實。（請參閱第一章〈從紅人到地景作品〉。）這點只有經由系統化的排除「這個被發明的世界」——如史蒂文斯所說的——的脆弱存在才能取得。紐曼曾說，事實上對美國畫家來說，並沒有世界存在，只有一個被創造出的世界——令人回想到惠特曼（Walt Whitman）的思想——而對新抽象主義者而言，事物、地點、人物、事件已不再是造形的來源，甚至當它附屬於智慧的抽象力量中。每樣東西都必須被創造更新，從無中生有。只因非具象藝術是過去自然主義無意義的偽裝。藝術必須達到讓新事物成為可能的理念。紐曼可能重複著杜思妥也夫斯基（Fyodor Dostoevsky）的《地下室手記》（*Notes from the Underground*）的總結思想：「很快地我們將設法以某種方式自一理念中生出。」但是他可以重複它而省略掉杜思妥也夫斯基的悲觀或他對「一個具有真實個人軀體及血液的人」的懷舊之情。對紐曼來說，現代主義的混亂是揭露事物，也是依據創世記而來的創造行動的開場白。在對《空虛的異教徒》（*Pagan Void*）——早期（1946）繪畫的標題——及《歐幾里德之死》（*Death of Euclid*, 1947）的樂觀回應中，紐曼利用他猶太法學的傳承，

如同他渴望超越混亂而不需訴諸再現、象徵或「雕刻圖像」(icon)。如果不是爲了不可避免的誤解，我們可能描述他的畫是第一個猶太宗敎畫（他最近的雕塑有在沙漠裏的祭壇的味道）。淨化幻想（雖然三角形的《黃綠色》〔Chartres〕，它有力的尖頂，利用象徵意義違反了紐曼的標準），顯示他的信仰在於創造物質——這種信仰在他重要的寫作及給作品的名稱上可以看出，例如《亞伯拉罕》（Abraham）、《創世記》（Genesis）、《開始》（The Beginning）、《名字》（The Name），一系列名

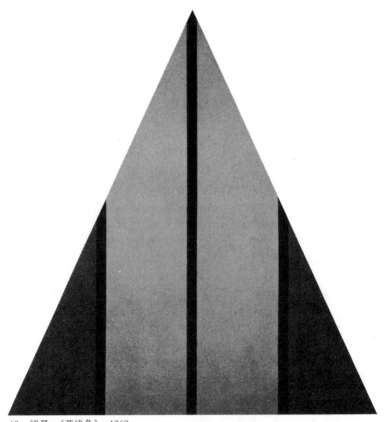

19 紐曼，《黃綠色》，1969

叫「現在」（Now）的繪畫，以及系列雕塑「這裏」（Here），再一次的，史蒂文斯進入我的腦海裏：

> 去發現真實，
>
> 排除所有虛假，除了一樣，
>
> 就是絕對的虛假。

今天藝術世界如同以前一樣被學院派掌控著，而藝術家的哲學毫無立足之地，人們只在乎他的作品，這種物質與造形的分隔，扭曲了實際創作的過程，儘管它對藝術史學家、藝評家、藝術市場而言很方便。紐曼形而上的主張將會毫無意義，如果他未發現一種革命型式去改變最近的藝術來適應他視覺上的目的。型式上，他把自己放在蒙德里安的方形體系上，用不同寬度的條紋分割方形。他也清楚蒙德里安表現的是與他不同的方向，紐曼形容蒙德里安，「幾何（完美）吞噬了他的形而上學（他的讚揚）。」蒙德里安是「歐幾里德的深淵」（另一紐曼早期作品的名稱），在此抽象藝術落沒且與過去的藝術殘渣混而為一。現在，新造型主義及包浩斯學派幾何型式不再被當作設計上穩定的元素。對紐曼來說，一個正方形或圓形是「一個活著的東西，是抽象思想的工具，是偉大感覺的承載者……這抽象形狀因此成為真的東西。」他的直覺告訴他，長方形的畫布是個創作時主動的本體，引領他去把自己與行動畫家並列，而不和幾何抽象派或是近來被他影響的低限主義者做比較。對他來說，繪畫不是把形狀、色彩、線條組織起來；而是慶祝、一種「崇高的」事情，以及對未知的召喚。所以他避免在畫布上加入長方形或正方形，如阿伯斯、蒙德里安、羅斯科及一些「色域」畫家曾做的；他的創新包含利用條紋、帶狀、顏色或他的「活力」，

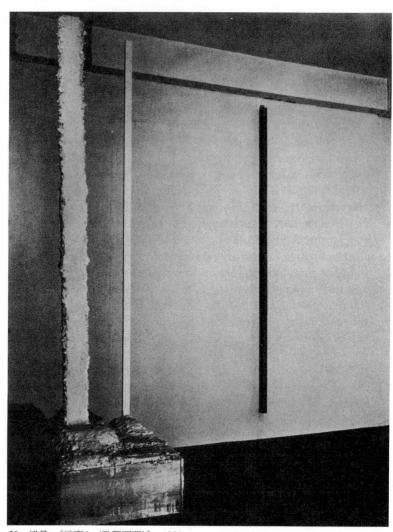

20　紐曼，《這裏 I （致瑪西亞）》，1950

改變畫布成為兩個或更多的長方形。畫布上無形體，而畫布成為一種「物體」，如同在一個祭祀的樹林裏的一個還願紀念碑。紐曼作品的主要特色在於其本體，而這本體阻隔了自然。它沒有品質，排除了感情的矛盾，經由嚴格的數值測量來定義它自己：尺寸、大小、重複、單一、無言、輻射。戰略上來說，紐曼的美學主要仰賴於擴展；紅色或白色在量上呈現著，在限制它與穩定它的條狀中升揚及分散、向上與向外推動。因為色彩之高度及寬度的數值扮演著重要角色，紐曼的大型作品總是先受到歡迎。

　　一個藝術家要使其創造的圖像流行，必須經過很長一段的辛苦耕耘才能建構出其理論基礎。紐曼開始時是以一羣藝術家之名義演講，但很快地就發現在他那個時代，每個人都得創造自己獨一無二的文化。紐曼最迫切的問題在於藉藝術形態的哲學性次結構來走出這些藝術形態的歷史傳承，然後才能丟開歷史，從他的作品衍生出自己的方向。對紐曼來說，分析與論證邏輯性地領先於繪畫且與之互動（例如《誰怕紅、黃、藍?》這幅畫）。理念的機械性是無止境的，繪畫的行動是藝術家把他的理念推入無言的實現，他稱之為敬畏與崇高。

　　與其他尋求捕捉「精神」的幾何畫作比較，紐曼的長方形是最簡單、最中性的，不需花費太多眼力；它們缺乏羅斯科溫柔誘人的飄浮色塊，也沒有葛特列伯象徵式暗示的偉大景象；與紐曼相反的，瑞哈特黑色方塊及苦行修道般的十字型幾近戲劇化。紐曼最接近純粹觀念，在那裏面觀念本身沒有風格，比如光度、色彩、或一堆石子。灰色的畫面會在聲音中表現它自己，如同單調的低哼或靜電的火花。繪畫建立在純理念的基礎上，並嚴格地淨化感性，幾近於不是繪畫。然而紐曼從來就對反傳統藝術不感興趣；的確，他可以很邏輯化地把他的作

品當作解毒劑，且把反藝術送給歐洲人當作最後階段的感性。在將繪畫幾乎推向消逝中，紐曼表現它的存在如同一種信仰的行動，而非一種正常的現代文化貢獻。他對眞實的尋求，經由繪畫行動喚起的是回歸到儀式與魔幻的藝術根基。他追求形而上目的的極致，最終結果使觀者很難理解。然而除了絕對外還要如何尋求絕對？使紐曼的繪畫意義模糊的並非反藝術而是形而上學。一個圖像、一個神聖的物體，都有「第二個自我」（second self），一個投資它的非物質形式，出現又消失，如同一個慘白的燈一下開一下關。當幻影走時，人們不能確定它曾經存在過。它的存在也不能呈顯在無法理解它的人面前。這裏面有些特性是與世代留傳的傑作相符的。例如哈姆雷特（Hamlet）的〈你看這裏什麼也沒有？〉（Do you see nothing there?）與整個藝術史互相呼應。紐曼早期對形而上學元素在繪畫中的辯護，曾出現在他寫給一位否認它的相關性的庸俗藝評家之信上；對他的回信，紐曼仍堅信塞尙（Paul Cézanne）「創造出的是比蘋果還多，如畢卡索的兩面人比兩個頭還多，或蒙德里安嚴謹的幾何圖形比所有的角度加起來還多。」這個論點在於，以整個生命去觀看部分不可見之整體──也就是去相信它。

站在紐曼的作品前，觀賞者可以感覺到意氣風發，或與 orgone 盒子投射出來相似之感覺；「那黑色把你吸引進去」。下一分鐘，這幅畫僅是一個有條紋的彩色牆面──「任何房屋油漆工都會畫」。在他的繪畫作品中互相轉換的效果包括超卓、自我催眠及冷漠，視覺事實證明了紐曼作品已達成其儀式性目的。一般人相信，物體的力量是眞實的，也可說是不眞實的。在《約瑟夫和他的兄弟》（*Joseph and His Brothers*）裏，湯瑪斯・曼（Thomas Mann）觀察崇拜希臘神話中美少年亞當尼

21　紐曼，《一致》，1948

斯（Adonis）的成員，他們所拜的神是一個木刻像，但在節慶裏它是亞當尼斯。「有些人把它藏在灌木叢裏却又與其他人一起尋找，他們知道它在那裏，或不在那裏。」

有人說紐曼在單色繪畫、大型作品、分割及成型畫布上的開創，根本上影響了六〇年代的藝術。這些可能是事實，但對我來說較重要的是，他指出今日藝術的正確地位，即創造偉大。我的意思是，它要冒個險，顯然不可避免的，它也可能根本不是藝術。

9 羅斯科

羅斯科在一九七〇年二月自殺，他屬於抽象表現主義（Abstract Expressionism）的一員，作品是建立在單一意念上。這是對美學本質的一種熱望，親近羅斯科的一羣藝術家們尋求非經由直覺行動，而是由仔細的計算繪畫裏不可或缺的元素來獲得。這個運動開始於一九四〇年代中，以其心理和形式的開放作為行動繪畫的附屬物及對立面；很可笑的是，這兩個運動卻合為一體，稱作抽象表現主義。單一意念畫家排除自然與自我，如在隨意、誘導的意外，以及高爾基、德庫寧和帕洛克的聯想論中所表明的。尋找宇宙性原則時，很多人會回頭來看蒙德里安，雖然不是為了他感性的品質——他們發現他太數理化，而是為了其排除之美學的嚴酷性——像康丁斯基早期的即興作品一樣的脫俗，那誘騙了高爾基及霍夫曼。有

人可能會說羅斯科和他的朋友制訂了抽象表現派的理論基礎。和史提耳、紐曼、瑞哈特、葛特列伯（他們的名字忽然詮釋了他們自己成為奇蹟式表演的人物）一起，羅斯科尋求達到一種終極的符號。為達此目的，他和其他的理論者認為，繪畫是馬拉松式的刪除——其一是除去色彩，其次是肌理，第三是素描，以此類推。到了四〇年代中期，羅斯科已能夠戲劇化地瓦解主題，利用一系列構圖暗喻森林及潛藏的風景，其中生物、住所及器具已被毀掉或洗掉。他蒼白的畫面及不能辨明的變形蟲造形，傳達一種古老的效果，在距離的效果上與同一時代的葛特列伯的畫面及紐曼的廣大無邊相互關聯。畫面的內容已減低到模糊的心靈回響。

羅斯科的下個目標是完全地消除主題。這是用一系列的削減行動來達成，對此他投入了四到五年的時間。在這發展期間，素描消失了，地平線融化在擴散的塊面裏——羅斯科一九四七年的作品《二十四號》（No. 24），和萊德的《月光下的海》（Moonlight Marine）有許多相似的地方——這運動才停止下來。但羅斯科不會停在把觀察到的現象簡化，例如他很喜歡的艾佛瑞（Milton Avery）的繪畫，或高爾基及他自己早期的作品中無意識的反映。即使極端簡化得使模特兒不可辨認，也違反了絕對藝術的理想。單一意念的理念要求透過剝開特定的及相關的聯想，以及遠離自然中的偶發，尋得一種能代表無法表達的型式，如同蒙德里安的「不可改變的正確角度」（unchangeable right angle）。

到了一九五〇年，羅斯科已構想出一種不具體的絕對的決定性觀點。這圖像包含單色背景的長方形畫面，上面有三或四個以刷子刷出表面及毛邊邊緣的水平彩色色塊——有的中間偶有開口。而後的二十年，羅斯科的作品包含以其情感生活的元素再賦予這圖像活力。有如

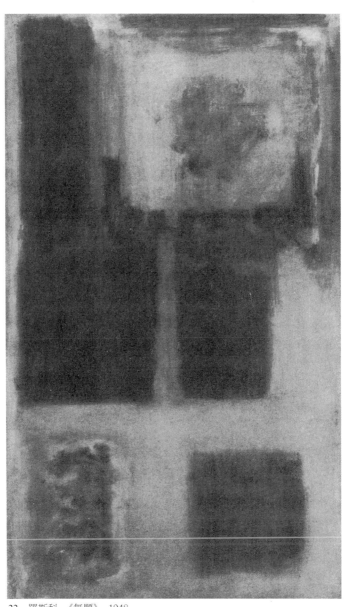

22 羅斯科，《無題》，1948

創造出十四行詩及日本三行俳句詩的視覺版本。除此之外（單一意念畫家需要決定的情況），他的型式是很個人的——幾乎，你可說，這架構是他的另一面自我，或他自我的另一種型式——無法供應他人使用。

羅斯科已將繪畫減化至體積、色調及色彩，他把色彩看作極其重要的元素。他的繪畫，很多尺幅都很大且適合在公共場合擺設，從漂浮的深色氣體塊，像吸入的微風，到如色彩亮麗緊密排列的石板，類似曾記載碑文的金屬或石碑（後者重新喚起羅斯科在四〇年代早期作品中潛隱的城市給人之古代的聯想）。整體圖像一直原封不動的從一個畫面到另一個畫面，情感的內涵是用色調、音調、重量及長方形色彩的延展與收縮來決定，而它們是被整體的外形及尺寸大小所影響。被羅斯科喚起的這種心理張力是極端而平凡的，神祕而無神話人物或事件。一種向上的浮動，如同飄浮或無重量的優雅，刺激吸入的流動及張開，引領觀賞者進入藝術家內在飛行的軌道。材料已被克服——至少，直到牆再度確定它們的存在——這種效果已讓一些觀賞者認為羅斯科的繪畫如同要把觀者包起來，或改變他的環境。然而，他在五〇年代時就已出現的血紅色、淺黑、紅褐色畫面，在晚期出現的頻率更多，且愈來愈黑，以虛無的預兆籠罩觀者，如同神殿裏或野蠻人邪教的陰森岩洞裏保存的古老誡令。羅斯科作品中包括升揚與沉重深夜的構圖，被認為象徵著宗教的經驗。彼得・瑟茲曾說他的繪畫「好像要求一個特別隔離的地方，一個聖殿，一個可以從事宗教儀式的地方。」羅斯科最近就接受位於休士頓的教會委託作畫。

不論羅斯科的作品是否要求一個「聖殿」（sanctuary），藝術家在他的畫室裏找到他本身的聖殿。他簡化的理念緊閉著開向世界的門，讓畫室成為死亡與重生之儀式的神聖地方。他在畫室裏繼續進行一九

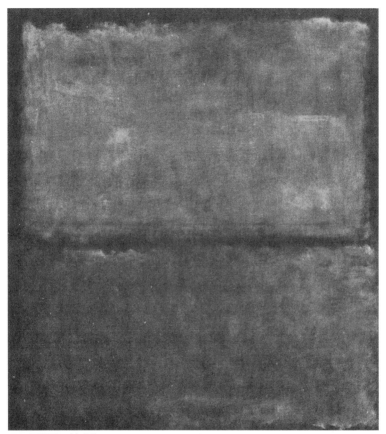

23 羅斯科，《無題》，1956

四三年和葛特列伯共同宣佈的計畫，即創作「對未知世界的冒險」的
藝術，他這冒險的行爲以在畫室裏自殺爲終結。羅斯科的藝術在傳統
上是「逃避主義者」（escapist）——在思想的溝通上充滿自我隔離及懷
舊的浪漫。情感上，他比他早期的同伴從繪畫裏拿走較少的東西。和
紐曼的作品做比較，他的畫布熱切地再發現一種存在的狀態，而不是
孤立地確定著一種客觀的事實。就把主觀素質刪減掉而偏好自己的意

念而言，說羅斯科從不是「真正地抽象」是可爭議的。他刪除人造的東西，但這不包括他虛無的情感。壓抑及沉靜，他的作品非常的軟性，亦即人性的多愁善感，這易感特質即模仿他的六〇年代色彩畫家所極力要排除的。他的作品是最早的「空無」（empty）繪畫，對美國大眾產生一種衝擊，也許因為他充滿感情的紅色、藍色、咖啡色、深綠色，成功地引起了不同的感受——敬畏、苦惱、放鬆——由於被埋得太深，而難以視覺隱喻帶出來。

羅斯科常常提到悲劇、希臘神話、莎士比亞劇、神話和宗教。人們很難捕捉在他心中顏色與歐瑞斯特（Orestes）或馬克白（Macbeth）之關連。只能假設他畫布的留白是為了人與事的痛苦及清除。羅斯科在尋找另一自我——一種被啟發，由信仰的轉變而無記憶的改變自我。但它是個無名氏的自我，被認定為一個英雄、聖人或神，但還未命名。有次在宴會裏，他以親切且務實的態度輕聲告訴我，可能因為表現主義的主題被提到，他說：「我不在繪畫中表現自我，我表達的是非我。」我老早就發現他對在自己身上找到的個性不太喜歡。另一方面看，他不願如同中歐表現主義者常四處張揚自己的缺點。他希望超越自己，建構出不平凡的日子。他決定自我放逐以創造他的藝術，而這藝術稍後則可以給他宣洩的機會。在壓縮他的感受到幾個顏色的區域時，他成為自我否認的戲劇家、演員及觀眾。

滌除的戲劇當然無法在他的每一幅繪畫中看到；經常觀賞者只有看到粉紅、白色、紫色的組合。如同梵谷的作品：黃色和綠色對他是引動不幸的戲劇，卻激發觀眾的愉快心情。色彩的感情效用是無法確切計算出的——除了，可能的話，在古老的宗教狂熱上，它們的意義已被傳統與教條所設定，例如印度教的設計。然而藝術家意圖的情感

內容不需要在每張繪畫裏互相溝通；如果它發生過一次，觀賞者就會以為這個可在藝術家的所有作品中存在。羅斯科的詩及自我轉移的苦惱成為他繪畫的重點，如果有時有些作品無法表達出這點，人們會想在其他作品中發現。

相對於他的同儕間——德庫寧、霍夫曼——的自我創造，羅斯科提出反自我。他的淨化作品確認了淨化的自我——或更可稱為淨化行動。每幅作品都是思想幾近於零的證據，一個看不見的圖像。這種滌清的效果根基於其重複性。羅斯科並沒有因為知道二十年來參觀他的畫展的觀者早可預期會看到什麼而有所遲疑。理論上來說，藝術家達到他最終的圖像時應可重複製造它而不加任何改變，如同固定的儀式一樣。比羅斯科更艱澀的論理學家瑞哈特，更進一步地在他繪畫最後的階段採全黑的繪畫創作。這閃亮的色彩在他不可改變的正方形下，強調出個人感受的不同，在面對死亡與虛空之事實中只是極難察覺的色調。羅斯科是個簡化的美學家，同時也是最原始的情緒的駕馭者，他避免了瑞哈特最終的總結。然而他的作品也是趨向黑色，用來表現感覺的重量及視覺世界的消退。

毫無疑問的，羅斯科花很大的力量以繪畫作為表達自我淨化的儀式。然而單一意念的藝術是充滿痛苦的自我矛盾。它在改變畫室為聖殿的同時，也帶自己進入孤立的小空間裏。宗教的象徵結合了他的信徒，然而又把他們從非信徒分隔開來。當代藝術家—神學家的象徵主義是一人崇拜，它的創造者是它唯一的溝通者。包括羅斯科、紐曼、葛特列伯、史提耳、瑞哈特的絕對圖像，可以在圖片選集中同時存在，但不可能在原創者的腦海裏同時存在。每一個畫面都是神聖謎樣事物的所有者，他的權威超過所有其他人的。羅斯科的一羣藝術夥伴的命

運，是四散各地且互相敵對。即使羅斯科狂熱的反自我讓他完全投入繪畫中，也無法贏得一般教授的崇拜，即便他們可能在六〇年代曾採用他的一些技術上的創新。對繪畫的簡化式神學家而言，他的作品代表最終的意義。對別人來說，它呈現一種特別品味。他完全一廂情願的象徵形式是很艱困地達到；一旦達到，可隨意複製——無疑地，諷刺的是，羅斯科是第一個宣告他的繪畫可以用電話訂購的人。使自己無用，是他提升自己的原則；聲譽圍繞著他，如同讓他置身在數不盡的鏡子裏。最終，他的苦惱在於他的詩無法被接受的寂寞。在這寂寞及空虛的感覺裏，他達到作為一位藝術家的野心。但是他被迫單獨地去體驗這個世界，沒有別人的安慰。他曾至少沮喪了五年之久，然而沒有人知道為什麼他要結束自己的生命。如同他的繪畫，他的自我毀滅的行為是影響深遠的空虛。這藝術世界變成他喪禮的彌撒。

10 瑪麗蓮·蒙德里安／李奇登斯坦及歐登伯格

普普藝術被認爲是日常事務與平凡圖像——洗手間內的水龍頭、漫畫人物迪克·崔西（Dick Tracy）——的藝術，最重要的特色在重新製作藝術作品。它的內容包括可口可樂的瓶子及長鬍子的蒙娜麗莎。所有藝術都以之前的藝術爲基礎，有意的或經過消化吸收的，但是沒有任何運動能如普普般將警覺化爲美學暗示。刊印在蓋伯利克（Suzi Gablik）及羅素（John Russell）所著的《重新定義普普藝術》（*Pop Art Redefined*, Praeger, 1969）書中之作品，令人回想到達文西（Leonardo da Vinci）、杜象、德庫寧、蒙德里安、馬內（Edouard Manet）、莫內（Claude Monet）、馬蒂斯（Henri Matisse）、畢卡索、德拉克洛瓦、馬格利特、德穆士（Charles Demuth）、帕洛克等。此外，有十二位藝術家超過二十件的繪畫及雕塑都包括了

"ART"這個字、對繪畫材料的描述，以及對早期藝術家、當代人士、藝術經理人和展覽策劃人的描繪。如果我們把普普藝術家所採用的漫畫、文字藝術、海報、路標繪畫及工業設計當作藝術的話，普普運動即具有著藝術學校中結合美術及應用設計的展覽之特色。在普普中，美國的上流社會文化及一般大眾文化，在技術的中性層面會合。

普普型態是在一九六○年代開始風行，當時美國藝術界已著手將自身整合在一個大眾化的基礎上，揭開十年的教學序幕。從一開始，普普藝術的領導者就宣稱他們主要興趣在於形式的品質，而他們的牆上美女照及漢堡爲主的圖像，只爲了讓羣眾走向演講廳。李奇登斯坦（Roy Lichtenstein）說，「藝術家從不靠模特兒作畫，而是依據某張繪畫來創作。」

在一九六○年代末期，普普中潛藏的抽象或形式主義受到藝術界熱情的專注。在藝術史學家、藝評家及部分藝術家眼中，包括李奇登斯坦、歐登伯格、沃霍爾、衛塞爾曼（Thomas Wesselmann）都曾參與色面畫家如凱利（Ellsworth Kelly）及諾蘭德的陣容。卡通人物卜派、瑪麗蓮·夢露（Marilyn Monroe）（我差點說成「瑪麗蓮·蒙德里安」）、及「紅、藍、黃」都同樣地對線、色彩、形式的練習有貢獻。蓋伯利克女士說，「我們的目的是重新定義普普藝術與低限藝術及硬邊抽象藝術有比我們所承認的更直接的關係。」唉，有人先達此地步；普普與六○年代末期的抽象派之關係被羅森布魯（Robert Rosenblum）教授熱切地承認，芭芭拉·羅絲教授以及古根漢美術館（Guggenheim Museum）的副展覽策劃人、李奇登斯坦回顧展的負責人黛安·渥門（Diane Waldman）女士都與之相呼應，我們還可以大膽的下注，在洛杉磯及帕沙迪那（Pasadena）大家都已知道「普普」這個名詞。渥門女士說，

「李奇登斯坦已經將物體非物質化，讓畫面產生了一種新的協調。」漫畫及廣告藝術家在將物體非物質化上已做得很成功，但仍需要一位真正的六〇年代藝術家來做畫面的整合。李奇登斯坦支持渥門女士的說法，相對於原始的唐老鴨，李奇登斯坦的功用是將星期天報紙的漫畫圖像轉移到藝術的世界裏，這種轉變可與美國納瓦霍族印第安人採用一元紙鈔及湯罐頭商標作為織毯的圖案來做比較。因為普普，超市中的物品、告示板及婦女雜誌經過藝術史的過濾後，融入了藝廊及美術館。所用的工具是畫面的教授法，今天在重新詮釋及修改中被大大的同化，所有的藝術都成為羅森布魯教授所稱的「本世紀的形式主義的經驗」——當然也是最空洞的，是學院派的腦力構想出的最費心力的「經驗」。

普普的美學理論、它對藝術界的價值及藝術界的聲譽之專注，已被一般的誤解弄得模糊不清，如同蓋伯利克女士所說，普普是「從真實事物出發，它屬於每個人的世界，而不僅是藝術家私人的世界。」這粗略地形容出普普的目的，在歐登伯格的「店舖」(Store)展於東二街，以及魯本藝廊（Reuben Gallery）的展覽和偶發事件正如日中天之時——當時在紐約的年輕藝術家感到有義務打破抽象表現主義所代表的藝術史之掌控。不幸的是，在藝術中沒有所謂「每個人的世界」，抽象表現主義者也沒有所謂「私人的世界」。重點在於風格及創作方法，一些普普藝術家所使用的矯飾主義與抽象表現主義的矯飾主義是完全相反的，而且不符合藝術史及對真實事物的接觸。在《重新定義普普藝術》裏，歐登伯格、席格爾（George Segal）、李奇登斯坦及衛塞爾曼重新製作的浴室，缺乏高勒（Kohler）或可恩（Crane）作品的特色；他們各自為水龍頭設計重塑風格。歐登伯格以油彩滴滿縐紋紙做的馬桶

及洗手台，且把洗澡缸立起來，讓人同時想起抽象表現派繪畫及貧民區、閣樓畫室的藝術氣氛。席格爾及衛塞爾曼合作將磁磚牆及鋁合金的盥洗器具帶到舞台上好似馬蒂斯的裸體畫；李奇登斯坦用一張目錄上的浴室圖片取代真的浴室。

對主題本身而言，浴室接近於存在的實驗，至少在美國是屬於「所有人生活的一部分」，但一個誘人的裸女從浴缸裏走出來，卻很難屬於「所有人的」，除了在法國繪畫裏，所以歐登伯格把她從他貧民區的浴室裏摒除。在藝術中，「每個人的」世界是相對於少數人的型態，而普普拼裝大多數人及少數人的藝術是為了它本身的美學目的。在喜歡去藝廊的人的社會環境裏，《蒙娜麗莎的微笑》(Mona Lisa) 幾乎如同是每個人的浴室，而杜象及沃霍爾的蒙娜麗莎如同達文西的蒙娜麗莎一樣是公眾的資產。但作為「每個人」的藝術觀眾，在面對印地安那 (Robert Indiana) 重做德穆士的《我看到黃金的數字五》(I Saw the Number Figure 5 in Gold)，以及被羅遜柏格抹除掉部分的德庫寧素描時，則變得狹隘。看看普普主要的作品來自重畫安格爾(Jean Ingres)、德拉克洛瓦、林布蘭 (Rembrandt)、畢卡索，有關分析塞尚的書籍，以及把馬格利特的靴子加一層鋁合金成為兩隻腳，還有指涉畫商及展覽策劃人的繪畫 (例如，荷普〔Walter Hopps〕把小型德庫寧的像穿戴在他的外套裏面)，人們被迫論定普普不是每個人的世界，而是放大的自我意識的藝術世界，最近取代了抽象表現主義藝術家的世界。

普普藝術接觸到的不是真實事物而只是事物的圖像，它的美學原則在於視物體如繪畫或雕塑，所以包利街 (Bowery) 或是鄉下廚房成為普普藝術家的現成展覽，可隨時送到國際藝術展覽會上。基本上來說，普普藝術是「發現」(found)的藝術；留住原始的風貌加以重新呈

現；它最重要的影響在於讓人誤認街道是美術館的錯覺，或發現莫里哀（Jean Molière）的人物談的都是散文而驚訝。在成爲普普藝術的過程中，物體本身與它們的現實功能分離，成爲它們自我的類藝術——這情況的最佳表徵是席格爾用純白色石膏做的鬼。普普藝術美學化平凡之物的超然性格，預示了低限派雕塑的「純粹」物體及色域繪畫「縮減」的構圖，它其實錯誤地被命名爲「眞實的藝術」。普普藝術內容的消滅讓它能夠平等看待泰納（Joseph Turner）畫的日落與蜆牌石油公司（Shell Oil）的標誌，因而能作爲後進者對行動繪畫——德庫寧或帕洛克代表的不是新的心理認知，而是繪畫的一種方法——以及強調在旣有形狀與大小的物質上加入彩色的各種抽象型式間的橋樑。它可能對六〇年代美學增添一些色彩，它把世界當作美術館，代表了美國社會政治危機及知識混淆所引起的藝術萎縮。

　　商業藝術家或設計師提供大量的「自然」給普普藝術家也是一種審美。普普畫家改造各種形態來符合他的需要，當他畫冰淇淋廣告時，也不會忘了把巧克力醬滴在香草冰淇淋的外緣上畫成水滴形。在欣賞李奇登斯坦的畫時，人們應隨時記得它們所依據的連環漫畫，不是自然之力所完成的，也不是小孩畫在人行道上的，而是如里弗斯（Larry Rivers）在普普藝術開端時指出的，由一些「上過藝術學校，接受過傳統及自由派洗禮……崇拜前輩大師的作品，和你談有關克利及畢卡索，也畫許多素描等等的藝術家所畫的。……當你見到他們時，他們的外表並非粗野。」商業工作坊裏的藝匠，有人稱他們爲羣眾的藝術先鋒，如李奇登斯坦及沃霍爾被當作藝術界的先鋒。當代藝術創作中「精緻」與「低俗」之重疊即普普藝術運動的特色；「眞實的東西」與它毫不相干。普普作爲六〇年代教室美學的教條時，如同蓋伯利克女士所說，

普普與低限主義及色域繪畫是相關連的。但它同時也連接了美國新興藝術界的商業技術精神。

普普藝術精神最適當的代表是李奇登斯坦，他過去是位抽象表現主義者，不但是商業藝術家也是大學藝術教授。他在一九六一年間利用連環漫畫成為普普藝術家，雖然只延續到一九六四年，這段時間的作品是他藝術生涯裏最重要的。他主要的意念是以大幅油畫重新製作與連環圖畫內容毫不相干的「盒子」——一個金髮女郎在窗子裏說：「布萊特，我知道你的感受」——這項發現讓他成為畫家，而他所有的作品都與它相互呼應。他最後五年的作品——有廟的風景畫，把蒙德里安及畢卡索的作品賦與新風格，在空間的曖昧中呈顯出雲的形式——都可由他的連環漫畫衍生出粗線條、游離的黑色塊、鮮艷的色彩及班戴點（Ben Day dots）（效果類似伊夫·克萊因〔Yves Klein〕用他有名的「國際克萊因藍」覆蓋整個畫布）。李奇登斯坦的《有分割的現代繪畫》(Modern Painting with Division, 1967)及《4×4的系數》(4 Panel Modular 4, 1969)，一直圍繞著系列圖案畫，以及史帖拉(Frank Stella)晚期用的弓形結構，但仍保有李奇登斯坦的風貌，藉厚重的黑色輪廓、原色及填上班戴點。他在最後三年的雕塑卻放棄了他卡通的素材，而偏重三〇年代的流行「現代化的」金屬大衣架及戲院大廳的銅、玻璃、鋁製柱子，似乎無助於尋找藝術界的關聯。或許大衛·史密斯的片盤對他有所幫助。

在形式上來講，李奇登斯坦如果沒有一致性便無意義；他的美學重塑——將低俗藝術與精緻藝術、精緻藝術與大眾媒體延伸出的形式均質化，削減掉了兩者的內容而只剩設計本身。形式主義的藝評，例

24　李奇登斯坦，《有著四塊畫板的標準尺寸繪畫》，1969

如古根漢美術館的渥門女士所提出的，認爲他的作品統統一樣。拿李奇登斯坦與安格爾比較，她寫道，「李奇登斯坦能夠供給我們一種新的視覺，不是基於連環漫畫，而在他對現代藝術的認知上。從特定的主題開始，他能達到一個一般性或理想化的畫面。」渥門女士似乎沒察覺到，在認爲李奇登斯坦的藝術是根基於對藝術的了解而達到「理想」時，她已描述出了現代主義的學院派。

　　毫無疑問的，李奇登斯坦了解現代藝術，至少在美國過去的二十

年當中曾被討論過的，但應該說，他的美學化的漫畫要達到理想的畫面還差得遠，它們的設計水準參差不齊。例如《溺水的少女》(Drowning Girl)及《絕望》(Hopeless)是有趣的新藝術（Art Nouveau）構圖；《達卡·達卡》(Takka Takka)及《好的，太準了》(O.K. Hot Shot)却太雜亂，使人的眼睛無法把它們整合成令人滿意的圖案；《準備》(Preparedness)是一張大的三合一畫布，在一九六九年完成，它完全平淡無味，是以三〇年代官廳的壁畫形式畫出——當時李奇登斯坦正從事著三〇年代風格的雕塑。

抛開對藝術史的追求及將連環漫畫的藝匠納入在現代藝術理念的系統裏，李奇登斯坦的繪畫試著反映一個溫和、像教授般的幽默及真誠喜愛俗氣的主題、顏色和姿態。《貝勒米先生》(Mr. Bellamy)是描述有決心的美國海軍軍官的漫畫，在一個連環漫畫汽球上寫著，「我應該向一個叫貝勒米先生報告，不知道他是個什麼樣的人。」在一九六一年，理查·貝勒米（Richard Bellamy）集合了一羣普普藝術家在綠色畫廊（Green Gallery），這幅畫是個精彩的笑話。

在一九六五至一九六六年間，「筆觸」(Brush-stroke)繪畫加上滴流及顯露的畫布(但以班戴點佈滿了)，是我最喜歡的李奇登斯坦的作品，因爲它們聰明地將行動繪畫的標準型態隔離且減低爲一種「事物」，李奇登斯坦完善的處理，讓行動的筆觸與東方的書法產生關聯。《影像複製機》(Image Duplicator)的汽球，是把一個瘋狂科學家的眼睛放大，有趣地總結了李奇登斯坦的美學，「**什麼**？你爲什麼問**這個**？你對我的**影像複製機**了解什麼？」

漫畫是回到童年的途徑。李奇登斯坦，如同歐登伯格、羅遜柏格及主要的普普藝術家們，都很懷舊；在他們的設計裏，童年代表在完

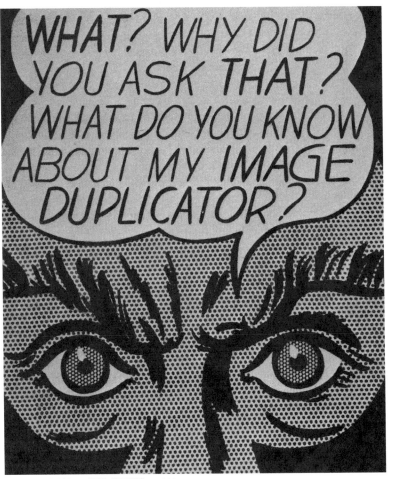

25　李奇登斯坦，《影像複製機》，1963

全被藝術吸收以前的真實。李奇登斯坦的《構圖 I》（*Composition I*）是一張六吋高學生的複寫簿的翻版，中間有個長方型大標題寫著「構圖」，用整面白底黑色的不規則設計讓人隱隱聯想到帕洛克的作品，而左邊邊緣上的直條黑色帶讓人想到紐曼的作品，這件作品成功地組合藝術家過去的純真及現在的專業。在漫畫裏的諷刺性使李奇登斯坦得以將英雄及浪漫主題——飛行員、警察、喬治·華盛頓（George Washington）、溺水的少女——重新引入繪畫。雖然在美學主義遮掩下，通俗鬧劇式的繪畫如《溺水的少女》（「我不在乎！我寧願淹死——也不要打電話找布萊特求救！」）及《吻》（*The Kiss*）（在背景裏顯示一對情人分手的素描），以及如《影像複製機》的噱頭，自千篇一律中拯救他的作品，使他的作品像形式主義的蛋糕，同時也像正品嚐著那蛋糕。

就名義上來說，歐登伯格也是一位普普藝術家——是最早期且最有影響力的一位，起始於前普普的發源期如偶發藝術、環境藝術等。他的雕塑、建構及素描的主題，都從普普的一般來源獲取：包裝(7-UP瓶子)、藝術演講（「亨利〔八成指的是大都會博物館的一位展覽策劃人蓋哲勒〔Henry Geldzahler〕〕推出了一個橡皮演講」）、速食品、廣告、化妝品、廚房器具、工具等。歐登伯格和李奇登斯坦一樣，把藝術平等地樣板化，李奇登斯坦冷靜的筆觸和歐登伯格滴油彩堆積在石膏版上的作品相得益彰。

歐登伯格的藝術創作及態度，與李奇登斯坦及其他普普藝術家不同，把普普的標籤貼在他的作品會使他作品的本質模糊掉。對歐登伯格，一個前播報員、詩人、城市的獨行者及自省者來說，藝術有心理及社會的目的，而對陳腔濫調的重新詮釋之美學，例如李奇登斯坦，就如同低限主義的及色域繪畫的美學，與他毫不相干。如果李奇登斯

26　歐登伯格，《鞋跟旗》，1960

坦的成果是被稱爲「這世紀最重要的形式主義之經驗」，則歐登伯格是
用現代主義的策略自我教育，以促使——他在《商店的日子》(*Store
Days*, Something Else Press, 1967) 裏說的一句話——「行動或事物的劇
場」活絡起來。歐登伯格也吸取了形式——那個藝術家不是？——但
他在具體的物體及情境裏找到自己的形式，而非在藝術上強加入一系
列引伸自現今可接受的模式。和德庫寧一樣，雖然有本質的不同，他
是個「轉型家」(transformalist)——即自由運用現代主義者的實驗，
以獨特的創作行爲跨越風格的歷史之人。他反對五〇年代中當他到達
紐約時，當時流行的行動繪畫替代品，不誠服於一種完全相反的處方

——非個人性的、平順畫面、預想好構圖——而是要慢慢地去發現此運動的先鋒的創作原則。他在《商店的日子》裏說，「最近，我開始以一種新而特別的感覺了解行動繪畫，它如同紐約牆上陳腐的塗鴉，而且在嘲諷它時，我奇蹟式地回到它的眞實性裏！我感受到帕洛克就坐在我肩膀上，說得更貼切一點，他拉扯著我的長褲！」一位藝術家有被一位先驅「佔領」的感覺，他就能經由他的想像來延展過去，而不需要形式主義分析的處方。

歐登伯格是在後抽象表現主義時代裏最有創造力的美國藝術家。他的藝術生涯涵蓋了偶發、戲劇及環境藝術：早期把報紙浸泡在漿糊裏所作的食物、衣服、女人的腿等雕塑，後來用熟石膏滲透細棉布再塗上亮光漆來製作；「旗子」(flags) 在普羅文斯鎭 (Provincetown) 用漂流的木頭及垃圾堆混合製作；牙膏、電話、打字機、電動攪拌器、風扇及克萊斯勒的車子模型等巨大的「軟」(soft) 雕塑，由塞進填料的畫布及乙烯基樹脂所製成；過去五年所作的雜物集合，從《巨大軟鼓組》(*Giant Soft Drum Set*) 到一九六九年閃亮的《巨大鋸子》(*Giant Saw*)，它們從牆上一直延伸到地上，用鉸鏈連起來。大多數的作品都是令人眼睛一亮般有趣；把熟悉與人爲的帶入自然、荒唐、抽象中，例如一羣圓柱形原來是菸蒂的放大，還有看起來似懸掛的一排管風琴，需要花點時間才能發現原來是四台電動攪拌器。歐登伯格具有喜劇演員—夢想家的另種心境及面無表情的特質。(基本上，他使我想起阿爾普——在半世紀前揭開以蛋杯來做雕塑的可能性。)他的天性是反社會的，一如波希米亞的傳統；他認爲他的戲院是「窮人的戲院」。他用適合於藝術家的方式肆意抨擊社會；他在物體裏面發現的形式，可能其本身即成爲可笑的或野蠻地嘲諷。

27　歐登伯格，《公園大道巨大紀念碑提案，紐約：出色的幽默棒》，1965

歐登伯格經由斯威福特式（Swiftian）＊的孤立及誇大細部達到他形式的揭露，他的建構不可避免地與遊戲屋的新奇事物及好萊塢似的夢想工藝有關，而這個聯想又受到極端寫實主義（literalism）的鼓勵，如一個超大的電燈開關、巨大的襯衫、西部汽車旅館的房間。有些人對他作品的印象是宣傳過度、超大號、活潑的冰袋及二十四呎高如紀念碑的口紅，這些人會以為歐登伯格或許把自己定位成視覺笑話。更正這印象最好的方式是從他的素描及水彩著手。藝術家的靈感來自最初始，當他的技法及他的思想內涵與其主題同等競爭時，因此把「好的幽默」（Good Humor）當作紀念碑、或把一盒香菸當作一座博物館來研究，並不比方形尖碑或坐在馬背上的人物草圖更令人覺得錯亂。在整個藝術生涯中，歐登伯格的物體創作，如同他在劇場及環境的實驗一樣，都有詳細的素描及文字記載。他的鉛筆、粉筆及水彩繪畫裏敏感的線條及清晰的構圖，以展現他的詩意及觸覺的幻想為首要，使他因此得以脫離流行的藝術觀念或普普美學不和諧的出奇制勝之包袱。

＊編註：斯威福特為英國的諷刺作家。

11 年輕的大師，新藝評家／史帖拉

史帖拉在三十三歲時在現代美術館舉辦回顧展，他是沒有浪費任何時間的藝術家。展出的繪畫是從一九五八年他自普林斯頓（Princeton）大學畢業開始。次年，他受邀參加現代美術館「十六位美國藝術家」（Sixteen Americans）展，其中包括了奈佛遜（Louise Nevelson）、凱利、強斯及羅遜柏格。在那以後，他的藝術生涯可謂一帆風順。把史帖拉稱作一九六〇年代開始出名的年輕藝術家是公平的（因為沃霍爾是屬於老一代的）。因此，他反映了那個年代或那時最具影響力的美學興趣。

現代美術館的回顧展展示了許多肅穆的裝飾，主要由於他們的巨大尺寸及表面處理很細緻。史帖拉毫無疑問地沉迷於童年的愛好，用方形、菱形、三角形、圓弧形，尤其他最喜歡用平行的彩色條形體。

他有規律的重複使他的作品對觀者而言看起來單調，雖然對藝術家來說並非如此。史帖拉了解規律需在適當的時候打破，以不誇張的態度要求觀者能感受到。《傑斯伯的困境》(*Jasper's Dilemma*)是一組兩幅連在一起的方形，每一塊方形中包含一系列的盒子，盒子裏面又有盒子。在盒子上是四條白色對角線在正中央交會。當兩線交叉在中下方時，另兩條線成鋸齒形在中間的方形裏，而不在頂點會合。所以中間的菱形在尖點是開放的，形成三個三角形。這稍微的不平衡，使幾何構圖看起來較複雜，它的複雜也在於左邊的條紋是彩色，右邊的則是不同深淺的灰色，這也刺激了觀者的興趣。

在顏色上來說，史帖拉依循著他裝飾的直覺。從他早期不會出錯的黑色作品，轉變到誘人的銅及銅漆，到成形畫布動人且單純的不規則的鐵鏽紅、黃及藍色，最後到他「分度器」(protractor)系列裏甜美糖果盒的淡紫色、淺橘、檸檬黃、紫丁香及蘋果綠螢光色調。他愉悅的圖案、雞尾酒口味的顏色，懂得把偏差及破壞添入重複中使之產生興味的敏銳理解力，使他在回顧展中明顯地表現出是位天生的設計師，這允許我們猜測，他成形畫布的邊線都不是經控制的，因爲他已熟悉於傳統的幾何抽象圖形。

以這樣清描淡寫的方式來估算史帖拉的成就，將會忽略一九六〇年代美國抽象藝術的新形式主義美學，如威廉・魯賓（William S. Rubin）博士在回顧展畫册裏提到的，「自然鼓勵了一種相關的評論模式」。意識形態在史帖拉作品裏所扮演的角色並不單純，因為「相關的評論模式」不只包含他繪畫的知性氛圍，也和他的思想有關，並且進到他的作品裏。（據魯賓說，史帖拉比他還形式主義。）在他作畫的十二年當中，史帖拉靈巧地強調細節（例如在長方形的畫布上做凹痕或

28　史帖拉，*Les Indes Galantes*，1962

讓油彩「滲」過表面），把毫無承諾的幾何圖形與廣告畫家的繪畫方式，和近代美國藝術史上的觀念、軼事及人物連接起來，在尊敬他們中建立起自己的地位。簡單來說，史帖拉在裝飾上的天生才華僅次於他與前人及當代人的視覺辯論。例如，《傑斯伯的困境》，利用縮小盒子的幻覺及不同明度的灰色色帶的反射，詮釋了傑斯伯・強斯繪畫沒有解決的有關三度空間在平面上的表達方式，而強斯被以「困境」呈現出來，使欣賞他的藝評也要對這點加以重視。因此史帖拉演練著讓方形、

菱形及三角形和諧化，其繪畫本身同時也如藝術批評——乃當代藝術創作中結合視覺—語言傾向的範例。（請參考第五章〈藝術與文字〉。）

　　有些人領受史帖拉畫作的藝術內涵，也有人只把他的作品當作壁飾。這是很平常的事；二十世紀的繪畫有許多都如同藝術批評。史帖拉作品的特色除了視覺品質外，即其畫面代表的評論。史帖拉對藝術的評論遠不同於著名的例子，如杜象爲蒙娜麗莎畫上鬍子，達利（Salvador Dali）的歷史的擬仿（historical pastiches），以及羅遜柏格的抹除德庫寧。如羅遜柏格及強斯，史帖拉開始時先彙整了抽象印象派的形式與技術特性，但他並不藉常見的影像——例如強斯的射靶、國旗及數目——來與抽象藝術背道而馳，却選擇了純粹的抽象。他希望否定抽象表現主義的內容及姿態，這却是羅遜柏格及強斯一直在模仿的。史帖拉反映戰後美國藝術的方式就是以形式問題——例如深度及平坦度、大小、形狀、肌理、重複——重新詮釋它，好似他在教室裏分析德庫寧、帕洛克、克萊恩（Franz Kline）及霍夫曼。因爲史帖拉，杜象、達達主義者及超現實主義者的才智及破壞性，被教學法所取代。即使是魯賓，身爲一名教授與形式主義者，免不了被這位藝術家的嚴謹外觀拉回來了些。「在討論史帖拉的作品時要維持他的個人態度，」魯賓在畫冊中埋怨，「意即幾乎完全得停留在形式批評的框框裏。」在面對史帖拉初次展覽的黑色條紋作品時，魯賓曾想說他「幾乎被它們怪誕的存在迷住」。史帖拉却不這麼覺得；他堅持「在整張條紋裏不含任何詩意或神祕的品質」，他接下來形容它們的效果是「技巧的、空間的、與繪畫性的曖昧」。如果藝評要談，當他們看到有規律圖案在黑色表面上時，他們「被怪誕的存在所迷惑」，或許史帖拉專注於繪畫的視覺元素是對的。寫藝術的人若能更謹慎地運用隱喻，可避免形式主義用飢

餓的方式來減肥。

　　不管怎麼說，每一件史帖拉的裝飾也如同是課本上的圖說或演講台上的圖表。在我印象裏，他唯一超越棋盤美學的是一些成形畫布作品，例如《艾芬Ⅰ》（*Effingham I*）及《莫騰布魯Ⅲ》（*Moultonboro III*）。但談到碰撞及塊面和角度的穿透處理的戲劇性，與東尼・史密斯(Tony Smith)的作品來比較，它的優點與史帖拉作品的意圖毫不相干。史帖拉作品的野心不在能引動觀者的想像，而在說明對當代繪畫的總結。如同其他形式主義者，史帖拉爭論道，「在畫面中能看到什麼就是什麼……你所看到的就是你看到的。」這就是為什麼他拒絕魯賓「怪誕的存在」的說法。但他不排斥教學上不可見的「存在」。一方面，他希望「畫通俗所說的裝飾繪畫，真正明確抽象的東西」；另一方面，他堅持作品「強烈地在處理繪畫的問題與關注，它不是普通的裝飾」。顯然裝飾與裝飾，它們之間的不同是在「繪畫的問題及關注」上。但是雖然問題可能出在一條線如何畫或畫布是否包到框子後頭，但問題本身決不在線、形式或顏色上。史帖拉認為，「一般裝飾性」繪畫透過環繞著繪畫看不見的批評論述，提供觀者如何來「解讀」作品；視覺上，它們仍是裝飾性的，要依賴藝術界的評論來提升它們成為藝術，而史帖拉的構圖是藝術史上最專業的繪畫。阿伯斯的作品可能在視覺觀點的法則上更具教條性；史帖拉的作品則更進一步說明態度及處理程序。「如果一幅畫要成功，」他說，「就要處理一些繪畫的問題，就是一些能證明一幅畫是好的或令人信服的一些問題。」過去的畫家認為繪畫之中沒有問題，只有答案。史帖拉所在的時代是繪畫的問題使繪畫有生氣，且能使裝飾成為藝術。再進一步，則繪畫可以因為問題而被放棄。史帖拉是觀念藝術（conceptual art）的先驅。

29 史帖拉，*Moultonville II*，1966

　　如果文字是史帖拉繪畫的一部分，魯賓博士的一百五十頁畫冊就是這種形式主義分析的交錯聚集，讓這些繪畫得以存在，它也可說是藝術家作品的重要部分。在畫冊裏面，魯賓很恰如其分地一方面表現自己，一方面讓藝術家及他的話語相呼應，其他還有兩位史帖拉專家之文——哈佛大學的麥可‧佛瑞德（Michael Fried）教授及紐約大學教授羅森布魯。他們把所有史帖拉的生平都傾囊而出，這畫冊是現代美術館回顧展精彩的第四度空間之展現。它涵蓋了史帖拉平靜不帶情緒的繪畫，以挪用抽象表現主義的特色及技巧上的發現為目的，淨化了德庫寧、帕洛克、克萊恩的「浪漫主義」（Romanticism）及「修辭學姿態」（rhetorical posture），且改造它成為形式的先決條件，根據魯賓博士所說，「為非具象藝術之持續發展提出一條具原創性的途徑。」最動人的新形式主義的規則是由羅森布魯博士所提供，他說史帖拉的繪畫如同「一個美學工程的令人昏眩的旅程」——這是一句他認為是稱頌的敘述，但不幸的是，這句話讓人聯想到史達林也被學院派稱頌為「靈魂的工程師」（engineers of the soul）。

　　史帖拉和他的藝評是不可分割的。但在最近的分析中，兩種美學工程師——藝術評論畫家及修改歷史的藝評，兩者互相衝突到可笑的程度。史帖拉說，「我想要每個人從我畫中得到，以及我自己要從它們之中表達的，是你們可以毫不混淆的了解整個意念。」他還說，「我要的東西是你馬上可以看到的。」當然，馬上可以進入人眼中的是史帖拉的簡單圖案及顏色，不是「繪畫的問題。然而藝術家有權利說與他自己所做相反的話，如果史帖拉的作品被簡化到視覺之事實的話，它們常被當作愉悅的壁飾看待。相反的，魯賓用一頁又一頁的圖片談論著

觀者應該「馬上看到的」圖像：

　　《康維 I》（Conway I）是較《巧克魯瓦 I》（Chocorua I）
要精巧的作品。［史帖拉的作品名稱常「詩意」得一塌糊塗，
有如星期天的書報附刊。］後者，觀眾可清楚看到長方形的四
面及三角形的三面之部分，意即所形塑的範圍本身。前者亦
同，只是有個較小的平行四邊形穿透長方形，事實上我們只
看見它的三邊。少掉的一邊是由其他的三邊暗示出。只看畫
面的剪影，觀者會想自底部完成第四邊。但是平行四邊形的
大小無法正確的決定，如同在《巧克魯瓦 I》作品裏的三角
形和長方形。事實上，眼睛可能會在比《康維 I》中所描述
的要高一點的位置自動完成那平行四邊形。

　　這敍述延續到下一頁，然後魯賓就和史帖拉會合一同討論有關「色
彩─明暗度的層次」。觀眾可能認爲他「不需要四處看」的說詞在此時
已被遺忘。顯然的，觀看，包括眼睛的「假設」，已成爲一種專業的行
爲，和繪畫本身一樣需要高度技巧。佛瑞德的言辭比魯賓的還有震撼
力。他像個考古學家挖寶一樣四處搜尋。魯賓稱許佛瑞德可「分辨他
稱爲『實在形狀』的剪影，以及他稱爲『描述形狀』的畫面輪廓。」在
分辨實在形狀及描述形狀之中，「怪誕的存在」開始變得具體。這些好
大夫競相用專業上的設計，來限制已宣誓對美學效忠者有關繪畫本身
意見的形成。新的藝評家喜歡的藝術家被稱讚爲無失誤的：「在這幅畫
中史帖拉成功地用十種不同的色調來表現。」我不相信任何藝術家可以
正確到那種程度──除了在六〇年代，如果他想要達到的話。

　　在抽象藝術中「新走向」（new path）的基本動力來自評論的互相

衝突：魯賓的畫冊包含六頁與另一藝評的爭論——企圖反駁佛瑞德有關史帖拉的設計理論及紐曼對它的影響。那些條紋到底是由外向內造的呢？還是由內向外？有這類繪畫的問題待解決，繪畫本身便成爲美學理論的附屬品了。可能史帖拉想用這方法來將他畫家的身分自評論者身分區分出來，他說：「當我畫這張畫時，我眞的是在畫一幅畫。我可能技術平平……但對我而言，繪畫本身的震撼與內容才是眞正繪畫的本身。」

從大學藝術教室直接走到美術館是今日藝術學生的野心。這祕密通道，用史帖拉的例子來說，是學生把他的眞材實料與藝術史老師分享的能力。魯賓注意到這有趣的事實，即「史帖拉是第一個在現代傳統下，實際上完全經由抽象藝術之創作躍現藝壇的主要畫家之一」，意思是說，他省略了對大自然及想像的處理，而完全奉獻自己在問題本身。教師觀眾的特殊點是其半官方的立場，其對藝術生產及被接受的影響力，一定可與教派或州之民意代表相比。也就是這些握有權勢者加快史帖拉進入現代美術館的。

這位年輕的畫家是美國藝術的新現象——至少有些人認爲他是實驗的或前衛的。天才需要發現其形式乃超越傳統的；如雕塑家帕維亞（Phillip Pavia）最近曾說，藝術家「可讓他的朋友替他思考」。然而，美國沒有任何繪畫傳統，或可說有太多傳統，都是同一件事。最接近的傳統就是學院派及商業藝術，也是這兩個領域吸引著藝術學生。美國人，從阿爾士頓（Washington Allston）到高爾基，尋找眞正的藝術注定要花費半生時間在死巷子裏；通常需要一個「再生」來使他們走出那死胡同。人們認爲藝術生涯上有所突破的包括羅斯科、賈斯登、

葛特列伯及克萊恩——他們都曾突破決定性的傳統。美國藝術的創造者必要的資格是長命。我們國家的天才不是被發現在十幾歲時，而是在他「灰鬍子」時代。在一九七〇年大都會博物館展出的「十九世紀的美國」畫展中，有幅維德 (Elihu Vedder) 的繪畫，叫《人面獅身獸的質問者》(*The Questioner of the Sphinx*)，於一八六三年完成，描述一位旅客的耳朵在一個半埋在沙裏的埃及巨人嘴裏；這象徵著美國藝術家一生的探尋。在美國，茄利 (Joseph Chiari) 所寫的有關象徵主義 (Symbolism)（他呼籲「藝術家經由在行動中的逐漸自我發現達到個人性的實現，沒有預設的理想或目的——社會的、宗教的或其他」）可引用在每位不只是藝匠的藝術家身上。由於不可避免地毫無關連的模糊文化及訓練，美國創作者所需的，如同史蒂文斯在〈C 字母的喜劇家〉(Comedian as the Letter C) 寫的：

> 從天上去除掉
>
> 他的同儕的影子，
>
> 然後，從他們陳舊的知識裏解脫，
>
> 再讓一個新的知識流行。

自我發現 (self-discovery) 是前衛藝術的生命原則——不只是抽象表現主義及行動繪畫——沒有一件事比自我發現更花時間。所有階段都是暫時性的；自我發現是要花一生的時間來做。史帖拉似乎隱約知覺到，藝術家是誰的問題會影響到他所做的。顯然地，他並不認為這問題與需要製造一個「新的知識流行」間有何關連。在一驚人的偶然下，他說道，他花了五年的工作時間解決了自我的問題。「透過紫色的畫，」他說，「我的繪畫明確地與建立繪畫認同的問題有關——作為一

位畫家並且畫畫，到底是什麼——並且對這情形做出主觀、情緒性的反應。我不認爲任何畫家可完全辦到。最終這和你如何看待自己有關。你做什麼，以及你周圍的世界。」魯賓指出史帖拉在一九六三年已解決了認同的問題，推測因爲當時他已開始獲得認可，接著魯賓繼續討論藝術家爲何決定採用金屬色料。

　　塞尙、馬蒂斯或米羅能在他們從事繪畫十二年後於重要美術館開回顧展，是令人難以置信的；當然高爾基、霍夫曼、帕洛克及德庫寧都沒有。藝術家若要能夠從早期思想便躍現出一致性的重要繪畫，美國藝術就必須要有新的知性規則。魯賓認爲史帖拉的繪畫「已展現出在現代繪畫之傳統中深刻且多樣化的根源」。無疑的，他談到的這個傳統反映在戰後藝術史的黑板圖表裏。但現代繪畫的傳統在教室外面。

12 從超然中解放／賈斯登

賈斯登在一九七○年克萊士門（Klansmen）的繪畫中，回到圖像製作；那就是可以單獨存在，不需要文字說明的藝術。在做了二十年從筆觸及色塊的律動引發曖昧形狀的行動繪畫後，賈斯登提供人們一種容易了解的政治事件的內容。架構是一個「城市」，一系列粉紅與紅色繪畫有粗略的造型及斑點來表示窗子。這城市豎立在不可知的地點，它的色調使我想起漢美特（Dashiell Hammett）的作品《紅色收成》（Red Harvest），也是在描述一個被政治及罪惡所瀰漫的地方。那「城市」的建築是文藝復興建築的兒童畫版本，置於賈斯登四○年代的繪畫背景裏。如兒童般的繪畫是賈斯登最近才發現的才華，而他的粗獷也是另一重要的表達方式：使他能夠對暴力的幼稚輕鬆處置。他的都市由三角形或金字塔形的「角色」沿著

邊緣巡邏著，因為他用尖帽子造型，所以使人聯想到三K黨。這與強斯把抽象形狀轉變成熟悉的東西如美國國旗，有異曲同工之效。在《邊緣》(Outskirts)這些形狀好似圍著城市打轉，而在《市限》(City Limits)及《城市邊緣》(Edge of Town)中，二或三個形狀則坐在汽車裏到處跑，如同那些路邊素描。克萊士門的手很粗，帶著工作手套，雪茄冒出煙，雖然他們的頭罩上並沒有嘴巴。巡邏者的威脅表達在面具、巨大的手、自滿的雪茄、伸出的食指，以及在車後的長二吋寬四吋突出釘子的商業化表情中。城市裏面，這些頭罩在一起開會，在密室裏策畫，與警長商議，以求得到當天受害者的數量——以男人的腿及鞋底朝上的鞋子做代表。最後，克萊士門因其惡行被人用手指頭指著控訴。賈斯登的作品名稱經常簡短，如《兜風》(Riding Around)、《壞習慣》(Bad Habits)、《一天的工作》(A Day's Work)，好像老電影或早期明信片的名稱。

在新的畫中，賈斯登在他的畫風及繪畫的觀念上都有革命性的改變。早期在紐約的大型展覽，一九六六年猶太美術館(Jewish Museum)展出包括灰色與黑色柔性筆觸的反覆交織，偶爾在底下用紅色或藍色做變化。賈斯登當時重視的是繪畫的問題，從繪畫的創作到最後的問題，「為什麼畫?」——這需要不斷的塗掉再重畫，直到灰色是最後的結果。然而要「回到物體」——亦即有可辨認的圖像，如同早期抽象表現主義畫家曾做的——讓賈斯登「無法忍受」。他爭論道，只有那些真實的造形才會在繪畫的行動中具現。把已想好的圖像畫出來是種詮釋，不是真實。所以賈斯登將政治象徵引入他作品中，造成了一百八十度的轉變。在行動繪畫裏，畫布上的經驗就是經驗。作品本身並非溝通的手段；它是事件本身，是歷史的一部分，是社會行動的競敵。

相反的，政治主題「離開那裏」，在社會中，而繪畫是二度重現，它是世界上發生的事情在藝術家腦子裏的回應。簡單來說，行動繪畫不關任何東西，而賈斯登現在的繪畫則與之相反。

「醜聞」並非這位抽象表現主義的領導畫家引入了敍述及社會評註，而在於他致力把繪畫問題放在第二位。線、色彩、形式、甚至創作的張力，都處理得很輕鬆。在一九六六年的一次訪談中，賈斯登宣稱，「我喜歡一個造形在背景前──我的意思是空盪的空間，」但他又補充其保留「造形需自背景浮現。而不是放在那就算了。」在他現在的畫裏，他的保留已不存在，而造形經常被書寫在畫面上，如在牆上或黑板上的素描。空間的問題被縮小到形狀與位置。經由此簡化──賈斯登經常關心著人像的放置──風景、動作、甚至房子裏的擺飾(鐘、燈泡、牆飾)，都被帶到人面前引起注意，如同在敍述性繪畫中。然而玩弄形式是騙人的伎倆。例如《在窗邊》(*By the Window*) 這幅畫，在長方形、三角形及正方形的平衡中，還有紅、綠、灰的配置，是形式秩序的勝利。《警長》(*Sheriff*) 用簡單形狀的外形及色彩筆觸幾近無瑕疵的安排，比賈斯登以前任何作品都來得抽象。賈斯登公開反對「繪畫即繪畫」(一九六八年他參加的一次畫展名稱) 凸顯出他新的了解，即認為繪畫需要比它本身有更多的內涵。

賈斯登的政治繪畫雖具有不同的目的，却絕不代表與其他抽象表現主義者所創造的過去完全斷裂。如果《平地》(*Flatlands*)，一幅無界定空間的風景畫上裝點著賈斯登目前的象徵，從尖帽到鞋底，和藝術家之前所曾畫過的毫無類似之處，許多新的畫布保留著和他早期作品的風格有趣的連續性。整個印象裏，繪畫──特別是大幅的──可能經由賈斯登獨特的灰藍及他繪製的運用手法，如同保有一個形似他們

30 賈斯登，《在窗邊》，1969

祖先的親族。《黑板》（*Blackboard*）是人們熟悉的抽象風景畫，在裏面框限了克萊士門的三聯畫。他緊張的線條再現在他的人物輪廓上。對於構圖來說，也許一半的作品都讓人想到——不論他怎麼換圖像——他把形式集中在畫布中間，而在周圍減低它們的密度的特色。《市區》（*Downtown*）的尖帽造形是賈斯登常用的自由筆刷法的標準作品，而畫作中的明暗配置（雖然它比較散開）在他一九六〇年代的作品不難看到。《城市邊緣》及《清晨》（*Dawn*）特別表現了新繪畫材料用在舊的圖像上，在新舊之間的形式張力更加強了新形態的戲劇性。

31 賈斯登，《平地》，1970

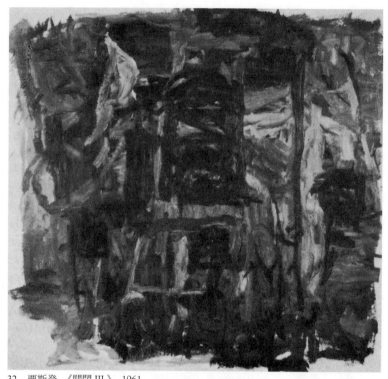

32　賈斯登,《關閉 III》, 1961

　　行動的意念從開始便存在於賈斯登的作品中；他早期的兩幅作品有克萊士門快速揮灑的味道，而一九四〇年代的重要作品表現出兒童帶著面具扮英雄。在他六〇年代行動繪畫時期，賈斯登用黑色長方形浮在灰色背景，表現領導者或名士參與模糊的冒險，例如《故事》(*The Tale*)、《陌生人》(*Stranger*)、《有關》(*Accord*)、《演員》(*The Actors*)、《旅者》(*Traveller*)等。三K黨的三角金字塔形用帶圓點的方形來點綴，把詩意且有生氣的長方形轉變成帶有特定身分及社會歷史的主角的標幟。賈斯登從行動繪畫轉變到政治繪畫，乃經由具社會性的面具來取代畫布上獨特的符號。

去填補形而上及政治藝術間的鴻溝，賈斯登用了幾種敍述性技法——普普、連環漫畫、原生藝術（art brut）等。他的三K黨系列（例如《城市》的原始無造型的景觀）以杜布菲爲焦點，其他（大鞋及在《法庭》〔Courtroom〕裏的細條紋長褲）則以葛盧姆斯（Red Grooms）的布偶戲院爲表現手法。最新鮮的元素來自於賈斯登自己獨特的諷刺漫畫，他畫了許多年，但到現在才在他的畫裏出現。例如對哥雅（Francisco Goya）、杜米埃（Honoré Daumier）、羅丹（Auguste Rodin）、畢卡索而言，諷刺畫是政治性評註的至高藝術形式，爲了吸取資源，賈斯登把它們都融匯運用。也許這形成了不經心的繪畫，儘管主題是冷酷的。賈斯登對諷刺畫的天賦，帶給他的三角形一種喜劇性表達的模擬：尖帽代表決心、威脅、反應、無承諾。在《會議》（Meeting）裏，他們互相靠近，幾乎可聽到彼此的喁喁私語。在《白日夢》（Day-dreams）裏，有一個人以手蒙著眼睛、抽雪茄、還有像漫畫對白汽球圈狀之幻想的靴子。賈斯登大量的用他的食指往前指來做指控。在《警長》這幅畫裏，主要的造型是一個大圓頭，從背後看，很像賈斯登十二年前爲瑞哈特做的漫畫。

賈斯登的性情與政治無關。他天性敏感、高貴，具有良知及堅定的決心排斥設備與誘惑性繪畫。在社會現實主義抬頭的三〇年代，賈斯登的繪畫僅在部分的切面觸及政治；它們避免前哨線及黃塵地帶，把戰役變成神話。我猜它是爲了藝術家本身的獨力激盪，而非社會理念的信徒，於是他放棄了他的抽象表現主義實驗，因爲它變得愈來愈嚴肅。三K黨在今日的政治來說並非中心事件，賈斯登把它當成暴政與暴力的人格化，便與政治疏離了。這個分離使三K黨成爲較能處理的一個恐怖象徵，而不似越戰如此接近現實政治立場而成爲敏感話題。

三Ｋ黨尖帽存在於神話的邊緣，它同時是象徵及事實。如果藝術與政治要會合，它必須在如此一個中間地帶相遇。就美學的時效而言，賈斯登的三Ｋ黨概念類同於歐登伯格取用為主題的一九三○年代克萊斯勒車型，以及李奇登斯坦採用的「現代的」設計。

賈斯登的新政治幻想並沒有消滅他與繪畫的原始爭論、它存在的理由、以及存活的可能性；藝術家本身用幽默的方式坦誠他想逃脫而不成的無力感，表現在一幅克萊士門自畫像中。（他甚至畫一個人拿著一枝畫筆，好像說，「不論在任何情況下，我還是個畫家。」）發現藝術有問題即是一種政治思想形式，這仍是可爭議的，因為它認為這種社會造成藝術創作與價值的困擾。最後的分析是，賈斯登的繪畫具政治性是在於它對藝術的思考，以及為藝術而非政治的努力。它出現在一個迫切需要一種新藝術觀的年代──這種藝術會在時間的危機裏結束自己的孤立。最近有影響力的精緻藝術的形式主義觀念，誓言以拒絕記載世上所發生的任何毀滅性事情為原則，似乎被大多數所實行，並以不斷的自我純淨的抽象來辯證。在另一方面來說，反形式的地景及原始材料的作品被拿來與色域繪畫及低限派雕塑做對照，它們已自我簡化至反美學的無盡言論。

在面對社會及政治的動盪時，在藝術中閃避政治事實變得令人沮喪。藝術家被社會憤怒所騷擾，卻發現自己被局限在失去了聲音的媒材裏。藝術家的政治包括接收現成的議題──和平及人權──當放棄對新紀元貢獻其想像力時。藝術家開始抗議，但不是他們的藝術──他們只是名義上的參與。不論是在美國本土或國外，藝術被新左派抨擊為保持現況系統的一部分。（請參閱第十八章〈對抗〉。）賈斯登畫中的克萊士門畫家可能有類似控告的暗示；藝術家也可是個刺客。在三○

年代，他們被呼籲放棄藝術而參與政治的行動。在一九七○年，與藝術罷工有關的雕塑家莫里斯，感到有義務對大眾強調「所有人在這時候把優先次序從藝術創作轉移到凝聚藝術界的行動，來對抗高壓情況、戰爭及種族歧視」，他聲言，他懷疑抽象藝術可能是代表中產階級及種族歧視的一種表徵。激進的國外年輕人抨擊國際繪畫及雕塑展是消費者社會的現象，而對抗、搖滾音樂節及游擊隊戲院都比在畫室裏構思的理念與創作更合時宜。

藝術與社會真實的分離，威脅到繪畫作為嚴肅活動的存在。繪畫當然有政治之外的興趣，然而藝術長時間的自我沉溺令人倦怠。藝術需要滌除所有對藝術的興趣高於對藝術家心靈興趣之體制。抽象表現主義解放了三○年代社會意識教條對繪畫的約束；現在是從社會意識的禁忌裏釋放的時候。賈斯登表現了繪畫品質及政治陳述之間的對抗，基本上是種教條式的美學。他技巧地處理社會評論，讓它似乎自然地存在戰後繪畫的視覺語言上。其他當代畫家也做了針對特別事件的政治作品——紐曼在芝加哥所做的「反達立」（anti-Daley）展；席格爾、葛盧姆斯、艾蓮・德庫寧（Elaine de Kooning）及其他人在「新學校」（New School）做今日政治展。賈斯登是第一位冒險在他的繪畫中摻入政治現實的畫家。因此，他可能已為一九七○年代的藝術提出了暗示。

第三部 Part Three /
美國和歐洲

13 歐洲路線

一九六八年在猶太美術館展出的「今日歐洲畫家」(European Painters Today) 展，是典型的對特定時間及地點的趨勢與個性之研究。比一般展覽規模要小的「歐洲畫家」展，因此在品質上是比較好的。大約五十名藝術家參加——比美國惠特尼年展的數量，一百二十五至一百五十件的規模要小。這項展覽不只包含了不同的國家，猶太美術館還特別指出「今日」也包括上一世紀出生的藝術家——其中四名已去世。需要具有相當權威才能從這漫長的一段時間及不同國家裏挑選出少數的畫家。米得公司 (Mead Corporation) 這一家美國商業公司贊助了這次「歐洲畫家」展覽，它動用了四位歐洲主要美術館的負責人及兩名猶太美術館的主管。這項展覽至少代表美術館對今日藝術與今日歐洲繪畫的思索。三位歐洲人——

其中赫頓（K. G. P. Hultén）在現代美術館籌劃了「機器」（The Machine）展（請參閱十四章〈過去的機器，未來的藝術〉）——被法國前衛藝評家雷斯塔尼（Pierre Restany）在一篇文章裏譽為新的「有生氣的美術館」（dynamic museum）的具現，且注定要利用現代科技及實驗室實驗來取代藝術大師作品的寶庫，以拯救藝術免於滅亡。而也正是這個參與時代之生命及在機器—美學之啓發中反映時代的美術館觀念，應為大都會博物館展出的「哈林在我心」（Harlem On My Mind）展覽之挫敗負責任。

　　幸運的是，米得公司及猶太美術館把「活的美術館」（living museum）以一個霓虹燈來表現，而六位美術館代表的混和前衛主義結果不下毫無目標。在指出歐洲繪畫現況時，它既沒有呈現新的方向，也沒有展現出最佳的典範。只從大家所熟悉的形式裏挑出一些例子，他們的作品在美國經常展出：機動藝術（比瑞〔Pol Bury〕），歐普藝術（OP）（萊利〔Bridget Riley〕及瓦沙雷利〔Victor Vasarely〕），反光派（reflected light）（馬克〔Heinz Mack〕、捷桂〔Alain Jaquet〕），成形圖像（shaped images）（史特勞〔Peter Stroud〕），普普（阿曼、萊西〔Martial Raysse〕、發爾史東〔Oyvind Fahlström〕），超現實主義（馬格利特、克萊因、馬塔），抽象表現主義（蘇拉吉〔Pierre Soulages〕、達比埃斯〔Antoni Tapiès〕、阿拜爾〔Karl Appel〕），幾何抽象（Geometric Abstraction）（索托〔Jesus Raphaël Soto〕、多拉奇歐〔Piero Dorazio〕），低限主義（理查・史密斯〔Richard Smith〕、丹尼〔Robyn Denny〕）。有些較不知名的藝術家如摩那瑞（Jacques Monory）、達都（Dado）、雷諾（Jean-Pierre Raynaud），很可能被留在家裏而被一打比他們好的藝術家取代。大部分的「歐洲畫家」其實是雕塑家，立體作品、集合藝

33　阿曼，《積聚雷諾，第 118 號》，1967

術作品及浮雕製作者。

　　參展的名單好像是為了引起紛爭而選的：如已逝的傑出藝術家馬格利特、封塔那（Lucio Fontana）及克萊因能被選上，為什麼傑克梅第、杜象、馬蒂斯沒有？如果素蓋（Kumi Sugaï，日本出生）、基塔伊（Ronald Kitaj，美國出生，當時在西岸創作）、及索托和馬塔（拉丁美洲出生）是「歐洲人」，那為什麼曾在巴黎花了十年以上的時間作畫的勒巴克、李奧佩爾（Jean-Paul Riopelle）或甚至米契爾却不算？為什麼毋庸置疑的尚在世的歐洲人如畢卡索、米羅、馬松（André Masson）、赫立昂、夏卡爾（Marc Chagall）、巴爾丟斯（Balthus）、馬修（Georges Matthieu），或——從年輕一代來舉例——包爾麥斯特（Mary Bauermeister）並未被選入此展？如此苛評仍然不可避免是徒勞無益的。「今日歐洲畫家」除了畫本身，並不代表任何意義。它證實沒有特別的價值，並且沒有傳達出方向；任何人要從這次作品的組合去延伸出任何「訊息」，其結果得自行負責。其實，缺乏規範的觀念是這次展覽的主要優點；它反映了今日繪畫的不確定性。把超現實主義及表現主義畫家攬進展覽裏，勝過美國美術館對當代藝術嚴苛的比較性研究。

　　在所有有趣的作品當中，馬格利特一九六一年的《拉弗列的偉大》（La Folie des Grandeurs），是「對他的馬褲而言太大」的倒裝句；這裏太大的是「馬褲」：畫中央是一個土色的維納斯像被分成三個部分，好像花盆疊置，它的「偉大」或放大，是呈現在從脖子到鼠蹊部的層次放大；偉大的概念是以背景的巨大幾何塊來作象徵。

　　其中尺寸最大的一幅畫（10呎高×30呎長）是馬塔的《看守者，什麼樣的夜晚？》（Watchman, What of the Night?），這位藝術家是少數當代畫者斷言現代人的概念，他苦心經營尖刻的連環漫畫素描，以及

34 封塔那，*Concetto Spaziale*, 1960

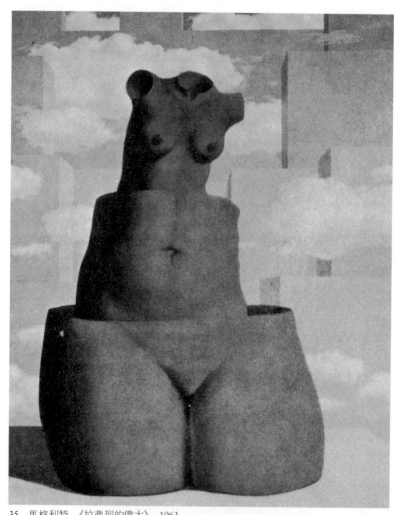

35　馬格利特，《拉弗列的偉大》，1961

把熔爐色彩畫成地獄，或地下集中營、惡劣的機械過程；巨大的畫布加強了馬塔的洞穴空間產生的局限感（被高爾基挪用在他《引誘者的日記裏》〔*The Diary of a Seducer*〕），好像他的機器人工廠變得更大更忙，也變得更擁擠。

另外一幅被看作「美國畫」的是蘇拉吉的《一九六八年五月九日的畫》（*Painting, May 9, 1968*），他是紐約出名的藝術家。蘇拉吉是因為具有行動畫家的奇妙程式而與美國藝術拉上關係（「我做的教我怎麼尋找」）；與被克萊恩及德庫寧在這種尋找中所產生的勢力及張力相反，它帶給蘇拉吉一個高貴、溫柔、冥想的圖像。蘇拉吉早期作品中的條狀是用來表現一個建築物從畫布表面往內蓋，不似克萊恩用來做能量的軌跡；他帶棕色的黑，暗示建築的屋樑及室內照明方塊，和克萊因的破爛布刷過空間不同。在《五月九日的畫》裏，藝術家放棄了他的條狀，而以橫向的五個平的垂直黑塊在一個幾乎看不見的白色背景上（如果拿他的作品與未參展的義大利畫家西洛亞〔Toti Scialoja〕的作品來作比較，一定很有趣）。

封塔那的穿洞、著色畫布是超大型的；雖然藝術家（在畫展前一年去世）叫自己「空間大師」（spatialist），在他畫布上的半圓形洞孔總讓我想到達達派的挖鼻孔式在「保留畫面本身的完整性」的形式主義教條。封塔那用打洞使他的作品成為一種浮雕（有時被當作雕塑）。另一位非畫家是阿曼，他擅長於集合類似的物體。他的作品包含用塑膠把手釘在板子上，以及有油畫顏料滴下來的樹脂玻璃作成的一系列吸引人的塊狀。于克（Günter Uecker）的作品是用釘子釘在裱了畫布的木板上，並作成圓形的構圖，比較屬於雕塑而非繪畫；他們用不平常的方式製作出熟悉的畫面。萊西是花俏的普普藝術家，可常在紐約看

到他的作品，他嘗試用各種材料，從吹氣的橡膠管到真的出浴美女站在人工沙灘上：他的《雙肖像》（*Double Portrait*）是將浴室磁磚裁剪成人頭形，如牆般立著，上面掛著一條畫有一個女人的浴巾，是比他早期更富想像力的作品。阿拜爾經過一段很糟糕的普普組合時期，很欣慰地走回繪畫，他的作品《名流》（*Personnage*）和杜布菲的「勞路配」系列（參看第七章〈原始派風格〉）很相近。培根（Francis Bacon）的《哈雷特·摩拉斯》（*Henrietta Moraes*）、萊利及瓦沙雷利嘲弄人眼睛的作品，發爾史東的無題景象，克萊因的全藍作品，基塔伊的抽象象徵主義，比瑞的糾結鐵線，多拉奇歐的彩色條紋交織圖案，理查·史密斯的成形畫布，及史特勞在角鋼上的圖案等，都是這些藝術家最近展出作品的特色。渾德瓦瑟（Friedrich Hundertwasser）是一名維也納的表現主義畫家，他喜歡強烈的紅色與藍色，在紐約很少看到他的作品。安特斯（Horst Antes）是個德國人，他畫縮短的人體像，顏色味道很接近渾德瓦瑟的畫。在所有新藝術家中，達都是運用歐布萊特（Ivan Albright）畫風的恐怖幻想家，摩那瑞在其作品《謀殺 II》（*Murder II*）呈現出一個男人眼睛被矇起來而無法辨識，抱著肚子蹲著。克拉培克（Konrad Klapheck）是個德國人，也被邀請在現代美術館的達達超現實主義展中展出，他畫非常精細的機器，意圖畫出超乎情感的東西，我認為，他使用達達的暗示性名稱來加強它。（而展覽畫冊把「權力的意志」〔Der Wille Zur Macht〕譯為「渴望權力」〔The Wish for Power〕，削減了它的力量。）

總括來說，「今日歐洲畫家」展是一項混合著各種價值觀的展覽，它值得看，然而人們不免要懷疑，這樣的展覽竟需要六個專家合作。毫無疑問的，答案在「歐洲」這個字眼上，它需要專業的權威，不只

是作選擇，還要能斷言有一種特定的歐洲藝術存在，如同我上面敍述過的，它不同於美國藝術——並宣稱今日歐洲不只是個地理名詞，如同紐約一樣，是可接觸到特定藝術家的地方。

負責「歐洲畫家」展中一位名叫法蘭奇‧馬提 (M. François Mathey) 的，是巴黎裝飾藝術美術館 (Museum of Decorative Arts) 的展覽策劃總監，他在書册的序言裏指出，爲什麼這畫展是歐洲的。他只成功地表達了他想要這個名稱的意圖。在那模糊的臆測言詞裏，官方藝壇視爲分析的替代品，馬提先生回憶起「現今藝術的豐富，在於它的互相矛盾及敵對」，結論是，矛盾正是人文主義的永久標誌 (「人文主義」這個字不可理解地在書册的翻譯裏被刪掉了)，它也是「歐洲精神之鹽」。旣然歐洲藝術不是矛盾的專賣，它們的存在不足與其他地方的藝術區分出來。馬提也提到一個「看不見的歐洲」，地理上是獨立的，相信著一種「不可分割的遺產」；他提出，不論他們有多少的不同及矛盾，任何地方的藝術家都可辨認彼此——這也暗示出地理位置無關重要。回到「有生氣的美術館」主題 (馬提是被雷斯塔尼提到的前衛展覽策劃者之一)，他聲明藝術家接受他的時代，旣不責怪工業社會，也不反對它，他希望利用「接觸」歐洲及美國的前衛來參與世界的發展。從這個角度，沒有任何事物會阻止歐洲藝術與任何技術上的先進融爲一體。

在極富重量的一篇文章〈歐洲，有與沒有歐洲〉(Europe, With and Without Europe) 中，談到十九世紀以來的前衛藝術，斐內 (M. Marcelin Pleynet) 在《國際藝術》(*Art International*) 裏提到「今日歐洲畫家」展覽裏鬆散的前衛主義。對斐內來說，此展最重要之處在於，它是當

代藝術和當代藝評錯誤的徵兆。「歐洲畫家」展的缺點不在它的折衷主義——相反的，斐內發現它有完美的一致性——而在於它淺薄的「歐洲性」觀念上。如果畫展的負責人不介意選一些非歐洲出生的畫家、在其他地方學習且工作過、以及曾受到非歐洲之「研究」影響的畫家，那是因為他們的選擇依據的是非歐洲傳統及學派的美學。在那種被大多數畫家認同的美學中，作品與它們所源出的理論潮流無關，就像是無意義的軼聞缺乏知性力量。「軼聞主義」（anecdotalism）在藝術地位上的主要激發者是美國，它的前衛歷史太短，無法吸收來自於蒙德里安的現代藝術價值的基本原則，斐內提醒他的讀者，蒙德里安在一九四〇年十月三日抵達紐約。對美國人來說，塞尚、馬蒂斯、康丁斯基、畢卡索、蒙德里安是史前的藝術家；對歐洲來說，他們則是「近代產物」。一個「歐洲美學」需找出它回到歐洲歷史的路子，才能掌握它完成的理論根基，這包括了「畫面空間」（pictorial space）的演進。

「歐洲畫家」展秉持著一致的「軼聞主義」，而不引用這個歐洲標準，因此造成它的失敗，這失敗的象徵是把馬格利特（他若活著已七十歲）置於這今日畫家名單之首，而刪掉還活著的米羅。斐內認為對馬格利特的極盡推崇，代表著這六位策劃人的美學抉擇，而且是武斷錯誤的。根據形式主義信條，馬格利特對畫面空間毫無貢獻，只是如同毫無理性的明信片畫家，他在六〇年代後期的藝術界無一立足之地，更別說在二十世紀了。斐內認為接受馬格利特的美學，等於是排除了米羅以及其他藝術家——傑克梅第、哈同（Hans Hartung）、恩斯特、史塔艾勒（Nicolas de Staël）——他們的繪畫都承繼了歐洲的文化傳統。他解釋選用馬格利特是為了「反對米羅」，讓人看到今日歐洲繪畫所代表的已不是歐洲了。我們所看到的歐洲已是一個夢想著穿越美洲的歐

洲。

斐內的「軼聞主義」是用特別的方法描述現代主義風格的人工製品之無限變化，它包括大量的當代繪畫及雕塑，特別是在過去十至十五年間的作品。在喚起舊時代較快活的日子裏，這名詞具有額外的意義。大部分「今日歐洲畫家」所展出的作品，和其他當代聯展一樣，都是展一些在二十世紀藝術早已被接受的意念。同樣無目的的組成是全球性新藝術的通病，它無疑地是新與舊作品被氾濫複製的結果，無思其創作本源。

然而斐內並不滿意於將「軼聞主義」歸於現代的情況與現代的文化。在他企圖去構成一個品質上及知性上不同於一般主導藝術的「歐洲美學」時，發現需要將美國藝術中的軼聞主義之膚淺（當然這是不可避免的）去除。經由編理由來把自己當作「迷宮」，他找出一個方法來打擊美國；那就是攻擊歐洲畫家。他將「今日歐洲畫家」的缺點歸之於美國的品質，或至少是非歐洲的品質，同時他埋怨大部分的歐洲畫家都有同樣的問題，在美學上那是舊觀念的歐洲文化傳統的復興，而由於可口可樂文化的入侵而瓦解。斐內忽略的是歐洲人才是瓦解歐洲傳統的反藝術之引入者，今日歐洲藝術的困境是，否定歐洲藝術之價值的不再只是歐洲人。如果年輕的美國前衛主義者，以他們新鮮人的熱情，很可能會忘記藝術是從歐洲傳來的，而不是羅遜柏格、賈德或甚至帕洛克的發明，因此歐洲思想的延續被認為是藝術存在的原則，歐洲前衛藝術並沒有放棄任何傳統的價值，包括斐內的從塞尚到蒙德里安的畫面空間。「這一年，」好誇口的法國藝評家奧圖・漢（Otto Hahn）在上個暑假的威尼斯雙年展時聲稱，「法國館除去了會使人聯想到巴黎畫派的所有東西，近的遠的……現代在法國館裏迸發。」

斐內的「歐洲性」並沒有考慮到歐洲事實。就如同按照形式主義的美學理念，重寫已熟悉的藝術史。可笑的是，形式主義的手法在美國比在歐洲更具權威性。（請參閱第十一章〈年輕的大師，新藝評家〉。）因為「今日歐洲畫家」展的負責人的半背叛（包括了超現實主義及表現主義的藝術家），斐內感到必須把那些簡單的教條碎片拼湊起來，而繪畫等同於處理畫面空間。認為今日繪畫主要是在以往的但已不再被想到的原則下所做的插曲式創作，「空間」繪畫和其他的作品一樣是個軼聞，從立體派、構成主義及新造形的藝術品延伸出來，而與這些運動的社會哲學分離。（重要的是，斐內指出美國現代主義是從蒙德里安到達紐約開始的──蒙德里安幾乎對四○與五○年代毫無影響──而不是從影響了戰後美國藝術主流的布荷東、恩斯特、杜象、米羅、馬塔、雷捷、馬松等人開始的。）

不論人們認為在「今日歐洲畫家」展中被選中或忽略的名單如何，畫展的負責人在不企圖把當代歐洲藝術用假象來統一仍值得稱許。接受不同程度的混淆總比如斐內把藝術的各種想像歸於單一**問題**還要好。（斐內寫道，「背景／形式─表面／體積等的問題，是探索當代繪畫的重點。」）把馬格利特與米羅視為對立的觀念是荒謬的──這是種把藝術分成對或錯的想像之爭。馬格利特及米羅從他們處理形式元素的分析來看，兩人是有許多共同點的。有人可能較喜歡米羅（而奇怪為什麼他沒被邀請參加「今日歐洲畫家」展），但仍欣賞馬格利特把不可思議的隱喻（維納斯的部分軀體）匯為動人的圖像。

在今日歐洲及美國藝術裏，偶爾有可辨識的差異，但它們並沒有很大的區別，尤其由於在大西洋這邊的藝術已把它的野心轉向全球性博物館。同樣的情況在所有地方都在形成，雖然以不同的質量（例如，

歐洲對半普普較沒興趣，而對複雜的工程及電子主題較專注）。對現代風格背後的哲學及見解的不在意，歐洲分散昨日的前衛意念到美學的插曲裏，已提供了一個國際性的前衛學院體制的快速成長及組合的基礎，它無空間與時間的限制，被繼續不斷的反叛及新奇所激發出。今日藝術被放在專業位子的中間，而「歐洲」只是被當作畫展的一個主題。利用警覺來造成品味是意念的替代品，而前衛學院可以沒有美學，或輕易從一個美學觀點轉到另外一個。「他們迷失了，」馬提說，「如果他們依隨博物館學的規範，那是文化規範且常是虛假的。」親自選擇「今日歐洲畫家」展的這六位鑑賞家相當有把握，因為即使蔑視所有知性指涉之結構，他們做的任何選擇也都會被正當化。若說一個國際性的學院存在，也可說是西方藝術已穩定了自己，不再需要理論的證明。達到這階段時，在這形態裏的作品可能會自信地受到政府及商業界的支持。

14 過去的機器，未來的藝術

最近成為二十世紀藝術偶像地位的作品，除了不能避免的如杜象的《下樓梯的裸女》（Nude Descending a Staircase）、達利的《不變的記憶》（The Persistence of Memory）、曼‧雷的《帶鐵釘的熨斗》（Flatiron with Metal Tacks）、歐本漢的《覆蓋皮裘的杯子、盤子及湯匙》（Fur-Covered Cup, Saucer, and Spoon）、畢卡索的《格爾尼卡》（Guernica）、德庫寧的《女人 I 》（Woman I）、羅遜柏格的《擦掉德庫寧》（Erased de Kooning Drawing）外，是丁格利（Jean Tinguely）的《向紐約致敬》（Homage to New York），一九六○年春天，它機械式的結構在現代美術館雕塑公園的展出中自我摧毀。文化哲學家可能從這件事中找到重要意義，那就是許多為現代主義犧牲的創作都象徵著毀滅，不論是物體作品或較早期的藝術。由於這個

看法，丁格利用輪子、滑輪、馬達、製造煙及噪音的裝備所合成的怪玩意，不只是這世紀被選出來合乎美學的代表，而且同時也是幾近完美的：它成功地「不存在」。在他唯一的展覽後，所剩下的都被參觀者當紀念品帶走或丟回廢棄物處理廠。今天，《向紐約致敬》繼續以自我毀壞的形式存在於照片中，並且在許多書裏都以前衛的姿態出現。它最近的宣言寫在現代美術館的展覽畫冊封面內頁，「在機械時代結束時被看到的機器。」它可能已達成它最終極的意義，因為顯而易見的，它最適合作為一個記錄機器時代終結的紀念碑，因為它的目的就是將自己以搗碎、炸毀、溺斃的方式在世界頂尖的現代美術館的泳池裏「自殺」。從世界進入藝術，而且從藝術走入前衛的姿態。

除了丁格利照片的暗示，我無法了解籌辦「機器」展的斯德哥爾摩美術館館長赫頓博士，指出「在機械時代結束」時，意指什麼。在他所編的畫冊裏，他主張「今日的科技正面臨關鍵性的轉變」，這項陳述聽起來好像沒有反駁的餘地，但石油替代鯨魚油或電力蒸氣，也是同樣正確的。有人爭論今日的電腦管理及計算機不算是舊觀念中的機器，或是比機器高一層的東西，即使有人這麼認為，也不否認機器在現在這個時候還是一項重要的特色。如果機械時代已結束，我們應知道，該被終止的是什麼。赫頓博士觀察機器發現，它代替肌肉的工作，輸給了「模仿人腦與神經系統的電子及化學裝置」。以這說詞作為摒除一整個紀元之基礎是頗為薄弱。看了這次展覽以後，我的質疑是，赫頓博士不太在意這個名稱是否在歷史上是正確的；他的目的是在美學；他的展覽把機器置於過去的觀點中。站在機器時代的末端，觀眾被迫回頭看照相機及汽車，甚至包括現在的。

整個氣氛是懷舊。按照年代表來看，這展覽從早期飛行機器的

素描、十八世紀的機械玩具及機器人、展示阿基米德定律的模型、十九世紀海報及彩色版畫描繪著速度及飄浮的幻想——總括來說，像一間專利辦公室所掛出來的技術演進展。看起來像是對二十世紀藝術作品的解說所集結起來的記憶，而把機器當作主題或模範。大部分的繪畫、素描及構造來自未來主義、達達派與構成主義的運動，它們被重複地展示在最近的回顧展中，如同早期發明的版畫，引起了人們對過去再一次接觸的聯想。在上個春天，杜象、畢卡比亞、恩斯特、史維塔斯、格羅斯（George Grosz）、浩斯曼（Raoul Hausmann）、曼・雷的作品都出現在現代美術館的達達—超現實主義展中；在「機器」展裏，他們的作品像度假後回到家般令人感到親切。另一個被強調的主題是構成主義，在「機器」展中的機械化、電子的、聲光的作品，使人回想到一年半前展出的「一九六〇年代」展中的類似構想。巴拉（Giacomo Balla）的作品及柯爾達（Alexander Calder）一九三二至三四年的馬達機動作品，已很少在紐約看到，但展覽的整體來說，如同他們意圖做到的，像一本家庭照相簿。過去的時光，被畫册光燦的錫製封面所加強著，裏面放了一張金屬色的美術館照片——就像老式的糖果盒——它兩欄式的打字及插圖，以達文西的人力飛行體，象徵年輕與希望的技術作開始，並以丁格利的煙、混亂及崩解作終結。

在機器遁入時光的消逝中，赫頓博士保證它們具美學的表達品質，自動地融入在藝術作品中。一九三一年布卡地（Ettore Bugatti）的大輪胎及閃耀的擋泥板，是這次展覽中傑出的作品，看起來像雕塑或建築裝飾而非具實用性，狹長的擋風玻璃及後窗使人想起鄉下——無須留意汽車的速度，只有牛車的漫步前進。穿過這風景，汽車可以自我中心地讚美自己，因爲它代表了人類最高的發明；赫頓博士稱頌布卡地

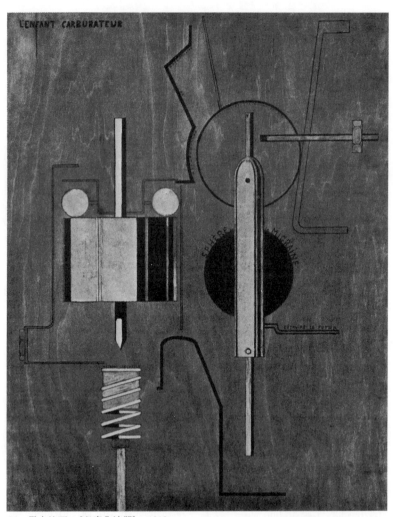

36　畢卡比亞，《兒童化油器》，1919

皇家汽車是「對機器的樂觀及自信還沒完結時，無疑是汽車的英雄時代的極致。」布卡地帶給美術館一種存在的消逝境界及消失環境，更確切的是，一九〇一年薄邱尼（Umberto Boccioni）的繪畫中，一台賽車全速急駛也無法領先一羣獵狗與騎馬追逐的獵人。回到記憶深處時，汽車超越了它實用的障礙。經由如同夢的過程，它由一台機器轉變爲一種美學的創造──這效果由有四十年歷史的布卡地之全新造型可證明，彷彿它自開始即被置於展示台上。人們可能冒險地認爲，在一間美術館裏，它唯一目的是，讓人看到所有的機器都存在於「機械時代的末期」。

機器在藝術裏的歷史大部分是藝術家對機械的幻想所做的回應，以及設計讓它過時或毀壞或改變成其他東西。當代例子如歐登伯格拿塑膠做的打字機及電風扇來否定它的用途，結果是藝術家在感情上認同於一九三〇年代克萊斯勒的車型。用機器把一部新的車子壓平，雕塑家謝乍（César）示範如何把一件工廠的產品回復到原始材料，再重新構成立體派的集合物。另一個藝術製造的機器之想法是──丁格利的《美塔─美地克八號》（Meta-matic No. 8）畫著抽象──循原路回到半個世紀前在雷蒙・羅素（Raymond Roussel）的超現實主義小說裏描述的由太陽能控制的刷子機器，小說名叫《非洲的印象》（Impressions of Africa），是自然的完美模擬。機器總是會故障，赫頓博士的畫册裏將超現實主義雜誌《牛頭怪》（Minotaure）中的一張呈現出火車在藤蔓覆蓋下逐漸毀壞的照片，與恩斯特的繪畫《花園裏的飛機陷阱》（Garden Airplane Trap）並置，在畫裏一個飛機機翼變形而成了植物。赫頓博士還爲杜象的機械式繪畫《被漢子剝光衣服的新娘，甚至》（The Bride

37 薄邱尼，《無題（加速的汽車）》，1901

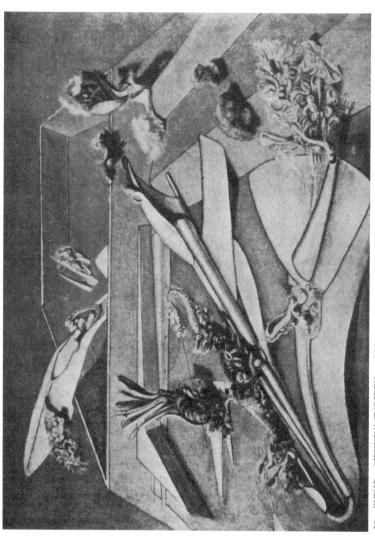

38 恩斯特，《花園裏的飛機陷阱》，1935

Stripped Bare by Her Bachelors, Even）加上另一層時空，他引用與他同國籍的林登（Ulf Linde）教授的一個聰明理論，即在煉金術的王國探尋繪畫行跡，在裏面剝除女人的衣服代表水星的變質。藝術家把機器想像成對人以及對人類行為的暗喻——畢卡比亞題為《史提格利茲》（*Stieglitz*）及《瑪麗‧羅倫辛》（*Marie Laurencin*）的機械繪畫及他有趣的鐘錶機械圖表，史坦伯格（Saul Steinberg）夢想未來模型的機器素描。機器的人格化，在機械的形式下，行為像人類，或人類的行為像機械，提供了現代藝術裏主要的詼諧、恐怖、諷刺及神祕元素。

　　現代美術館的展出看來似乎是對過去的緬懷。但是它同時努力把自己與未來相連接——我假設它應被稱為科技的後機械時代。赫頓博士好像對機器失望，把希望寄託在電子的後繼者。「機器」展有一部分包括特別選取的展品，即在藝術與技術實驗（Experiments in Art and Technology; E.A.T.）組織所贊助的競賽中，由藝術家羣與工程師合作的得獎作品；該組織是為了發展藝術家、工程師及工業界之間更好的工作關係而設立的。展覽的這個層面提出了今日藝術與技術關係的問題——二十世紀初，當布卡地放棄繪畫專注於「一種新的藝術—機械」時，給了這個問題一個答案。另外一個答案則來自波特萊爾（Charles Baudelaire）更早一些的說法——他蔑視藝術或人可以自動從科技的進步中得到利益的想法。在我們這個世紀，科技經常不止被當作藝術的合作者，也同時是競爭者或替代者。不論藝術家對機器文化的反應，有好有壞，不斷擴展的科技已激發出了一種獨立的機器美學，它的價值與傳統藝術及傳統觀念的藝術家足以相競爭。這種美學發展最完全的形式是構成主義及它的繼承者。構成主義已傳播出一種接受機器的理性說法；不似一名滑稽的模仿者或壓迫者，而是藝術與人都可以被

提升的力量。從拒絕未來主義者的浪漫主義及達達的鬧劇，構成主義者與新機器及其實用性理論基礎達成妥協，剝去暗喻及感性。他們的運動帶來對藝術在現代生產的年代裏繼續存在的懷疑，因為藝術的歷史與手工藝有關。「藝術已死——塔特林（Vladimir Tatlin）的新機器藝術長存」，宣告著一個被過去的達達主義者格羅斯及哈特費德（John Heartfield）在一九二〇年柏林的達達博覽會裏提出的現象。

構成主義者與達達主義者相反，視反藝術為新機器美學的序曲。將近五十年來，藝術在這傳統裏尋找系統化的改變，包括藝術作品及藝術家本身的觀點兩方面。它介紹出超美學的神祕，如同社會的組織者、社區的規畫人、日常生活大量生產工具的設計師、感性的新樂曲及樂器製作人。「包浩斯教導的實際製作，」葛羅匹烏斯（Walter Gropius）寫道，「是各式創作品的平等，以及在現代世界結構中合乎邏輯的合作方式。」在追求這目標上，構成主義藝術家培養清晰度、大眾性及有規範的目的，包括直接影響大眾現狀及它內在情況的目標。史達林是從構成主義延伸出詩人如「靈魂的工程師」之觀念，儘管他的政權摧毀了在蘇俄的構成主義藝術，使之以修改過的形式重新復活來形容美國形式主義者的繪畫。（請參考第十一章〈年輕的大師，新藝評家〉。）機器藝術的靈感是解決問題；它主要的美學原則是對方法至結果做邏輯的修正。按照這樣的原則引導，可抑制建築及工業產物的裝飾，以及繪畫及雕塑的無用途元素。把藝術縮減到最本質的觀念，在過去五十年間已傳揚到似乎無關的藝術運動中。美學的簡化主義——認為繪畫即色彩，雕塑即比例，詩即文字或音節——都歸功於機器的理想。把一張繪畫縮減到最低限，即把油彩變成藝術的機器。

機器藝術的古典主義，在實驗室裏的燈光中降低了主觀的陰影，

深深吸引了二十世紀人的心靈。相反的，其他創作的觀念卻是混亂、模糊及過時的。現在，連接科技程序及目的的藝術，在國內及國外的前衛繪畫及雕塑中是最有影響力的潮流。利用特有的精力，洛杉磯郡立美術館和優秀藝術家簽約（他們之中包括歐登伯格、羅遜柏格、瓦沙雷利、杜布菲、莫里斯等），透過美術館的藝術及科技計畫，到二十個工業區去工作，以接觸「精細的熱儀器、電子系統及實驗階段的太陽能裝置」。在國外，「機器的詩學」可能比在美國更具優勢；例如，被選擇在一九六八年代表法國參加威尼斯雙年展的四個藝術家的作品，都與光、機會、動態、或科技實驗方面有關。在這計畫中，所有發明的障礙都被排除，所有發明再不需要和傳統藝術有任何關聯。說到法國對雙年展的選擇，有個支持的藝評家警告大眾，如果拿美學的觀點來看，可能會造成誤解；藝術家只對「在最簡單及明顯的方式中呈現問題」感興趣。人們可能被迫下此結論，不管「藝術已死」或機械年代已結束，「新機器藝術」的年代已來臨。

困難在於由藝術—科技夥伴關係發展出來的作品，似乎被視爲是屬於過去的作品。論及風格上最曖昧的字卻被證明是「新」的。以其電腦磁帶、電晶體、高密度光、塑膠片、放映機、風箱、電磁卡通製作者及編成程式的樂曲，一個在布魯克林美術館（Brooklyn Museum）的 E.A.T. 展成功地展現出，如同繼艾菲爾鐵塔以來，在任何博覽會中可見的奇妙的科學展示館。燈光一閃一閃、磁片在轉動、孩子們排隊進入一個黑色的電話亭、參觀者在哈哈鏡前做鬼臉、一個裸女被繪在移動的板子上變形及重組，用不同的木頭做成的雕塑原來是古德伯格（Rube Goldberg）的設計，那裏還有輸送帶，行人可站在上面，好像在未來世界的行人道上行動。有些人還記得以前紐約的康尼島（Coney

Island)，必定會懷念比利時吹玻璃人及巫浪，但後者是利用一個塑膠袋隨著浪潮的韻律呻吟。爲在機器環境裏增加更多的傳統經驗，許多電子或馬達帶動的項目，和在一般的展覽會一樣，機器經常拋錨而靜靜的等待被修理。不論赫頓博士的新「電子及化學裝置如何模仿人腦與神經系統的功能」，這機械時代如常進行，而他在現代美術館展覽的懷舊感，在河對岸的布魯克林被仿製著。

　　進步的科技看起來似乎無法把藝術帶進新領域，不比飛上月球能帶給電視觀眾嶄新的視野。如果藝術已死，它會繼續保持那狀態，若機器藝術必須使之復活。風格不是由藝術家的材料或他用的設備來決定，而在他思想的品質。機器藝術延伸出的感性出現在十九世紀，由對科學、發明及決定性的哲學思想的知性熱愛所激發。當克里弗博士（Dr. Billy Klüver）（曾任貝爾電話公司研發物理師，現在是 E.A.T. 的總裁），有一次在布魯克林美術館對我說，所有的藝術家—實驗者，除了丁格利以外，完全缺乏幽默，他們的作品展現呆如木雞的嚴肅，他用此來形容這個機器店舖的心理狀態。科技的進步並沒有避免技術的前景呈現出固有的靜態。構成主義者的錯誤在於想像他們正進入新的創造紀元，事實上他們是反映著俄國工業想趕上第一次世界大戰前西方國家已具有的發展。鍛鍊是與創造不可分的，但是機器的規律是與文化形成的規律不同的。沒有一個機器是新的，除了它們工作的方法。且不談作爲欣賞的物體，最新的設計融入輪子的發明——杜象強調的一點，他聲稱當他的《旋轉的戴姆瑟》（Rotary Demisphere）被當作一件雕塑展覽時，它會變成可憎的。丁格利是對的：在美術館裏，機器的唯一選擇是自我毀滅，留給人們類似藝術之造型的記憶。

15 併吞巴黎

在現代美術館的「四個美國人在巴黎」(Four Americans in Paris)，展出的是史坦因家族的收藏品，展覽的名字取得很適當。它是以收藏者收集的作品來展現收藏者。展覽的傳記性相當完整：有哲楚德‧史坦因、她的兄弟里歐(Leo Stein)及麥可(Michael Stein)、及麥可的太太莎拉(Sarah Stein)，都是這世紀初在世界藝術首都非常活耀的。他們奇蹟般收藏了一百件畢卡索的作品，超過八十張馬蒂斯的作品，十張葛利斯(Juan Gris)，加上塞尚、雷諾瓦(Pierre Renoir)、波納爾(Pierre Bonnard)、馬內——油畫、雕塑、素描、版畫、紀念品、草稿——塑造出他們的生活。哲楚德‧史坦因說：「畫家不認為自己存在於自我中……他存在於繪畫的反映中。」拿「收藏家」來替換「畫家」，則她的觀察可用在她的兄弟及妯娌

上；也許他們生活在他們收藏的作品的回映中比畫家更多。但這不包括哲楚德‧史坦因，如眾人皆知的，她生活在自己的回映中。

然而即使是哲楚德，部分她的回映來自她收藏的畢卡索作品，特別是讓她坐當模特兒八十到九十次才完成的肖像。《哲楚德‧史坦因》（*Gertrude Stein*）完成於一九〇五至一九〇六年間，這幅作品主導了現代美術館的展覽；它被獨自掛在主要畫廊裏。無法自生活中完成這幅畫，當初畢卡索畫了個頭部就跑去西班牙度假。經過前羅馬時代伊比利雕塑的實驗，他回到巴黎，不再需要哲楚德坐在他面前，終於完成了那幅肖像畫。他用充滿張力、輪廓明顯的面具與形式化的瞳孔以及無法決定年歲的五官，來描繪他那美國雇主豐滿的臉頰和看起來溫和年輕的面貌。在《愛麗絲‧托克拉斯的自傳》（*The Autobiography of Alice B. Toklas*）裏，陳述出畢卡索告訴愛麗絲，人們認為哲楚德的容貌看起來不像面具，「但那不是重點，她將變成那樣，他說。」顯然地，畢卡索看到《美國人的塑造》（*The Making of Americans*）的作者（她在這張畫完成的那年開始寫這本書）正在重新修正她自己的過程，而他冒險畫出她將變成的樣子。

十位藝術家做的哲楚德‧史坦因的繪畫及雕塑肖像，在「四個美國人在巴黎」展中光芒四射，展覽畫冊裏的照片和重新發行的哲楚德‧史坦因寫畢卡索的文章——《哲楚德‧史坦因筆下的畢卡索》（*Gertrude Stein on Picasso*, Liveright, 1970）也散發其光彩。畢卡索畫中嚴厲的注視，在她和里歐同住的弗洛斯路（Rue de Fleurus）房子裏，更換過幾次擺放的地方。這微笑著的美國女孩穿戴喜愛的襯衫及垂邊軟帽——看著時光的滑過，帶一點討好，尤其是當她被幾個留著大鬍子的兄弟夾攻時——變成冷靜沉著、主導著名沙龍的女主人（這沙龍聚集著來

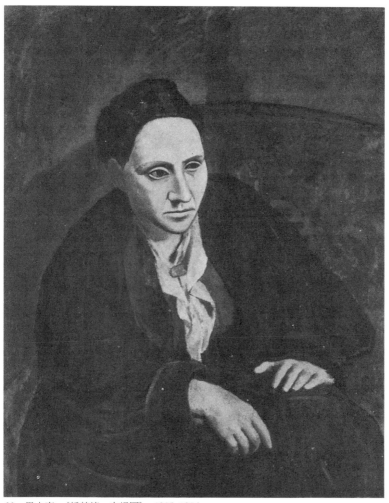

39　畢卡索，《哲楚德・史坦因》，1905-1906

自美國與歐洲各地有才華的人），最後成爲現代主義神聖的紀念碑，立於鄉村花園或在她忠誠的朋友愛麗絲的起居室對面。

除了哲楚德·史坦因可在作品中找到自己外，史坦因家族的收藏品也給予里歐、麥可及莎拉相似的機會。馬蒂斯畫這對年輕男女的頭像，並且作了一些他們兒子亞倫（Allan Stein）的草圖。畢卡索畫亞倫及里歐，並對里歐走路的樣子作了些古怪的素描，讓里歐像是狄德羅（Denis Diderot）的《拉默的侄子》（Rameau's Nephew）的圖說。由於有史坦因家族收藏品的參與，現代美術館的展覽和其他早期馬蒂斯及畢卡索展不同；當這些作品依其現在的擁有者而重新配置時，效果當然就不同了。

現代美術館激發出的許多特別的豐富內涵，來自於以史坦因氏的眼光來看作品；收藏者必須知道如何只以認識藝術家的情況來決定其收藏。同樣的，馬蒂斯及畢卡索作品若放在歷史性的展覽或回顧展中，就不會如此鮮明，因爲它們被置於過去的時間裏，並充塞著關於它們的資料及意見。藝術年歲的增長是觀點的作用；以巴黎的史坦因氏之眼光來看，作品則有嶄新的風貌。史坦因氏選擇那些在他們眼前製作的繪畫與雕塑，他們的收藏品却有個人熱忱的活力及不確定性——和買正確東西之收藏是不同的。

史坦因氏和其他美國人一樣，爲了尋求文化而來到巴黎；從美國內戰時開始，歐洲藝術之都充塞了自美國來的藝術愛好者。里歐是家族鑑賞家，他曾在義大利學藝術史，貝倫森（Bernard Berenson）指點他買了他生平第一張塞尙的畫。他沉思著在巴黎所見到的新作品，細查繪畫的正式資料，看看是否與文藝復興的大作相關。他欣賞畢卡索藍色時期及玫瑰時期的作品，但對立體派作品就不這麼有興趣了；他

在其中只看到掩飾膚淺的智巧。到了一九一〇年里歐幾乎停止收藏，他和哲楚德對藝術觀點的分歧，造成了兩人不愉快的分道揚鑣。麥可及莎拉不像里歐有這麼深的研究，他們也喜歡馬蒂斯，且持續幾十年買他的作品。

哲楚德是史坦因家族的異數，一種美國人在巴黎的新類別。她發現，她在巴黎不是要去吸收文化或模仿它，而是要去創造文化。里歐在看到傳統藝術價值的同時，她看到新的。相對於里歐的美學，她在當代事實的形式下——社會的及心理的——尋找當代繪畫的意義。對她來說，她和她家人收藏的畫不只是代表最近歐洲發表的藝術。革命開始了，她深信文化地點在做巨大轉變；經由此革命，美國人在巴黎的角色跟著改變。二十世紀藝術並非歐洲藝術的延續；它有極多的證據可證明是歐洲所沒有的。哲楚德在談論畢卡索的文章之開始敘述道：「十九世紀繪畫只有在法國由法國人創作著，除此，繪畫根本不存在，而二十世紀繪畫則是西班牙人在法國所創作的。」這西班牙人當然指的是畢卡索，還有較不為人知的葛利斯。對哲楚德‧史坦因來說，西班牙人不算歐洲人。「人們不應忘記西班牙是唯一不屬於歐洲版圖的，完全不是，因此西班牙人可說是歐洲人，却也不算是歐洲人。」在所有有關畢卡索及立體派的討論中，她一而再地回到這個主題。同樣的，她認為美國人類似西班牙人：他們也是歐洲人，却也不算是歐洲人。因此，在巴黎的西班牙人及美國人有了一種親密關係。因為此關係，她猜測那就是為什麼畢卡索需要她「坐當模特兒九十次」來畫她的肖像。藝術在二十世紀屬於非歐洲人或半歐洲人的，而這種想法把他們拉在一起。

在談論畢卡索中，她強調她談的是「西班牙立體派藝術」，即圈外

人的藝術；法國立體派屬於一個不同的世界。她意圖假設立體派是源自於畢卡索畫她的肖像；這使這幅繪畫成為兩個大陸間的聯盟。雖然它開始於畢卡索藍色時期，結束於玫瑰時期，這張肖像畫却不屬於任何一個時期。昏暗的構圖，深褐色及紅色的圓潤體型，與從古西班牙得來的靈感所畫出的沉思、向前探出的面具相協調。兩者的土色系及形式化，影響了畫於一九○七年的一打像面具的頭及《拿著衣飾的裸體研究》（*Studies for Nude with Drapery*），它們成為「四個美國人」展裏最特別的展示。在《亞維儂姑娘》（*Les Demoiselles d'Avignon*）之前的這些作品中，史坦因肖像的厚重感覺被植物、細線及線性韻律所取代，極端的與自然分離而朝向立體派。

「四個美國人」展從畢卡索藍色時期戲劇性的自然主義——精采的裸體畫、母子構圖、小丑、賣藝者、寂寞的乞丐，和早期的馬蒂斯、塞尚、雷諾瓦、杜米埃及波納爾——轉變到單色系穩定的史坦因肖像，在哲楚德的眼裏，如同是繪畫由十九世紀到二十世紀的轉變。對她來說，立體派是一種人類處境的視覺語言，不像任何曾存在的東西。她否定里歐的歷史性藝術，基於她半政治性的觀點，即所有形式在現代世界裏被命定的不穩定所控制。里歐認為繪畫的發展是從塞尚經馬蒂斯及畢卡索演變過來的。但哲楚德對演進並沒有信心，不論是藝術或其他東西。她確認自我延續是一種十九世紀有關科學及發展的觀點，現在已不被重視。在二十世紀，「每樣東西都自我毀滅……沒有延續」，而她英雄似地擁抱這個破壞的紀元，如同「一種比每樣事情都依循自我的時期還美好的事」。

在過去與現在之間的歷史片段及常有的鴻溝，使藝術史家熟知的觀念無效，例如從正規分析裏提出的，有關十九世紀畫家泰納、傑利

40 馬蒂斯，《有康乃馨的青銅》，1908

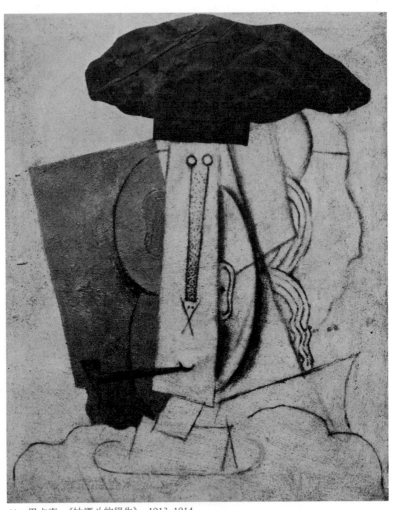

41　畢卡索，《抽煙斗的學生》，1913-1914

柯（Jean Géricault）、莫內的現代主義。哲楚德認為，即便是塞尚及馬蒂斯的畫都沒有捕捉住現在。她堅持畢卡索在他的立體派時期是「唯一對現在有感覺的」。現代運動的目的是抹殺十九世紀，這一點畢卡索特別有能力去完成，因為西班牙不相信視覺真實或科學能使世界進步。「當其他歐洲人還活在十九世紀裏，西班牙因本身組織的缺乏，而美國則有太多的組織，使他們成為二十世紀的開拓者。」

顯而易見的，許多哲楚德‧史坦因所說的西班牙─美國被神話化了。但是她的訊息是清楚的：歐洲文化已被世界文化所趕上，在巴黎的歐洲人不再是創作的原始來源。在讚美畢卡索時，她亦提出在形成新紀元上美國人在巴黎有領導的優勢。史坦因的開拓性收藏構成了這個主題的第一階段。

把藝術史放在一邊，她對作品判斷的基準是現代的真實。在談畢卡索的文章中，沒有藝術對話或正式的比較，更沒有品質的分析。幻象即全部，雖然幻象只是一個形式的幻象。畢卡索呈現「不是看到的真實，而是存在的東西的真實」。藝術家不再被物體經常顯現的形貌所迷惑──她相信，如他們棄守這點，即使是塞尚都消失了。立體派用的物體也不是主觀陳述的事件或製造一種氣氛。每一個實體都保留著它自己的完整性，在立體派分散式的構圖設計上，所有圖像與畫面每一部分都一樣重要。她可能又說，這均等方式也被如《建築師的桌子》（The Architect's Table）及《靜物》（Still Life）等古典立體派單純的土色系實現出來。立體派的空間概念與現代事實的形式互相關聯：「確實，戰爭的構圖，一九一四至一九一八年作品，不是所有過去戰爭的構圖，這構圖不是一個人站在中間，旁邊被一大堆人圍繞著，而是一個沒有開始與結束的構圖，是一個角落和另一個角落同樣重要的構圖，事實

上即立體派的構圖。」在現代人的經驗中，現象沒有特別的向度、圖形或階級。在立體派繪畫裏，「一件事物……存在它自己裏面，不需要相關的幫助或感情。」圖像及事物基本上都不可辨認，所以真的物體可以置入繪畫——這觀念帶領立體派發明了拼貼。里歐·史坦因對馬蒂斯作品不滿意的地方在於他的繪畫已開始看起來「不夠有韻律」，這是美學觀點的批評。哲楚德·史坦因的評論已超乎美學，而至馬蒂斯對自然的領悟「好似每個人都看得到」，以及他對裝飾性協調的依賴。

如同哲楚德所了解的，美學對立體派已不重要。或者在排除技巧的基礎上，一種新的美學已被公佈。在她言論中提到立體派的物體已擯除了聯想與情感，而她在十年前即已發現，最低限派「真實的藝術」及一九六○年代「物性」（thingish）小說之理想。她的「它是所有的，如果它就是它的話」是種格言，它可能受紐曼的歡迎。這一分鐘的直覺絕不代表下一分鐘的任何一部分。藝術家並不是達到了一個結論，再根據它來組織他的材料。在立體派的創作上，沒有開始及結尾——只有來自不斷回到物體的探究之陳述及再陳述的累積。創作者，既然不能預知他動作的結果將創作出醜陋的藝術；只有那些會模仿者可以製作出美。在以立體派作為「文字肖像」中，哲楚德·史坦因似乎有意把她的意念之感性轉變為觀念，以不斷地回到第一個陳述。這裏以她對畢卡索的描述這有名的開放性說詞來說明：「一個被特定人士所追隨者，定有他迷人的地方。一個被特定人士所追隨者，定有他迷人的地方。一個……」作者不停地彈回她的模式，如同被塊磁鐵所吸引般。

「最終的實驗經常是肖像畫，」她寫道，如同亨利·詹姆士認為，在瓦解傳統中，捕捉事物之主體性比捕捉美來得重要。立體派無疑地

是在我們這個謎樣的時代裏最難理解的繪畫形式，它的本質是把物體變爲他們自己的標誌，如同把哲楚德‧史坦因的臉變成面具。發現這個「誰」是她作爲作家或藝術收藏者美學的度量衡。她開始對畢卡比亞有興趣，托克拉斯（Alice B. Toklas）說道，「因爲他至少知道，如果你在畫人物時不解決繪畫問題，你就完全不能解決問題。」對於哲楚德‧史坦因而言，畢卡索本質上是位肖像畫家；不論他畫靜物或風景，她認爲都是畫臉之準備行動。他看到她什麼，她也看到他什麼——一個致力於具現自己的存在之個人——而她經常擔心他會失去眞正的自己。對歐洲人來說，自我是與生俱來的。對在巴黎的西班牙及美國人來說，它必須用行動來形成，文化的意義在察覺突現的形式。

哲楚德以呈現她自己的主體性來宣佈史坦因家庭在巴黎的歷史角色。「美國是我的國家，」她宣稱，「而巴黎是我的家鄉。」法國人無法了解他們的首都已被吞併，哲楚德與里歐在巴黎弗洛斯路的住宅聚集著他們的文化禁運品，此處成爲一種國際專業力量的總部，上面飄揚著二十世紀的大旗子。史坦因家族在收藏馬蒂斯及畢卡索的畫中，帶入了美國人對新奇事物的狂熱，哲楚德同時提供了由巴黎前衛最極端的觀點發展出來的理論基礎。直到第一次世界大戰，沒有人懷疑「巴黎畫派」其實和巴黎藝術是相反的意思。既然大災難，如戰爭，讓人明白改變早已發生，藝術已經放棄了它的「家鄉」而變成世界的藝術——史坦因的選擇有趣的打敗了里歐根據藝術史的評斷，已成爲世界美術館的寶藏。

16 三〇年代

美術館向新聞界借用，以十年一次包裝歷史之方法來做展覽，如「四〇年代的藝術」、「五〇年代的藝術」等等，好像繪畫及藝術的模式很方便地以每十年爲誕生及終結之週期，使人們容易記得。而既然這種獨斷的時間分段法不能適合特定的風格，人們很習慣地把它擠進前個十年或後個十年，再把藝術史的包裝飾以新年的彩帶。

時間階段的詭計在三〇年代是很不必要的；那十年幾乎與眞正歷史紀元相符合。有一天，一位經濟學家在提到有關經濟穩定的情形時寫到「這可怕的三〇年代」——指出這十年在他的專門領域裏的鮮明印象。在藝術上，同樣的，三〇年代具有特殊的面貌，雖然我們無法確實地說它是可怕的；例如，這年代把美國壁畫向前推進。從一九二九年經濟崩盤，它使美國藝術家從

歐洲回到祖國，至第二次世界大戰開始期間，把在歐洲的藝術家帶到了美國，三〇年代是一段時間——在此時段歷史彰顯出它玩弄藝術的力量。不景氣是常有的情形，雖然有些人不受影響，而創作總意識到失常的大眾之存在——如同今日它了解置身於輕浮的藝術世界。在三〇年代過了一半之前，大眾的存在已擴展至政府的存在，特別是在大城市的藝術家們加入了左派政治。在三〇年代，藝術之前衛逐漸退讓給了政治之前衛。藝術家對經濟的預測及贊助藝術的社會議題，比對美學問題來得關心。美國繪畫在社會行動邊緣產生；想要避免跨越那條防線的，需要往下紮根以穩固自己的位置。

　　對社會反抗的一個影響，即是沉著與緊張氣氛的蔓延；一位沃霍爾或一位羅遜柏格在三〇年代是不可想像的。主要的原則就是「紀律」(discipline)。在繪畫及文學上，「紀律」代表了一種精神的位置，如蒙德里安或艾略特(T. S. Eliot)；在政治及政治藝術上，它表示服從於政黨指導。較廣義地說，「紀律」可翻譯成「責任」(responsibility)。藝術有義務使它的目的清晰，它的圖像很清楚地出現在大眾前。它於是呈現出無數的風景及對當地景色、型態與歷史軼事的刻畫。藝術家越過畫架繪畫與人體雕塑而進入多媒材，如壁畫及在公眾建築裏的雕塑牆飾、版畫、紀錄攝影及影片。以社會主題繪畫的畫家，在美術館及複製品檔案中搜尋適當的風格。敍述性及戲劇性題材的大師——葛雷柯(El Greco)、波希(Hieronymus Bosch)、布勒哲爾(Pieter Brueghel)、委拉斯蓋茲 (Velázquez)、哥雅、竇加 (Edgar Degas)、畢卡索——都一再地被美國人移入。二十世紀的藝術運動失去了方向，雖然還有一小部分的藝術家繼續不斷的提出立體派、超現實主義及新造形主義(Neo-Plasticism) 之理念。

表面上，三〇年代是脫節的；雖然它出現大量手工藝的技術，但並沒有任何新美學觀念產生。即使當先知做了預言，他們仍躲起來或緊張地放棄，好像生怕得罪了在位的功利主義精神。三〇年代的壁畫有時被認爲對五〇、六〇年代的繪畫及雕塑作品的龐大有所貢獻。三〇年代鼓舞了龐大尺寸的作品，在我覺得，是推動藝術史的手；許多壁畫都非常小，例如在門邊入口的部分牆面及邊緣。但不論大小，它却幾乎被尺寸所局限，因爲太多的視覺資料擠在一起，企圖表達社會訊息。畫面過度的擁擠、僵硬的構圖、素描與傳統的用色，同時發生。在抽象及寫實的元素上，三〇年代美國藝術表現出缺乏自由、缺乏確定性，以及猶豫的美學訓練。這時期保留的層面是它的知性意識——這美德亦是其缺點。非具象的畫家被挑戰去說明他們的圓形或方形對社會進步的貢獻；經常答案是，將他們的作品與科學家投入其所長而不需要顧慮實用目的的研究相比擬。但如果要求將創作調整爲具實用性變得無意義時，它能抵制傲慢、乖巧、小丑般的藝術家，在觀眾面前呈現與藝術議題無關的事件。

在惠特尼美術館展出的「一九三〇年代：美國繪畫及雕塑」，把這十年當作能夠創作滿足今日品味的作品之來源。事實上，歷史反過來是把三〇年代當作六〇年代的延續。展覽的假設是不管這十年對它本身有何意義，重要的是這年代留下什麼「好」的作品。惠特尼的觀點是以六〇年代藝術收藏家的眼光來看，他可能想在葛拉漢（John Graham）放棄抽象藝術前買他的抽象畫，或一件曼・雷的集合作品，或一幅阿伯斯向方形致敬的作品。總括來說，目前的流行告訴了我們一切。這項展覽不只沒有反映三〇年代的社會現況，更重要的是，它假裝要表現得與這時期任何藝術展都不相同。在那時無所不在的美國風景及

景觀繪畫，已被減少到最不能避免的名字——賓頓（Thomas Hart Benton）、伯菲（Charles Burchfield）、克里（John Stewart Curry）、艾弗固（Philip Evergood）、郭柏（William Gropper）、李文（Jack Levine）、夏恩（Ben Shahn）、瑪西（Reginald Marsh）——一半以上的作品包括抽象及超現實藝術，有些是來美國的旅遊者所畫的，如雷捷及馬塔，有些是在歐洲工作直到三○年代末期的美國人所作，如赫蒂（Carl Holty）及布魯斯（Patrick Henry Bruce），以及對它沒有影響者。太年輕或風格模糊而在三○年代不具重要性，或後來改變風格（如格林〔Balcomb Greene〕），或受到後來時期影響才獲得他們真正地位的藝術家（如高爾基、德庫寧、帕洛克、霍夫曼），都被包括在內，以擴大三○年代抽象的分量。另一方面，融入這時期的歷史中的許多人，不論好壞，却被這次美展所遺漏，他們包括布魯克（Alexander Brook）、布斯（Cameron Booth）、克里斯（Francis Criss）、畢薛（Isabel Bishop）、舒奈康堡（Henry Schnakenberg）、史登（Maurice Sterne）、艾協默（Louis Eilshemius）、克羅（Leon Kroll）、史貝瑟（Eugene Speicher）、羅賓森（Boardman Robinson）、瑟比（Karl Zerbe）、雷弗基（Anton Refregier）。有一幅拉斐・索以（Raphael Soyer）的作品，却沒有摩西及以撒・索以（Moses and Isaac Soyer）的作品。有一幅李文及兩幅夏恩的作品，但這無法平衡他們對這十年藝術的貢獻。

　　要調整這被扭曲的焦點，展覽畫冊摒除了視三○年代為「整體的時期」之構想，這時期的藝術是「幾乎完全地具社會意識」，而這根本不是重點。美（Beauty）的理念，以大寫字母來表示，在三○年代藝術中扮演著重要角色，正如革命的理念；今日的繪畫因這兩種理念而與早期的繪畫分離。以推廣非這時代之價值觀來取代具代表性圖像之議

42 伯菲，《溪邊的老房子》，1932－1938

43 夏恩,《沙可與范哲提的受難》, 1931-1932

44　拉斐・索以，《賣花小販》，1935

題，是歷史的曲解，這是美國美術館及藝術策劃人應學習嚴肅對待之議題。根據個人的喜好來運用過去資源是對死者的不敬，是個盜墓者。惠特尼對三〇年代的詮釋，等同於用俄國芭蕾及莫斯科劇院來形容蘇俄。用六〇年代的標準來看，「一九三〇年代」是個好的展覽——比三〇年代本身之表現要好得多。但「好展覽」只是用來確認我們已相信的，以及我們學習去喜愛的事件。要超越現今美學的偏狹，我們需要了解三〇年代，而不是說好聽的話。若不了解眾多題材：田裏的稻草人、白色的穀倉、遠處的風車、鐵軌、夜間忙碌的街道、半裸的家庭主婦熱切地盯視觀者、用立體派簡化的造形做的大理石母子像等，就不可能領悟那時美國繪畫及雕塑的壓力，或更重要的是，去欣賞開創

未來的創作力量。

　　如同惠特尼展所呈現的，在三〇年代的美國繪畫有一種風格──幾乎和現在的一樣，雖然有些隱藏起來。但因為作品是抽象或超現實而將它們和現在連結，不考慮它具現的感性品質，只是用形式去評估藝術，卑劣地不管事實、感覺與想像。事實上三〇年代僅有的一般風格是回顧的折衷主義；甚至在惠特尼展中最先進的抽象或超現實作品，都是依據對二十世紀初前衛運動的記憶而來。最好的例子可以葛拉漢一九三一及一九三二年完成的兩幅精采抽象畫作為代表；它們代表三〇年代的畫不是抽象，而是在畫這兩張畫以後，葛拉漢在他的抽象藝術中公然抨擊二〇年代的簡化。三〇年代美國形式進展之高峰以戴維斯（Stuart Davis）作為代表，他的作品正好是惠特尼展中最大的。戴維斯是後立體派藝術家，擅長於將美國風景幾何化，在二〇年代就奠立了自己的風格，在整個藝術生涯中都沒有改變；他在三〇年代的激進化純粹是在政治方面。他是《藝術前線》（Art Front）的編輯，屬於共產黨控制的藝術工會組織，他放棄了與高爾基的友誼，因為高爾基不管政治情況，「還要繼續玩弄」繪畫的問題。戴維斯的前衛理論是保守地把巴黎畫派的繪畫，用在規格化的美國景觀上。三〇年代美國前衛風格的重點是都加了個「半」（semi）字──半抽象派（如戴維斯）、半表現派（如哈特列〔Marsden Hartley〕、多夫〔Arthur Dove〕）；就是對新理念有一半的認可，是美學膽怯及尊敬的繼續，在二十年前的軍械庫展裏即證之。讓社會議題也得以如此存在，需要靠很多的獨立性。（請參看第一章〈從紅人到地景藝術〉。）然而與三〇年代前衛相反的，有人較喜歡哈伯（Edward Hopper），即使戴維斯、多夫及哈特列繪畫精美，仍認為哈伯是那時代最好的畫家。

馬克・托比（Mark Tobey）的線性抽象畫在惠特尼展裏有一定的地位；他毫無疑問的是個「四〇年代的藝術家」，而在三〇年代已成氣候。然而，包括了早期德庫寧、帕洛克及高爾基，則令人困惑。這三個人的三〇年代創作需要以這十年的觀點來看，而不是如在惠特尼所看到的，以他們的觀點來看這十年；亦即，以他們較晚的作品。一九三一年德庫寧用長方形及橢圓形的構圖及他後期的人體，呈現出緊密、文藝復興的色彩及光滑的表面，是苦行修鍊之產品，在三〇年代被當作個人的記號及社會理想。他們的作品帶有蒙德里安的精神，人物及抽象畫都是，當它們代表德庫寧的發展階段時，它們與它們被創造出的那年代有許多的共同點，如同畫冊上說的「比較繪畫式的及表現主義的形式，快速地在馬蒂斯、立體主義、米羅及超現實主義的影響下發展。」就他晚期自我解放的「表現主義的」實驗而言，三〇年代的德庫寧是處在隱晦之中，除了神祕的氣質外，他可能保留在原來的狀況，如地樂（Burgoyne Diller）及其他半打以上的人一樣。

如果德庫寧的作品既不是表現主義也不是繪畫性的，那麼高爾基花了十年時間完成的《藝術家及其母》（*The Artist and His Mother*）這幅畫也不是；他把畫面打光，如一面堅硬的鏡子，足與德庫寧的畫面做比擬——如同人們可找到與在那危機、戰爭及公眾監視的年代之自我意識和被壓迫的衝動一樣有說服力的象徵。另一幅高爾基展出的作品，屬於模仿畢卡索及受米羅的影響；不管他如何企圖使形式有生氣，它們被卡在畫面壓縮的尺寸，以及厚重的油畫顏料裏。帕洛克題為《誕生》（*Birth*）及《火焰》（*The Flame*）的作品，是同等的拘謹及厚重。自由、輕快，及創作的立即性，都是稍後才在藝術家面臨不同力量影響下產生。即使霍夫曼在三〇年代的特別角色如同一座連接過去和未

來的橋，也不能被過度評價，他表現的是形式示範，雖然他成功地賦予構圖生命。那是在戰後美國藝術痛苦地走出過去被禁止的路，繪畫與雕塑才得以自由地產生自己的風格。

　　一項真正的三〇年代展覽，即使沒有賣蘋果的小販，風格上也會與燈光展、普普的詼諧、動感雕塑、及現代藝術界的最低限構成極為不同，如一個一八三〇年代的展覽。你可說一九三〇年代，與巴黎的半隔離及對美國風景、社會事實的再發現，形成了一個特別的時段，一種前革命階段之停滯，在其中心理的沮喪伴隨著大量的變化（如藝術家的人數大增），以及學院派的革新。就美學而言，它是既後退也極為前進的——是美國藝術被前衛取代前的最後一段時期。三〇年代的意義不在於為美國前衛藝術製品有所貢獻，而在於它們問題的真實與恰當——尤其是先進藝術模式與公眾對現代美國文化現況之先進意識之間的問題。三〇年代認為當先進藝術型式從公共事件的激烈回應中分離出時，它已成虛空。在最近的抗議聲中呈現出，藝術家繼續重複著戴維斯不能令人滿足的「解決方法」，即把藝術家與老百姓分開，把藝術史與人類史分離。現今時代智慧地與三〇年代重疊，而惠特尼展企圖混合兩者之創作成為美學上可接受的混合物，則抹除了過去與現在真正的本質。

17 紐約畫派

在大都會博物館展出的「紐約的繪畫與雕塑：一九四〇～一九七〇年」展，主旨在陳列出創作的豐富性——根據美術館負責這個展覽的現代藝術策劃人亨利‧蓋哲勒在畫冊中之言論——使「紐約畫派成爲藝術史上巴黎畫派的繼承者」。今日紐約的藝術與巴黎在上次戰爭成爲重大議題之前的七十或八十年間是處於同一個水平上，但它不只是對紐約，同時也是對現代世界文化，以及美國的地位有關。紐約成爲巴黎的繼承者及「世界藝術的主要中心」，在大都會博物館展覽策劃人的眼中，已獲得傑出的表現，他們給予藝術家陳述問題的權利並提出解決之道，利用創作的力量使西方轉衰爲盛。如蓋哲勒所說，「有些精彩的事情在發生」。紐約是否夠格來執行其歷史的任務，並沒有困擾著蓋哲勒，因爲他顯然認爲紐約成爲創

作、展覽、繪畫及雕塑市場之中心，自動地賜予了想像、發明的大都會品質，以及相同於光明之城的知性深度。在他總結紐約在藝術上的偉大中，他毫不猶豫地認為「我們」和「他們」以前一樣好。

的確，他的信念如此令人迷惑，以致於他沒有注意到他的信心所建立之前提的怪異：一九四○至一九七○年紐約的藝術代表著單一的發展與觀點。「利用它自己的成就為理由，」他寫道，「以及對世界所造成的清楚而且不可爭論的效果，紐約藝術成為從印象派經立體派到超現實主義的現代運動之最近而重要的繼承者。」紐約藝術成為一個「畫派」並可與歐洲藝術運動相比較。蓋哲勒錯誤地把地域性當作一種風格與理念。美國的模仿、復興、個人的及分享特有風格的歷史，在過去三十年間轉換著形式及主題——包括表現主義的象徵、行動繪畫、人物繪畫、浪漫雕塑、普普藝術、歐普藝術、機動構造、集合藝術、條狀繪畫、E.A.T.、成形畫布、偶發藝術、最低限雕塑、數學性抽象——所有這些突然混合成為有目的的合作發展，與立體派及超現實主義革命並駕齊驅，並在歷史上巴黎現代主義的實驗之外佔有一席位置。在蓋哲勒的幻想裏，大都會博物館三十五個展場的展覽乃為支持包括高爾基、沃霍爾、阿伯斯及史提耳，都是在美學及知性上具有弟兄血源關係之理念而設計的。在紐約是巴黎的繼承者這事情上來說，好像一個圖騰柱，史提耳在阿伯斯的上面，阿伯斯在沃霍爾的上面，沃霍爾在高爾基的上面，最上面是艾菲爾鐵塔。

當今日紐約藝術和戰前的巴黎之關係值得討論的情形下，大都會展出不存在的紐約畫派，不是一種盲目的狂熱與學院的具信譽之建築，除了它或許是藝術界權力政治的一種現象。「紐約的繪畫與雕塑：一九四○～一九七○年」只是一系列歷史捏造的全覽性展覽之最近且最大

的樣例，在此藝術作品被用來呈現展覽策劃人事業的計謀，他組合它們或引起大眾心理上對它們的注意力。(大都會的展覽往往被媒體指爲「亨利的秀」。) 去參加討論有關包含或省略蓋哲勒的狂想，是掉入事先預設的陷阱，提供素材給「亨利的」公共關係——這是他做得很成功的領域。「亨利」是個娛樂圈的演講人，帶著吸引人的舉止，穿著讓人們想到過去中產階級的優雅裝扮。他不把自己當作「紐約畫派」的代表，反而是巴黎的繼承人，或是巴黎某個人的代表，我對這件事沒有異議。在展覽的文宣册子裏有蓋哲勒穿著襯衫的照片，好像他是個在拍攝現場的電影導演；他正在和他最喜歡的藝術家解釋他的裝置。誰在主其事，顯然可見。在過去幾年中，美國藝術已產生了新形態：搖擺的展覽策劃人 (the Swinging Curator)。我曾在有些章節裏談到美術館藝術史的壯觀展覽乃「創造性的」作爲——例如今日歐洲畫家、機器及三〇年代藝術展，由現代美術館、猶太美術館及惠特尼美術館推出。由於「亨利」及他的展覽，大都會一下跳到這些劇場型式的最前面。

　　每一個戲劇性藝術概觀展在它的類別裏都是最大的，大都會的「一九四〇～一九七〇年」展，包含四百多件繪畫、雕塑及素描，在一個展覽中橫跨了三十年，超越了所有這類型展覽。它被看作是「匯集美國當代藝術最宏偉的展覽」，有點誇張卻無疑地有事實來支持。當蓋哲勒繼續聲明他的計畫是，讓人們第一次有機會「去看……大量紐約藝術中重量級藝術家的繪畫及雕塑」，他說的都是廢話。許多重要的藝術家並沒有包括在他的展覽或畫册中，而被他選中的藝術家更具代表性的作品也沒包括在展覽裏，他所展出的作品常可在不同的展覽中看到，尤其是在五十七街附近的畫廊裏。在使他的展覽變得龐大上，蓋哲勒

以量取勝，却不得要領。事實上，常見的作品才符合蓋哲勒的要求：他認爲作品應「博得批評性注意力，或顯著地與現今藝術偏離」。博得批評性注意力的作品在紐約常看到，但沒看到的不見得是「偏離」的。大都會史無前例的在一次展覽中展示這麼多作品，但不論與四十二件凱利作品接觸的好處是什麼，都會因疲累的經驗而抵銷，尤其是看了代表蓋哲勒所謂「生氣蓬勃的傳統」之九幅帕洛克不太好的作品而失望的觀者更是如此。

「批評性注意力」及歷史的「偏離」是蓋哲勒堅持明星系統的特定語彙，他事實上是說：「我已查過美術館的畫册及藝術雜誌，從那些常被提到的藝術家裏挑出我最喜歡的來。」從雜誌上保證有才氣者中選出參展的藝術家，蓋哲勒隨心所欲地除去那些國際知名的戰前美國藝術家，由於他們已不再新奇，所以不常被雜誌提到。在美術館裏放長毛象是大家競相做的事，蓋哲勒的眼光和其他展覽策劃人沒什麼不同；他屬於「形式的」傳統，中心思想是「在畫布表面的問題」，就是這形式主義者解讀著美國藝術史是處理傳承自歐洲現代主義的畫面與深度問題，讓他把過去三十年美國繪畫及雕塑當作單一的「運動」。事實上，蓋哲勒的英雄典範爲誰是看得出的（魯賓博士在現代美術館的「美國新繪畫及雕塑」展走的是同一路線），很可能他選擇的種種不平均與他的粗心省略都是刻意而爲的；他的目的似乎在成就一件成功的醜聞，來凸顯他自我的大膽，以及避免被批評它爲大都會早期高參觀人數的「哈林在我心」展所打敗。如果這是蓋哲勒的目的，那他成功地達到了。他武斷的展現美國藝術，企圖給最沒能力的評論者攻擊蓋哲勒錯誤判斷最好的機會，蓋哲勒省略的名單在他自己的畫册上提到，知名者從巴基歐第（William Baziotes）到里弗斯及馬利索（Marisol）。經由

他的幫助，大都會展受到全球性的非難；我可以想見他們幸災樂禍的笑容。

只有大都會博物館的館長荷明，相信亨利的展覽有毋庸置疑的存在價值，因為他有「令人欽佩的視覺天分」。荷明把他的意見表明在大眾面前，聲明蓋哲勒的選擇是不可避免的。他說，「雖然可想像沒有兩個人會從紐約畫派一九四〇至一九七〇年中選出同樣的作品，那是不太可能發生的事。」事實上，**沒有任何人**，除了蓋哲勒自己能弄出這樣的一個展覽，我相信，他會是第一個如此說的人。就看荷明所說「沒有兩個人」的句子，很難讓人理解——可能有兩個人選出同樣的作品嗎？也許他的意思是在暗示「紐約畫派」已達到了絕對，所有人都會同意大都會博物館的展覽「已經捕捉住最令人興奮時刻的最高品質」。

歐洲前衛藝術在戰前已江郎才盡；在蓋哲勒「現代運動偉大的繼承者」裏，「紐約畫派」是必然的其中之一。未來主義、達達主義、超現實主義已誓言放棄過去藝術之延續，偏好對社會及現代世界之心理特色的抗議及「研究」。到了一九三〇年代，先進的藝術家們飛離中歐，試著形塑反對戰爭與法西斯的混合體。這歷史延續的宿命與不可改變的職責，就是大都會的重要導覽裏努力要隱瞞的，他們頌揚「紐約畫派」為「持續生氣勃勃」的傳統之後裔。

紐約藝術家繼承了巴黎的遺產，包括推翻、無限制的嘗試及模仿、吸收激進思想片段的傳統。基於被過去支持的棄絕與失落的意識，紐約畫家尋找到新的創作原則。抽象表現主義者這些戰時的天才，公共事業振興署（Works Porgress Administration; WPA）藝術方案的老兵，靠自己的能力去無所憑恃地往前——美學上與其他方面皆是如此。以

惠特曼的話說，他們要「創造一切」。從這先驅之處境，被世界災難所驅使，而出現了偉大的藝術家如高爾基、德庫寧、帕洛克、羅斯科、葛特列伯、大衛‧史密斯、史提耳、紐曼、霍夫曼、克萊因、賈斯登，以及許多其他的藝術家——困惑、不確定、努力尋找方向及他們自己的直覺的個體。沒有比蓋哲勒形容高爾基、帕洛克及史密斯為「巨人」更不恰當的描述，因為巨人不畫畫，他只會把大石頭推下山。

美國藝術家對藝術的願望是，紐約及歐洲現代主義之間的延續。一九四六到一九五二或一九五三年是美國藝術輝煌的時期，沒有其他時期能與之相提並論。在那段時間裏，藝術開始在美國蓬勃發展，經由藝術家神話的有力刺激——雖然是繼承自歐洲的神話，卻宣告著美國已從歐洲獨立，轉向取自非洲、前哥倫比亞美洲之象徵的藝術，到經由畫布上行動產生的自我發掘。紐約藝術與巴黎畫派的延續包括認知藝術家是當代創作之困的見證，以及歐洲再也沒有什麼可提供，剩下的只是混合的回憶。儘管蓋哲勒意圖證明美國繪畫及雕塑「自然地在藝術史中呼吸」，與過去隔離依然是美國創作無可逃避的情況，如同六〇年代學校教授之藝術中明顯可見，它建立在繪畫的傳統元素上，例如顏色或形狀，這類作品擠滿了大都會博物館的畫廊。

紐約藝術家被迫以簡化了的意識來源——哲學的、政治的、心理的——去面對在這世紀中藝術的困境。藝術存在的問題在這情況下繼續存在。不只是紐約缺乏智慧來取代巴黎的地位，而且「巴黎畫派」本身也幾乎是一個誤稱。現代藝術風格的決定不在地點而是在意識形態。例如，同時在巴黎左岸創作的一幅野獸派及一幅立體派繪畫仍有顯著的不同，而一個人的作品從一個觀念換到另一個觀念也會有類似的不同點——例如，里歐‧史坦因受畢卡索的影響沉迷於立體派。（請

參考第十五章〈併吞巴黎〉。）傑克梅第超現實主義的開放性結構，在風格上完全不同於他寫實主義的肖像與行走的人。在美國，最受矚目的四〇年代藝術現象是被「切成兩半」的藝術家——如羅斯科、賈斯登、高爾基，他們先花好幾年時間專注於一種風格，但經過危機後，轉變成一位具有新的創作手法的新藝術家。這種「轉變」仍存在著，雖然它幾乎完全被壓抑在美術館的展覽裏。在大都會博物館展覽的藝術家中，李奇登斯坦、諾蘭德、路易斯及歐利斯基（Jules Olitski）過去是抽象表現派，但除了歐利斯基十年前做的兩幅糟糕的行動繪畫，沒有任何跡象顯示出這些藝術家的美學傳記。這種藝術家經驗的潛隱，足以在將它作為以圖解說意念之技術中扭曲藝術畫面，這似乎在藝術史上是注定的。這種想法，當然，是藝評家與史學家的專長，以及他們在藝術界的基本情況；相反的，藝術家被迫浪費他們的精力在處理實質材料，而無法完全發揮其創作。這種障礙被觀念論抑制著，讓藝術家得以被放在和藝評家與史學家同樣的地位。蓋哲勒對「紐約畫派」的夢想來自於把所有藝術看作從一個單一理念所發展出來的；除了意識形態還有什麼能使他提升路易斯及賈德，而排除黑爾德（Al Held）、舒格曼（George Sugarman）及奈佛遜的？

「這是所有神話的命運，」尼采（Friedrich Nietzsche）寫道，「逐漸地爬進狹隘的所謂歷史真實中，並被後代當作有歷史根據的獨一無二的事實。」激發帕洛克、德庫寧及其他當代畫家的藝術家神話，正好經歷了尼采所描述的命運。蓋哲勒對從帕洛克至紐約畫派中更高境界的不中斷進展，現在則以諾蘭德、史帖拉、凱利及賈德為中心，這種荒謬的說明代表了一種體制化的歷史，把歐洲在藝術上的地位給予紐約，以及把棒球發明歸於蘇俄。如果，不管現代主義的意識形態，「巴黎畫

45 諾蘭德,《穿越中線》, 1968

46 路易斯, *Alpha-Delta*, 1961

派」是個不完全毫無意義的名詞，因為古代城市在創作上佈滿它那個紀元的氛圍，不在乎它們的知性與美學的分歧。在香水廣告中被貶低的巴黎氛圍，出現在馬蒂斯及布拉克（Georges Braque）的繪畫中，以及杜象移民美國時被裝在行李內的「巴黎空氣」的管子裏（幻想一下，有人把紐約的空氣帶去實驗室以外的地方）。但是在心靈敵對之外，把各種反應結合在一起的這種瞬間影響，在紐約是缺乏的。

美國藝術運動在教條基礎上互相挑戰，同時也挑戰死亡及缺乏感覺，這經常是很令人毛骨悚然的。在美國，感覺從不是繪畫的重點；即使最好的十九世紀美國風景畫及風俗畫都傾向拘謹，以及不被風格所影響、辛勤謹慎的真實藝術。紐曼在一九四〇年代預言般地陳述出這議題，如果美國繪畫要從巴黎畫派的誘惑性裏解脫的話，藝術必須剔除感覺，達至「真的抽象」。不論人們是否接受紐曼的說詞，事實上感覺在紐約是個個人問題，而不是地點的集體詩意。美國人意圖用處方（recipes）替代思想的改變以及普魯斯特（Marcel Proust）的「心的間歇性」。蓋哲勒的六〇年代之星──路易斯、凱利、諾蘭德、歐利斯基、史帖拉──都是處方畫家。處方由藝評提供或認證。對這些藝評而言，紐約承續巴黎奠立在所謂「現代主義議題」之持續，如藝評家佛瑞德說的，「認知支持圖畫的特性之需要。」在這裏，最低限藝術及色面藝術是以根本的元素解說現代文化之產物。

蓋哲勒好像隱約知道他的「紐約畫派」比較像人工製品及勢力的堆積，而不是藝術家之溝通，勢力包括普遍的官方意見。他談到「討論、理論及技術進展的溫度」使紐約成為今日的世界中心，但他結論「也許最重要的是美術館及畫廊繼續不斷的展覽。」顯然對他而言，重要的理念是屬於展覽策劃人及藝術經紀人的，他進一步認為巴黎畫派

的沒落是由於美術館沒有好的人才。「法國藝術在第二次世界大戰以後轉弱的一個理由是，這前半世紀重要的繪畫與雕塑在巴黎都看不見。」似乎歐洲的沒落可能是可以避免的，如果他們有足夠的藝廊。對美國前衛主義來說，現今被操之在藝術經理人及傳播者手中比較安全。一九六九年聖保羅雙年展美國的貢獻是，展出有關光線、吹氣式形態及機動藝術，由麻省理工學院一位教授組合起來的不具名藝術家們所創作；洛杉磯美術館展覽策劃人安排的藝術家與工業的大量合作；羅德島設計學校（Rhode Island School of Design）美術館展覽策劃人得到安迪・沃霍爾的幫忙，在地下室展出用舊鞋子混合著雕塑及繪畫的展覽；有人在《藝術論壇》裏討論到一位女藝評家策劃的一項展覽達到了一種「完全的風格」，由此引導出的結論是，藝評家「是利用其他藝術家做素材的藝術家，是美術館僱用藝評家來做一個展覽，然後藝評家要求藝術家為這個展覽做作品的可預見的延伸。」在電影或電視裏，把其他藝術家當素材的所謂藝評—藝術家（critic-artist）被稱為製作人。

在藝術家被展覽主持人（the showman）推到一邊，展覽主持人選擇配合他設計的繪畫及雕塑之神話中，紐約現代藝術穩定成長的唯一現象是它的危機。很明顯的理由，這些貪圖大眾注意力的展覽策劃人—製作人，偏好那些沒什麼脾氣個性的藝術家，以及個人風格減低到最小的作品。在大都會博物館，最重要的展示是所謂的物件製作者——「後繪畫性的」繪畫；換句話說，是表面光滑、冷靜、以及融入四周環境的作品。最大的作品是史帖拉的成形畫布，十呎乘四十二呎，其實就像一面牆一樣；人們可想像一棟建築物蓋在它四周。它的構圖是由組合的部分兩個角交會而成，每個部分的輪廓著重於平行線條，

47　史帖拉，*Sangre de Christo*，1967

可與有規律的圖案相比，如用磚頭裝飾的牆面。利用這種作品，蓋哲
勒創造出了一些極具裝飾性的房間。但是展覽本身却毫無聲音，在對
個人性的漠視中，從縮小了紐約及過去的巴黎之鴻溝的德庫寧到納金
恩（Reuben Nakian）及史坦伯格，「亨利的秀」使藝術在美國處於可
能比原來更不安定的位置。

第四部 拆／解藝術

Part Four / The De-definition of Art

Part Four

18 對抗

在一九六八年五月及六月間，文化及藝術似乎不再引起人們的興趣。不可避免的結果是，美術館館長關閉了他們的文化墓地。被這例子影響，私人藝廊也把門鎖上……五月革命期間，城市再一次成為遊戲中心，它重新發現了它的創造特質；且馬上產生了藝術的社會化——偉大的歐第翁劇院、美術學校的海報工作室、C.R.S.〔警察〕及學生的血腥芭蕾演出、公開示威及集會、來自歐洲第一及盧森堡電台的戲劇性報導，整個國家處於一種張力狀、密集的參與，如詩這個字所表達的極致。所有這些，都

表示文化與藝術的解散。

　　藝術的死亡已宣告了半個世紀，但法國藝評家米契・哈公（Michel Ragon）的這段陳述，預測了將取代它的是什麼。反藝術的哈公，把政治遊行當作創作的更優越型式；美學表達的模式成為公眾事件。不論這件事用什麼樣的道德標準來看，它的影響是不給反藝術的藝術家任何立足之地，而這些藝術家證明著藝術之死，並視自己為其繼承人。從蒙德里安到杜布菲，這是「最後的畫家」時代，他們的否定公式已答應抗拒更多的減化。繪畫用零來除，證明等於無限大：藝術可能已走到一個盡頭，但對反藝術來說，卻是永無止盡的。現在整個遊戲的問題不在作品上，而在行動的集合上，用哈公的話，簡單來說就是「解散」它。

　　哈公的話來自於卡索（Jean Cassou）所編的《藝術與對抗：在改變的日子裏的藝術》（*Art and Confrontation: The Arts in an Age of Change*, New York Graphic Society, 1970）一書收集的文章，內容由九位法國藝評家、展覽策劃人及一九六八年五月事件學生們推薦的教授所寫的，都在表明我們這時代藝術的墮落，以及可替代的例子。這些文章包含反對藝術市場、美術館、藝術家的事業主義、藝評的機會主義、收藏家—經紀人的投機、無目的的藝術教學等的抱怨，同時也反對藝術本身。「也許，」哈公寫道，「這是第一個及最重要的『藝術作品』，目的在對抗。」這抱怨和大部分在紐約聽到的不相上下，但法國作家有些是傾向馬克思主義，他們比美國人更大膽的表達，得到了更令人不可思議的結論。他們確信，現今的藝術病態不能一點一點地被治癒。前國立現代美術館（Musée National d'Art Moderne）的展覽組組長卡

索，在《藝術與對抗》的導論中說到，評論應該是全面性的；它應把自己用在整個文化上，而不拘限於「輪子在極權主義機器裏如何運轉」。對這些作家來說，我們「消費者社會」對創作是抱著敵意的；它的商品文化把藝術創作當作物品，把它們從誕生的主觀經驗中隔離出來，且包裝成「文化產品」。利用提升幾條聖牛的地位，市場體系孤立藝術家使之成為表演藝術中汲汲於名利的專家；在最後的分析指出，成功的藝術家「只為百萬富翁及美術館工作」。這個情形並未因藝術之「民主化」而改善──例如，經由參觀美術館人數的增加，然而人數的增加是由於私人收藏小東西的數目增加，且「吸引人們到美術館是無意義的，如果他們來的目的並非為達到真正了解藝術作品的個人經驗。」

在對抗社會以外，也有對抗藝術本身的情形──在屬於團隊工作的年代裏，把手工藝者個人的活動置於以先進的機械工作的技術人員間。換句話說，藝術家是不合時宜的；他的方法是工業化之前的，而且他的工具也是過時的。他還活在嫦娥奔月的時代。如果他企圖與現實結合，他只有利用技術及文化教育來整合他的作品，現在看來，是非人性的及壓抑的。根據巴黎現代美術館展覽策劃人高第勃（Pierre Gaudibert）所說，藝術家嘗試「把自己看作『創造者』，把無限的力量毫無限制地傾注在行動裏」，但是要保留此幻象，他必須閉上眼睛，無視於他工作的生產及流通之實際狀況。有些為《藝術與對抗》撰文者，質疑著當代藝術家是否可能面對這議題，如貼在巴黎藝術學院的牆上的大字報寫著，「保持在現實街道、城市及所有環境的外圍，創作著從不整合的圖像，因為它們是為美術館及有錢人的公寓而作，因為它們是具有商品價值或屬於檔案紀錄及文化證件之項目，因為它們的權威可能受個人崇拜及簽名的信念所左右，被信心十足的騙子設下陷阱。」

其他撰文者則相信，先進的二十世紀畫家已發現傳達否定的現代文化情況之方法。在哈公的意見裏，雖然杜布菲及弗特里埃(Jean Fautrier)繼續在美術課本裏所謂「藝術家由經紀人、學校與體制傳承下來的老定義」中創作，他們已在巴黎產生了一種對抗的藝術，如在英國的培根及在美國的德庫寧。

勞斯克（Gilbert Lascault），這位在南特爾（Nanterre）敎古代語言的老師，列了一長串現代畫家的名字，從克里斯多到金霍茲，都是反抗者，他們成功地暗中破壞中產階級文化，不論它的防禦策略如何，例如擁抱敵對的藝術來表現自己的自由主義。與大多數《藝術與反抗》

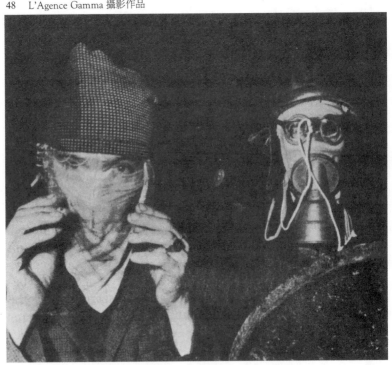

的撰文者比較，勞斯克對藝術能做什麼抱持著非常樂觀的態度。雖然他了解「新奇的藝術只震撼我們的感官但不是全世界」，他認為其他人所謂的官方的前衛繪畫及雕塑，是一種革命性攻擊。封塔那在一張割破的畫布學習到使用穿孔來裝飾的方式；恩格（Pieter Engels）所作的在斷裂撐架上的一張起皺的畫布；歐利斯基畫的大幅單色系畫，「一件平凡、但不平衡的畫面」——這些對勞斯克而言，是現代社會及形而上真實的寫照，同時也是對那真實的象徵性攻擊。類似的，是美國普普藝術畫家的「冷」藝術——沃霍爾、李奇登斯坦、衛塞爾曼、羅森奎斯特（James Rosenquist）——對他像是對社會價值的虛無挑戰，也是對藝術「主張自己［藝術］比革命的可能性低劣」的一種批判。

　　勞斯克對作品的解讀常常是牽強的——例如，他說沃霍爾的康寶湯罐可以「顯現樂園內的惡夢及地獄裏的快樂時光」。他看不見在戰後的繪畫與雕塑裏形式主義及諷刺的刺激，勞斯克傾向接受任何新奇的視覺效果為叛亂及文化顛覆之事件——正是前衛主義的文宣設計所要尋求的反應。在視羅遜柏格、強斯、印地安那、席格爾等人如同迫使社會去面對性、毀壞、愛、死亡等之存在中，勞斯克是對激進前衛之懷舊的受害者。相反的，對哈公而言，前衛藝術「已被伸展到股票交易的叫價，被美術館、希臘船主、尼爾遜・洛克菲勒（Nelson Rockefeller）、喬治・龐畢度（Georges Pompidou）等收藏。」勞斯克的真正英雄是杜布菲，他在《藝術與對抗》書中被廣泛地談論著。如果有任何藝術家是專業的對抗者及反文化者，那就是杜布菲。一九五一年，他在芝加哥藝術俱樂部發表名為「反文化位置」（Anticultural Positions）的演說，他選擇叢林來對抗希臘、美、理性、文字及個人主體性——討伐所有傳統的前衛人士。（請參看第七章〈原始派風格／杜布菲〉。）從

一九六八年的五月事件開始，他成爲《窒息的文化》（L'Asphyxiante Culture, Paris: Pauvert, 1968）宣言的作者，它提出「反文化薰陶體制，虛無主義的高級中學，在那裏，頭腦清醒的教師延續幾年教反條件及反神祕的課程，用這樣的方法來幫助國家徹底地訓練反對團體，在一般順從的文化堡壘中使反抗保持活躍，至少在小而孤立的圈子裏。」這文化順從的堡壘，是杜布菲所依賴用在震撼人的策略上。在《藝術與對抗》裏，引述了他的行動主義（「沒有旁觀者，只有行動者」），他的情慾，他對泥土、污物、駱駝糞便的喜愛，他輕視公寓牆上掛的圖畫，並且以馬克思及佛洛伊德來解釋他喜好被壓抑的文明所禁止的臭味之解放意義。

然而杜布菲在原始主義的強硬態度，不屬於荒野而是屬於國際性的前衛主義，現在變成正式的文化，哈公發現自己有義務指出，這位藝術家的對抗沒有阻止他接受巴黎裝飾藝術美術館爲他舉辦的回顧展，且受到文化事務部長及藝術與文學總長的贊助。經過這些恩賜，杜布菲仍可寫出「文化部只有一面——警察的一面」，以及「我不能想像文化部與文化警察有什麼差別。」它所引起的懷疑使哈公想知道，反抗藝術家所扮演的角色跟順從者有沒有不同。即使杜象，身爲反藝術的元帥，也不能免於被批評爲與美術館—經紀人—收藏者合作的藝術家；在《藝術與對抗》裏引述，他被一位年輕藝術家指控將想像力囚禁在美學的幻象裏，因爲他把瓶子架、尿壺及鋤頭當作藝術。真正的反抗應是讓藝術家帶著他的藝術品消失，好讓——如學校行政人員、藝評家及作家的弗明革（André Fermigier）所言——「每個人重整自己與世界的責任關係」。在索本大學（Sorbonne）一面牆上的文字寫出了它的結論：「藝術已死；讓我們把日常生活釋放開來。詩就在大街上。」

（請參看第四章〈街頭的超現實主義〉。）根據一般對反抗的看法，藝術之死釋放出個人的創作力給所有人。

　　認為藝術是擴展人類創作力的障礙物是藝術界的看法；一個站在街上的人絕不會覺得藝術妨礙了他。藝術之死，是為了解放人類，在這新媒體已決定大部分藝術之功能的時代裏，藝術面對的不是社會而是它存在的困境。在美國第一個對藝術挑戰的美學先鋒出現於《照相機作品》（Camera Work），此雜誌是前衛攝影家及畫廊經營者史提格利茲（Alfred Stieglitz）所辦的。在一九一二年，凱塞赫（Benjamin De Cassères）在《照相機作品》裏預示反文化及心理的叛亂：「我發現我最大的樂趣在我的疏離……我期望對自我生疏……我不依戀任何東西，或停留在任何事物上，不對任何事情養成慣性，對任何事不抱期望。我是個永續不斷的瞬間。」在確認自我疏離及佚名乃承繼文化的激進方式中，凱塞赫引用著街上人羣的「詩」，而他用「永續不斷的瞬間」來辨識自我，是把拍照置於油畫之上。藝術的「民主化」在美術館參觀人數之增加上局部地達成，却在普遍的拍照動作中完全達成，它提供每個人自己持續的瞬間，而且似乎貶低藝術到只供少數上層社會打發時間的工具。

　　攝影經由與社會真實的對抗，而在否定藝術中佔有重要的地位。照相機雖然仍是個人器材，但比繪畫容易進入。攝影師企圖把自己當作藝術家，以便進入美術館、畫廊及收藏者的領域。去超越僅在從事藝術者之人數的多寡，民主的創作應從減少自我主義的藝術開始，根據對抗的理論，這點是從大眾事件中達成，以掃除個人性進入分享的狂喜之半神聖狀態。這無私的「喜樂」（joy）在《藝術與對抗》裏頌揚

著，好似超越藝術，進入到藝術創作將被化解之境。在巴黎的新興者中，藝術被溶入（再一次引用杜布菲的話）「一種繼續不斷具有生命品味的宇宙之湯」裏而得到超越。對抗社會成為個人對抗他的潛意識及自我追尋的形跡。價值從敵人鏡子的反映中反轉著：「警察與藝術」，重印在《藝術與對抗》書套上的海報如此說著。在美國搖滾樂節慶裏，類似的神妙轉變免除了藝術與自我價值。「一個山崩被形成，」芝加哥大學報紙刊載著靠近威斯康辛州麥迪生市（Madison）的節慶，這讓杜布菲很高興，「而一個泥巴國王戴著泥巴做的皇冠。它看起來是乾淨的泥巴。」

這節慶不論是行動、惡作劇或野餐，興起類似創作的感受，同時也看似藝術的一種替代品。與藝術創作做比較，不論多熱烈，像吸毒及做夢般的狂喜是一種「人造的樂園」，因為它的美學效果是由事件本身的賦與，不需觀眾／參與者的發明。美學上，五月革命是「發現」的偶發，伍斯托克（Woodstock）是一種原始暴動。它們都是年輕一代文化與體制文化之戰爭的插曲，開始於十九世紀及半世紀前俗稱「大學生」的未來主義與達達，衝突常來自街頭的人。在自我防衛中，官方文化學習去擁抱年輕前衛者，如同畫廊及美術館積極地支持學生反抗柬埔寨內戰及校園內的謀殺。但經由被帶入美術館，前衛本身已不再是一種對抗的力量，也不再代表未受影響的年輕人。那些誓言輕視藝術、擾亂已被接受的價值、改變生命者，現在已經由排除藝術之事件來呈現他們自己。今日的社會對抗宣稱「藝術已死」的口號已成為騙局，除非藝術完全放棄它所有型式，如哈公所說，「與社會決裂已完成。」再沒有反藝術的藝術家麻煩他們的經紀人有關買賣及回顧展之事。但由於藝術生命已正式成為前衛派的生命，前衛的結束也意味著

那些自我審查及公然地否認它的自我存在的計謀結束——用這些計謀，藝術賴以生存。

　　政治對抗強迫藝術嚴謹地去檢視它的革命性主張。也許藝術對年輕人起而對抗壓迫的體制，只有次要關係。總括一句，在我們的時代，藝術是個人從羣眾的文化裏自我釋放的主要方式，不論羣眾的文化代表的是美術館／畫廊教育或大眾事件。對哈公來說，「美學元素把生活帶到街上」是種宣傳海報——一種充分的理由，保留了畫室的自主權。爲《藝術與對抗》的撰文者所喜愛的巴黎牆上的句子，乃詩人、畫家、哲學家之遺產，他們的思想是從文學發展出來的，而不是經由「密集的參與」。在巴黎牆上寫著，「在石頭下的海灘」是種行動，相當不同於對警察投擲一個鋪路的石子。藝術不能對抗社會，除非在原創的行動上，在此官方文化成功地把它吸收，但是在不可知的方式下人們也多多少少改變了。

19

「非軍事區」前衛派

今日藝術的價值，先入為主地認為是原創性及知性的進展之一般價值；換句話說，他們假設有前衛的存在。這原則在幾十年前由艾略特所建立：「詩人重複已做的事，如同生物學家重新發現孟德爾（Mendel）的發現，都是白費力氣。」不論人們對艾略特在新奇上的觀點看法如何，不可否認的，它主導了現今對繪畫及雕塑的看法。有一本書講述有關最近的雕塑，是庫德曼（Udo Kultermann）寫的《新雕塑：環境與集合》（*The New Sculpture: Environments and Assemblages*, Praeger, 1968），為了區別一九六〇年代前雕塑的表現結構與最近的雕塑之不同，作者企圖解釋這十年間的創作構成一種「藝術系統的擴展」——這完全是從艾略特的看法得出的。新雕塑的作品有羅勃·葛拉漢（Robert Graham）的逼真的裸女放置於壓克

力玻璃做的圓頂下，除了性感外，它們很像量產的維多利亞式壁爐裝飾；與席格爾、蓋洛（Frank Gallo）的雕塑及克萊因的藍色裸女版畫，一同被庫德曼詮釋成「人體的物性」，它們和大眾傳播以及「海德格（Martin Heidegger）、沙特（Jean-Paul Sartre）和梅洛—龐蒂（Maurice Merleau-Ponty）的哲學思想有關」。（根據目前美國藝術史之陳腔濫調，與存在主義之關連會將這些雕塑推回到四〇或五〇年代。）另外一本書是由傑克•本漢（Jack Burnham）寫的《現代雕塑之外》（*Beyond Modern Sculpture*, Braziller, 1968），作者提到對體系及人類的「事物本身」的關注，但他更深入地涉入艾略特的理念，因爲他視當代藝術如同「科學的造物者的心理表白，它向著單一不可改變的方向前進。」當本漢在《新雕塑》裏提到他書中的幾位藝術家時，他忽略新自然主義及幾個其他不同的類別，以專注於抽象構成、機動藝術、輸入程式的及光藝術——總括來說，是與新技術有關的作品。「純能量及資訊似乎愈來愈成爲藝術的本質」，本漢文章的結論是「以光作爲雕塑材料」，「所有其他的都被有系統地丟在一邊。」

艾略特不會同意本漢有關藝術的「本質」說法，但他介於詩與科學之間的類比，暗示在藝術裏如在物理學及生物學裏，客觀結論的獲得應該不是重複，而是從那裏進一步地尋求更精深的問題，以及找出解決之道。如果是這樣，那麼在藝術裏的進展乃基於它自己過去的成果而得。要具現這個進展，前衛的後繼必須出現，每一個都能取代早先問題的解決者。在二十世紀初的幾年，這種活力普遍存在於所有的藝術裏；而前衛的存在可能仍被那些把藝術與先進技術或風格的發展相連結的人視爲理所當然。然而有段時間，藝術裏繼續前進的運動及前衛的形成，已成爲令人爭議的話題。二十五年前，詩人藍道•傑瑞

49 葛拉漢，《無題》，1969

50 韓森，《摩托車遭難者》，1969

爾（Randall Jarrell）在〈線的末端〉（The End of the Line）一文裏，坦率地結論「現代主義如我們所知⋯⋯已死」，而在二十五年前，瓦勒利的哈姆雷特在〈心靈的危機〉（The Crisis of Mind）中問自己，「我是否已被偏激的試驗搞得精疲力竭，沉浸在狡滑的景況中太久?」對藝術的進展及不斷湧現的前衛之相對的疑問，已自第一次世界大戰後的每個十年裏一再地出現，經常是由前衛藝術者自己提出的。預估今日繪畫及雕塑之任何情況，將仰賴每個人對此問題的看法。相信藝術繼續進步到新位置的看法，已被置於展覽策劃人、經紀人、收藏家、藝評家及藝術家的一般看法後面，他們擁抱最新的形式，且系統化地「丟棄其他所有的東西在路邊」。如果線的末端真的被碰到，每個前衛者只代表，套用傑瑞爾的話，「回到過去而重新來一次」的另外一種方式。

　　這似乎是今日大多數藝術產生的特性，利希特在他原出版於一九六五年的《達達，藝術及反藝術》（Dada, Art, and Anti-Art, Abrams, 1970）中表達這樣的觀點；如同對庫德曼博士的回答（以及現代美術館舉辦的「真實的藝術」展），他指出「我們的時間（以及我們自己?）已發展出對物質存在的慾望，即使是廁所馬桶座都是神聖的，」他又說，「我們不只要在畫中看到它，還要實際地擁有它」。但是，利希特引述了獨特的物體作品，如達達在四十年前就認同的杜象的腳踏車輪，然而重複著將日常用品轉移到美術館裏，「那不是反叛，相反地：是一種符合大眾口味的修正，刻意回到花園裏的小矮人。」簡單地說，創造，以先進的手法被接受可能只是時尚性——代用的前衛作品恢復了早期運動的口號及手段，但並不能進入新的觀念。這種裝飾產生的效果，不是驚人的發明而是戀舊的——和羅勃・葛拉漢的效果一模一樣，如同我前面提過的。

有關前衛主義或現代主義的現象分析，已進行了許多年，但是在雕塑或繪畫上，卻很少有類似的研究。至今對美學前衛之一般歷史的、社會的、心理的與哲學的層面，作最詳盡的理論探討的是波奇歐里（Renato Poggioli）的《前衛藝術的理論》（*The Theory of the Avant -Garde*, Harvard University Press, 1968）。將前衛做一番清點或畫一個綜合圖之衝動，本身可證明前衛派之紀錄已完成是令人質疑的。

有些藝術家及藝評認為，前衛派已消失或即將消失，波奇歐里教授依據歷史的基礎，否定此論調。他的論點是，前衛運動之根本在疏離；所有前衛派的貢獻——它的行動主義、敵對主義、虛無主義、未來主義、反傳統主義、含糊、打破偶像、理智、抽象、不普遍——從現代社會裏藝術家的疏離中流出。波奇歐里引申了馬拉梅（Stéphane Mallarmé）有關藝術家的疏離，「這社會無法使他活下去」，而波特萊爾的見解是「文學家是世界的敵人」。波奇歐里認為前衛的分離與敵意是前衛的本質，並保證它為「少數文化」（minority culture）的倖存者。要消除前衛就須消除疏離，而為了消除疏離，「在我們的政治與社會系統上就需要一種激烈的蛻變。」只要自由民主的資本主義仍舊保持完整，文明將繼續以「兩種平行文化間的衝突」呈現。在美國，主要文化對抗著前衛所敵對的，是大眾傳播文化裏的「冒牌文化」（pseudo culture），它破壞了定質的價值觀並壓抑藝術家，強迫他們為市場需要製作產物或如寄生蟲般存在。前衛是造成社會與藝術家之間敵對的基本原因，而前衛只有在我們的文明變成極權主義的形式，禁止所有知性的少數，只讓大眾傳播運作時才會消失。

波奇歐里在《前衛藝術的理論》裏對前衛之展望的分析觀點，對我來說，所依據的是過時的情況。他認為在中產階級社會裏藝術家的

位置，存在於文化的歐洲傳統之展望中，並引用奧德嘉·加塞特（José Ortega y Gasset）、湯瑪斯·曼、馬侯（André Malraux）及盧卡奇（Georg Lukács）來支持他的看法。然而今天的藝術，特別在美國，已不再是對藝術家疏離的論證，以及對有敵意之大眾傳播的反動之回應。前衛的意念包含「敵對的文化」或「否定的文化」，不可否認的適用於軍械庫展（1913）及抽象表現主義前期（1952-1953）；它反映了一種情形，即藝術家用來「賣給」（selling out）好萊塢或麥迪遜大道的論述。在四〇年代及五〇年代早期，藝術家如高爾基、帕洛克、羅斯科、紐曼、葛特列伯及德庫寧仍繼續著文化距離的傳統。然而自普普藝術發生以來，沒有影響力的美國藝術運動公開地或心照不宣地反對「主流文化」。相反的，普普藝術、歐普藝術、色面繪畫、最低限藝術、機動藝術及偶發藝術的主要意念，在驅除曾折磨過早期前衛的否定的衝動。今天，藝術家的疏離及公眾對藝術的敵對看法已成功地清除。六〇年代藝術是屬於「環境」，並渴求以合作方式來延伸它的個別特性，無論在曬黑的裸體形像上、街角的紀念碑、或聲光的混合產物。這種對美學可能性無敵意的經營，是新的雕塑之「物性」的社會意義及它的技術定位。執拗地尋求自由已被感性的認可所取代，其擴展隱含在雷射光束上。

接受波奇歐里對於前衛疏離且有敵意的定義，我們可能會結論以為，不論我們是否進入極權主義階段，前衛已不存在。如同我曾指出的，人們可能會懷疑，這樣的結論太簡單了。雖然形成前衛之社會及心理學上的否定已不再存在，前衛主義發揮了比以前更大的力量在創作及傳播藝術上。它規範藝術家之贊助及由美術館、藝廊、國際性的展覽、藝評和收藏家所構成的藝術型式；它刺激年輕藝術家對新材料

及極端手段的狂熱尋求；它決定了作品在大眾媒體所受的注意。與社會和解的前衛，享受到擴大的權力聲望，而漸漸遠離了大眾；換句話說，它是一種反叛的神話。這種反抗的氣氛有助於榮耀參與的先知們，例如麥克魯漢（Marshall McLuhan）及卡布羅（Allan Kaprow），他們的計畫包括帶領迷途者回到人羣中。

總括來說，當今日藝術不再是前衛，也不再被大眾文化系統所吸收，如同波奇歐里教授的分析所命定的。現今的藝術界更接近非軍事區(demilitarized zone, 簡稱 D.M.Z.)，一邊是前衛的鬼魂，另一邊是改變中的大眾文化。這個緩衝地帶，對前衛的強硬態度及實利主義的偏見免疫了，但也包含一種前衛大眾，掩蓋了藝術家的疏離，同時也把大眾文化擴展至形式更弔詭的市場裏——安迪・沃霍爾就是其中一個例子。對 D.M.Z.的美學來說，所有藝術都是前衛，而所有前衛主義，理念、態度及一世紀來的實驗與反叛的品味，都已融入一個單一的傳統。在過去一百年來所有先進藝術的形式，在現今已成爲現代主義，它是被大眾品味接受的一個正常表達形式——大都會博物館的「一九四〇～一九七〇年」展是標準普普思想之產物。如同所有傳統，這種混合的現代主義刺激自動的反應，如同前衛觀眾對過去與現在前衛運動產品之批發式接受，不論其間的差距——如收藏家對杜象及烏依亞爾（Edouard Vuillard）有同樣的興趣。

從印象主義到光展覽的實驗性運動所累積的創新，足以產生明顯無止境的視覺興奮，許多也進入了娛樂圈區之層次。（年輕一輩的藝術家與觀眾無法享受到參與康尼島璐那公園〔Luna Park〕與越野障礙賽之奇觀，因爲他們天眞地相信機動藝術玩具與機器操控的偶發具有原創性。）如同紐約的天際線，雕塑及繪畫在今日形成一種令人印象深刻

的集體圖像，由彼此無差別的自由企業所構成。然而仔細看，作品傾向用原來的形式類別，貼上如新達達、新構成主義、新新印象主義的標籤，或以技術來區別——硬邊、飽和的色彩、集合、電子、機械。這一串形式認定之趨勢，競相被看作最新的。在雕塑上，特別是工業上生產出更多的新材料及方法，使數不盡的組合成為可能，在此，類別的原創性却是不可避免的。

D.M.Z. 前衛主義有它自己的一套藝術史理論：早期前衛的憤怒基本上是多餘的，其論點在於，因為「藝術」而使前衛的產物得以留下。（另一個更有力的說詞是，因為前衛，藝術才得以倖存。）非軍事區的藝評詮釋野獸派、未來派、達達派等的疏離、焦慮、憤怒的視覺表達，成為走向形式精煉的新高峰成功邁進的事件，多半源於現今有關藝術書寫中迷幻般的修辭所致。（請參考第十一章〈年輕的大師，新藝評家〉。）

D.M.Z. 也有它自己的美學，包括歷史進展觀念上的關鍵元素「愉快」或「品質」。我應該選擇麥奎根（John McCracken）的色彩木板，作為 D.M.Z. 的原創性象徵，兩年前它們幾乎都靠在所有先進藝術展的牆上。（據未經證實的傳言說，麥奎根曾應邀到德國的文件展裝置他的木板作品，主辦單位並替他付全額費用。）其中一件作品是在現代美術館「真實的藝術」中展出，那個板子名為《沒理由不》（*There's No Reason Not To*）。這個創作的社會接受度被它的名稱強調著，最尖銳地表達出解除武裝已取代了波奇歐里所形容的前線。

今日的繪畫是一種專業，它的一個層面是偽裝可以推翻繪畫。一旦前衛的神話消失，藝術是一種自我犧牲的偽裝就必須放棄。（請參考第十八章〈對抗〉。）自此，一大堆美術館藝術的作品，經由比波奇歐

51　麥奎根，《無題》，1970

里所預計的更迂迴的路徑，可能已與娛樂媒體及商業工藝結合。這個發展可能留給新的好戰的藝術前衛空間——或至少有助於人與人之間更自由的溝通。

20 迎頭趕上

今日的藝術家被提供著風格的種類，且被歡迎做個別選擇。然而，他了解最新的風格書籍已是過時的產品。所有藝術行為都開啓了另一扇門，但却通向一面空白的牆。對藝術家來說，一旦有人做了一個動作，就沒有理由去重複它。結果是，每種發明都堵塞了前進的道路。因此，取消或沉浸在傳統藝術的形式裏，新的理念到達使自己無效的境界。所有先進的風格都同時在反映現今之眞實這一點上被肯定，而在認爲它屬於過去的這點上被質疑。綜覽當今美國繪畫之展覽，如惠特尼年展，是藝術家運用上一年被接受的視覺語言，發揮在今年的作品中之紀錄。觀賞者可發現，結果是令人沮喪的：選出來的作品不可避免地傾向熟悉的趨勢——雖然展覽的目錄慣例的充滿希望，大膽地宣稱：展覽的作品呈現出「產生最具

創意的新方向」。興奮！最近幾年美國藝術的主導精神已成爲頭腦淸醒的適應。一位寫有關一九七〇年展的藝評家抗議說，他「驚愕於展出作品的智慧與傑出」——類似波特萊爾觀察一百年前的沙龍，「每張畫都一張比一張好，眞令人可嘆！」

好的或傑出的繪畫可以是驚愕及可嘆的，是現今藝術還未被指出的問題。六〇年代是個風格形成的年代，然並未創作出特別的作品。它沒有顯示出新的激進理念或大眾接受的圖像。它執著於一種否定的觀念，即以抹除自我的藝術家作品，消滅上一個世紀的「表現主義」。一種被大部分畫商所接受的原則是「沒有繪畫性」的畫面，蔑視藝術家的手跡。大致上來說，就是這個十年的藝術作品缺乏波特萊爾所說的天眞，也就是以個性而非規則創作。這十年都是在做藝術材料、過去的風格及藝術觀念的實驗——對它本身來說，不能說不重要。但依據一種觀念或對新材料的運用而作的藝術，只是設計——六〇年代充滿著的是新設計。

觀看傳統反抗的行爲，我曾提過的藝評家不得不作此結論，「前衛的角色已成爲過去十年的災禍之一」。利用早期前衛的標準來衡量——例如，超現實主義取得新心理狀態的觀念、未來主義者發現二十世紀的新物理及社會的律動——他的判斷毫無疑問是正確的。自己有的風格構想出不同的設計——不論是爲了滿足世界博覽會或布料工業，或說明空間理論，或從現代藝術史推論出的色彩理論——都不是前衛行動。

然而，人們應考慮一個前衛的概念本身可能已不再是前衛，因此去期待現今繪畫及雕塑相等或超越立體派、未來主義、或構成主義的創新，可能除了少數個人之外，都是一種錯誤。那些得意地對六〇年

代新奇事物——從普普到成形畫布——鼓掌的人，如同視它們爲最近一系列革命性的「進展」，當面對這些形式太快速並且過度生產的作品時，却讓他們對這十年的成就感到悲觀。繪畫的「危機」再一次成爲藝術刊物普遍的主題。遺憾的不在六〇年代應結束在這個當兒，而是藝術危機的持續不斷，它也是我們這世紀創作的基本情況，却長久以來被否認著。

　　可喜的或可悲的是，昨日的前衛藝術變成今天的新設計。以下的詩句應能幫助記憶此原則：

　　　　藝術運動在消退，
　　　　製造出新設計。

雖然繪畫及雕刻在六〇年代可能缺乏前衛的活力，它們被強有力的渴望推動著，爲了趕上現今的眞實，如同主要在技術及傳播媒體上顯示出的。在六〇年代似乎互不相干的藝術形式，具象的與抽象的，都指向人們的日常生活之一部分的現象，藉著廣告與娛樂藝術、電子、動態電器裝置、設備與零件供應站、新聞攝影、繪畫及雕塑仿製品批發等方式存在。普普及歐普藝術、機動構成、光藝術、組件及機器雕塑、絹印攝影及印刷物集合、彩色區域繪畫、電腦造型人物、抽象及剪影，混合素材景觀配合工業環境之視覺及身體效用。爲了尋求技術更新，繪畫及雕望放開傳統材料——木頭、石頭、油彩、金屬——偏好新素材及工業廢料：這十年開展出廢物集合與浮雕，延伸到鋁、其他塑膠、電纜、電線，至有意識地排拒新的與舊的藝術材料，而偏好泥土、石塊、動物等有關材料，以及「反形式」運動的原始素材。

　　惠特尼的藝評所反對的「全然的聰明及專業」，正是促使六〇年代

藝術經由毫無限制的風格變化與材料組合來擴展設計之特質。現今藝廊及雜誌上看到的視覺上優秀的東西，實在令人震撼。用同樣的視覺能力來衡量這十年的代表人物——諾蘭德、史帖拉、凱利、沃霍爾——一定毫無異議，除了一些自負的評語外。基本上，六〇年代傳承了包浩斯在威瑪（Weimar）時代（1919-1925）的作品，當學院派把藝術原則與產品設計的目的混合時；具象徵性的是在六〇年代末溫格勒（Hans M. Wingler）所著的偉大包浩斯歷史，由麻省理工學院出版，而洛杉磯郡立美術館爲在日本大阪博覽會的美國館籌辦的展覽，題名爲「藝術與科技」（Art and Technology）。在一九二三年，「藝術與科技——一個新的統合」是包浩斯的創辦人葛羅匹烏斯的主題：「如果具創造天分的人有個工廠的所有機器讓他運用，」葛羅匹烏斯寫給洛杉磯藝術家工業合作社的一封信，「他將可創作出新的形式，與手工藝品截然不同。」

技術至上的定位已受到一些藝術家及藝評家的懷疑，對包浩斯來說亦同。問題在於，工業設計的遠景被這世紀的特色推向藝術至什麼樣的程度。「完全確信，」一位包浩斯的繪畫教師費寧格(Lyonel Feininger)說，「我排斥『藝術與科技——一個新的統合』之口號；對藝術的這種曲解，也是我們這個時代的一種病徵。」另一位包浩斯派教師木赫（Georg Muche）更進一步說：在他的觀點裏「現代藝術——特別是繪畫——與二十世紀的技術發展緊密接觸，必然不可避免地且令人驚訝地走向互相排斥的情況。」木赫繼續說，好像描述著六〇年代對藝術的主觀個人主義之攻擊，在對技術熱中下，「藝術家……否定了他自己的存在。正方形變成繪畫多餘的——將死去的——畫面之終極元素。」在提到「對現代設計的熱愛」是「不同凡響地不能爲藝術所接受」以後，

木赫結論說「藝術與科技不相干；它來自於自我眞實的烏托邦。」不論怎麼反對，葛羅匹烏斯把藝術與技術相連之理念瀰漫在包浩斯，可能因爲如費寧格曾提到，那個時代偏愛它。木赫提出的敵對意念，最後以減低藝術的角色來解決。「獨立的創作，」溫格勒在木赫的陳述中觀察到，「從未再度獲得在包浩斯第一年時曾有的重要性；藝術愈來愈被貶黜到包浩斯作品外圍。」

　　包浩斯的優點在於它知性的直率及它願意做公正的結論，與當代美國藝術界在排斥精緻藝術的創作時，又僞裝害羞來爲之辯護相反。包浩斯的理念建立在它了解個別藝術家的理念及其形而上的創作理念被丟棄時，藝術需在社會功用上找到它存在的意義。不願教育「小拉斐爾」，葛羅匹烏斯陳述包浩斯的目的在於「在手工藝、工業及建築領域裏，訓練有藝術才華的人成爲有創造力的設計師……包浩斯要發展現代住家，從最簡單的家庭用品到完成的住家。」最終目標是將藝術創作統合在以建築作爲「總體藝術作品」之中。莫荷依—那吉（Laszlo Moholy-Nagy）用他的油畫來做實用物品的習作，以「儘管形式不同」，它們意圖達到「同樣清晰的視覺設計原則之爭論」來否定現代藝術運動之意義。「所有『主義』的共同元素，從自然主義到構成主義……是持續的、無意識的掙扎，爲了打敗表達及設計之單純、原始、自主的方法。」這個看法，包含個別藝術家的感性及戲劇性，還包含了現代學校單一正式目的的哲學，與六〇年代形式主義的藝評有不可思議的類似，它分析各種形式的作品，從未來主義及達達到抽象表現主義，如同立體派對空間觀念的運用。但莫荷依的陳述，在理論上更完全地認爲，前衛派已達到提升大量製造之產品的美學品質。

　　藝術與科技的結合，我認爲是六〇年代的一種象徵，前衛作爲時

代的單一視野或訊息的背負者之意念，已被不同的藝術形式之熱切擴張所取代，只爲了符合大眾品味的要求。葛羅匹烏斯否認包浩斯尋求「散播任何風格、系統或教條」；藝術家如同設計師，跨越了所有創作精英之風格，使現代主義經由大眾所用的物品及他們所熟悉的畫面，直接接觸美學的沉默多數。李奇登斯坦重新設計漫畫方塊及流行的藝術複製品，可利沙（Chryssa）的電子看板，斯尼爾遜（Kenneth Snelson）的發電廠電纜，賈德的工廠儲物箱。前衛藝術需要被了解，甚至改變觀者；重點就在改變及了解。把藝術當作設計，提供新的獻禮給大眾，不要求大眾的任何理解。它帶給未受美學藝術教育的人最入時的品味，而不觸動他們的信仰、態度及偏見。如應用科學，它提供自動除霜電冰箱及電牙刷的好處，消費者不需對電器有所了解，應用設計促使個人漸進地參與，如同天氣的改變一樣自然。艾格紐（Spiro Agnew）無疑是名現代主義者，可由他的陶器與運動T恤看出來。沉默大眾及他們的領導者接受科學、技術及設計的洗禮，如同證明好的美國公民乃神祇之所愛。他們毫無問題地參與新技術、新事物、新形式——如果問題一旦發生，他們的反應是煩躁的。

「大眾」有它自己的藝術型式：感性的景色、睜大眼的流浪兒、祖先及偉人的肖像、高級旅館「抽象」的魚船、機場手工藝品等。現代藝術，如我二十年前提出的，仍會被看作屬於古怪物品的時代。然而「大眾」可以經由滿足日常生活需要的新風格物品，被吸引至當代世界——如一個加上交通號誌的膝墊，或西爾氏（Sears）百貨「有色彩繽紛的雛菊［借自沃霍爾的］或無雛菊」的自黏壁紙。除了尋求工程師與技術人員的合作以外，現今美國藝術家嘗試經由介於藝術與超市的小東西，以及光的展示、偶發、海報、彩色版畫、旗幟及複合物

52　阿伯斯，《向正方形致敬習作：關閉》，1964

等產品，把自己直接投入「大眾」的環境。

　　在六〇年代的展望中，包浩斯明顯地必須與一種嘲諷爭論著：當藝術是為了它自己而創作，工業會挪用它，當它作為創作性的設計，工業則企圖忽略它。（似乎藝術比實際的藝術計畫還要實際。）無論如何，在包浩斯中「只要做畫家」的畫家——克利、康丁斯基——及承繼建築設計師理念者——葛羅匹烏斯、莫荷依—那吉、凡德羅（Mies van der Rohe）——主導著學校朝向產品市場，他們之間仍有一種張力

53　拜耶，《交叉的圓（在灰色之上）》，1970

存在。「在包浩斯，」一位當代高階人士說，「有一些大師即使沒有包浩斯仍是大師；其他的只是包浩斯大師。」在這種混雜的情況下，藝術家極可能被學院規劃者排擠出來。包浩斯的基本藝術定義課程，名爲預修課程，由克利、康丁斯基及阿伯斯任教，然而先是學校的行政單位，後來有左翼學生，他們攻擊課程的實用性。最後，經過多年的抗議及自我退縮，克利及康丁斯基不得不辭職，就如希勒梅爾(Oskar Schlemmer)及其他在他們之前辭職的藝術家一樣。藝術家作爲設計師的訓練

者，證實在基本上是矛盾的情形。

今日美國藝術如此普遍是由於它設計的魅力，但美國藝術不會拘限於產品設計而已。美國藝術家了解藝術服務於工業，如木赫曾指出的，被分配、經營控制及利潤所限制著。在產品的社會實用性功能以外，美國藝術家尋求更深的意義；他並沒有放棄作爲一位浪漫主義者。在六〇年代，意義即在藝術史上贏得一席之地。李奇登斯坦重新設計漫畫，不在於使它們更新、更好或更有趣，而是使它們在藝術史上永垂千古。（請參看第十章〈瑪麗蓮·蒙德里安〉。）美國藝術家作爲設計師之不安，和在包浩斯的克利及康丁斯基的不安互相呼應，尤其明白地表達在藝術史批判性道歉的過度修飾上，它成爲作品以文辭爲開端之部分。

現在美國藝術開發著設計，但遠離社會需要的規範。歐登伯格在他巨大的藝術與技術的《冰袋》（Icebag）作品中，並沒有企圖改善它；他重新設計藥房冰袋的布，以其螺絲帽配上淺粉的塑膠，放大爲十八呎直徑大小，並用傳動裝置、水力與風扇，讓它膨脹至十六呎高。這種物品不只是過時而且是無用的，頭上頂著包浩斯的傳統或把它的尾巴放在嘴裏。對所有六〇年代形式主義之嚴肅，在美國藝術中表現派的叛變仍逗留在鬧劇與無表情──包括取得過度的支出，如葛羅匹烏斯所說「無用」的機器及不實際的計畫書。經驗告訴我們，藝術不能與科技齊頭並進──它們不是超前即落後。在追尋歐洲現代主義的老問題中，現今美國藝術既不是前衛也不是復古。它試著在過去與未來之間得到平衡。簡言之，就是趕上時代。一旦反主觀主義教條靠邊站，它可能自現今的技術轉移至處理新的基本眞實──人及個人的處境。

21 今日的美術館

一間美術館被迫就越南、女人或黑人採取立場，剛好可方便地區分歷史及藝術史的不同。歷史包括壓抑及戰爭；藝術史則只關心反映在藝術作品內的事情。展出《格爾尼卡》不表示現代美術館反對西班牙獨裁者佛朗哥（Francisco Franco），展出安格爾的《女奴與奴隸》（Odalisque with Slave）也不表示支持女人解放或黑人的平等人權。理論上來說，藝術屬於遠離現世事件的領域；它用不同尺度的衡量方式以達到目的。即使以人對革命的貢獻來評斷人的托洛斯基（Leon Trotsky）也承認——與列寧（Vladimir Ilyich Lenin）認為「藝術屬於大眾」相反——繪畫與詩詞有它本身的專屬意義。美術館對當下之議題有免疫的特權。它代表人類貢獻的永恆，至少令其永垂不朽。在馬侯的眼裏，美術館超越了歷史如鐵的定論強加

於行動的人類之煩惱與失敗。它神聖的義務在匯聚且保持人類的自由與創作紀錄之完整，這需要拒絕藝術形式上未解決的劣質物。

事實上，現代藝術已掙脫藝術與事件之間的障礙。它的歷史包括了非藝術與反藝術歷史——也就是說，藝術混合了文化之人工製品(旗幟、可口可樂瓶)以及直接反對美學的超越的作品（杜象帶鬍子的蒙娜麗莎、畢卡比亞以填充猴子作塞尚、雷諾瓦及林布蘭的「肖像」）。現代藝術已提升了宣稱自己之虛無的創作。現代主義將從自然與事件中提升出的藝術與學院派視為相同，而前衛主義之持續倚賴著它對學院派的恆久之錯覺的攻擊。這世紀初，未來主義對馬利內提叫戰，公然反對過去存留下來的紀念碑：「燒毀美術館！」從現成物到地景作品，現代主義繪畫及雕塑之渴望即將其產品與生活的現實合而為一。

兩種互相對比的拍子，在過去的幾百年裏已流行在藝術界：慢拍子的學院派「藝術領域」及由事件刺激出的前衛派之活力。藝術與歷史、持續及瞬間之互相緊扣，早已是現代之中心哲學問題——這問題被學院派與目前發展之疏離，以及前衛與目前發展之融入而過度簡化了。大多數現代的傑出思想家及藝術家站在這兩極端之間，或與這兩派的主張互相衝突。馬克思除了他一般的、藝術所屬的「文化超級結構」(cultural super-structure) 觀念外，他的發展與生產方式之演化是一致的，認為希臘藝術自它的時代躍現「在某些方面……標準與模式超過了它的成就。」波特萊爾是現代主義意識之父，同時也是「現代生活英雄」的引介人，他斥責實利主義相信經由科學與技術的自動發展，並談到在當代中實現永恆。現代藝術大師——從塞尚到畢卡索及德庫寧——已在藝術及過去的態度中發現，抵制在新的發明、理論及社會變遷之覺醒中前衛主義藝術運動之趨勢的觀點。在「革命性的傻瓜」

瀰漫的時代，可以清楚地看出，藝術隨時處在被消滅成去了枝葉的現在，如用大眾傳播媒體的資料及技術發明的方式再現。

從二次大戰以後，美術館在美國逐漸成為前衛；從各種角度來看，在尋求新事物上它們已超越藝術本身。投入改變的洪流已劇烈地改變美術館早期與過去的及對藝術的關係。了解它本身是大眾教育的媒介，展現出所有時期及地點之作品，如同**新聞**，它強調著與當代的關係。美術館是屬於現在的及未來的而非過去的。「什麼是藝術」的主要裁決者，已了解歷史學家探索著過去與未來之創作間風格的相關性（包括毫無風格的作品），授予他權力來加強作品對未來的影響——或使之無效。如同政治史學家，藝術史學家被重塑為歷史的有意識創造者，而不只是過去成就的一般記錄者。在他參與決定藝術的方向的自由上，他成為煽動者。既然我們這時代的藝術主要來自於意念，而不只是對藝術物品的愛好（立體派來自於塞尚的創作方法，而非對塞尚風景與靜物的模仿），作品的演變不可避免地被分黨分派。在過去二十年來，每個主要時期的回顧展——惠特尼美術館舉辦的「一九三○年代」展、現代美術館舉辦的「一九六○年代」展、洛杉磯郡立美術館舉辦的「紐約畫派」展、大都會博物館舉辦的「紐約的繪畫及雕塑：一九四○～一九七○年」展，一下子可舉出好多例子——多多少少都積極地運用美學與藝術史，以引導美國藝術的創作。在此情況中它的當代主題缺乏定義，並且是思想衝突的結果之意外，美術館有責任藉有策略地運作在變化中的藝術，來證明它選擇展覽的正確。

既然美術館不是藝術史的具體化，反而成為製造藝術史的體制力量，它對目的的認知毫無條理地增加。為了彌補它與過去藝術晦暗不明的關係，它努力要自不斷改變的內容中綜合出一種美學本質。面對

它的社會角色逐漸遭到攻擊，它已準備做到自我改變，但却不停下來。既然美術館自願放棄藝術封閉的花園，爲了在現代歷史上站一席之地，它拒絕政治的理由成爲實際的——更正確地說，官僚的：「美術館不是爲政治理由而設立的機構。」然而除了政治以外，它都與社會改變有關。它的重點在於非正式與大眾的需要，它更加地留意不要把展覽包裝在高級文化的環境裏，或把藝術從所有東西分隔開來。在民主的情況裏分享，不屬於大眾的就不該存在之感覺，至少在公眾場合下，它強烈拒絕「精英主義」，雖然它並未避免繼續神化一些英雄人物。配合美術館的文化平等主義，藝術成爲一種千變萬化的東西，包容一切被主要媒體如廣播、影片、表演及室內遊戲所摒除濾掉的不重要發明。所有不屬於任何種類的物體或奇觀都可以屬於新的藝術形式。

在電視上，艾琳・撒列能（Aline Saarinen）訪問了現代美術館館長約翰・高塔（John Hightower），以他也是藝術家抗議團體的協調人，他總結了美術館活動的主要態度，從整體的規劃及興趣到「社區服務」（如大都會博物館的「哈林在我心」展），以及接待新工業的產品與發明等（如「機器」展、E.A.T.等）。從這個訪問裏浮現出了一種大眾的看法，以及融合繪畫與雕塑在更廣大的美學流派裏的決心。（包浩斯精神的繼承者最近提出，「藝術家」這個字被與工作室之關聯所限制，應被放棄而改用「藝術人」〔art men〕——是從家具至皮鞋之任何形態的創作者。）

在回答「人們在美術館應有何體驗」的問題時，美術館發言人聲稱「第一要件應是有趣的」，他希望這個趣味能「與視覺經驗相連，是觀者在別處無法獲得的。」如此刻劃出美術館爲娛樂及教育的機構，高塔提出一種評論性美學功能無限延伸的方案：他臆測美術館可能可以

「以一種編輯的角色來選取影響現代社會裏的所有東西之元素」。可想而知，沒有一樣東西可逃過它的注意，以及對它的專長的利益。高塔接著說：它可以「了解什麼是本質上有效的藝術表達，不論它是園藝或在聖誕節把一隻鴨從爐子裏拿出來。」事實上，美術館是種美學的供應站，呈現「每樣東西的外觀及特性」。然而它可能如高塔所說，保持完全地非政治化，因為採取一種會激怒藝術家及大眾的立場，如越戰，會減弱它的權威，「如同一種疏離的，不被玷污的，不被收買的評論者。」

丟開美術館自我宣稱的道德與智慧的無瑕，它現今的情況，高塔認為，可以接受任何「非常有效的藝術表達」之東西，但如同過去的美術館，它僅接受以美學的形式存在的政治。一九七〇年夏天，佔據了現代美術館之「資訊」（Information）展，展示了洛克菲勒有關越南的陳述，並有個玻璃箱讓民眾投票；生氣活現的選票箱作為視覺的刺激物放在明顯的地方。但一隻黑豹散發著文章——也是個傳播資訊的機器——却被視如超過美學前線而被排斥。也許如果黑豹被放在一個框框裏或關在一個塑膠盒裏……明顯地，「藝術表達」的規則不適於排除政治，藝術之過去規則如果能夠形成美術館的禁忌，現在就需要專斷地來實施。這等於是用另一種方法說，就社會議題而言，今日的美術館在知性上是去道德化的。

高塔的展望指出美術館典型的前衛主義，藝術機構正逐漸地完全融入社會活動裏，除了它的政治立場外。美術館希望「服務社區」；這其實已是政治活動。但它的服務必須是合乎美學的，或為了美學有關的事物——例如，在廢棄建築物牆上的繪畫。美術館協助著把藝術溶合在生活裏，希望如藝術般的隔離生活。但當繪畫及雕塑與其他「視覺經驗」形式等同時，有什麼立場可以否定好戰分子的要求，即藝術

的傑出是附屬於婦女、黑人、和平鬥士及「年輕藝術家」等「相關」
（relevance）概念的？

聽高塔在電視上的訪問，人們顯然會得到繪畫及雕塑在現代美術
館已成為多餘的印象。「如果你有你的方法，」她問，「你願不願意搬到
在鄉下的舊美術館，那些老的現代藝術大師所在的地方？」現代美術館
館長認為，這是「一個真的很難處理的問題」，但為了現實的理由，讓
現代美術館在這個時候丟棄它的收藏並不適當。

如美術館館長所認為的，「資訊」展在美學的立場上與繪畫對抗。
它引起政治危機，去懷疑油畫顏料放在畫布上，但展覽本身並沒有任
何政治因素。「資訊」展包括各種電子通訊的裝備及螢幕和打卡機、巨
幅放大的雜誌藝術評論、標語、照片、數字遊戲等，它是種擁抱政治
的美學，並視其如思想的替代品。在一本美術館出版的有關此展覽的
書裏，策劃這次展覽的墨香(Kynaston McShine)先生呼籲人們注意「一
般社會、政治及經濟危機，是一九七〇年代世界性的現象」，他指出在
巴西的苦難、阿根廷的禁錮，及美國槍殺案的新聞中，「一大早起床對
著畫布擠油彩畫畫，似乎是不恰當的，如果不是荒謬的行為。」藝術家
及藝評家了解歷史危機的存在，是從一九六〇年的形式主義自我封閉
以來令人樂於接受的改變；它顯示了最近藝術的最新流行，即使最頑
固的純抽象及「品質」，也應具有「政治考量」。墨香對繪畫的敘述，
到他假設的畫布形狀，呼應著貧乏的形式主義觀念，但它目的不在棄
絕某種特定的空洞繪畫，而是繪畫本身。

同時，雖然「資訊」展並未呼籲參與及對抗暴政和戰爭，如一九
三〇年代左傾作品鼓勵人們去做的。這項展覽用政治性爭議來加強美
學，如高塔所傳播的「藝術的表現」，以提供對藝術的否定。這類展覽

如同一排電腦數據、電話，人們可按撥出一首詩，或如德‧馬利亞以《時代》(Time)雜誌上的剪報做一個如牆面大小的自我推銷廣告，在對抗里約熱內盧 (Rio de Janeiro) 及洛杉磯警察的兇暴都比不上一幅即使毫不政性的繪畫、或德‧馬利亞自己的釘床雕塑來得更有效。在「資訊」展裏，有效的是美術館熱切的歡迎最新流行的東西，降低繪畫與雕塑的地位。這是展覽最主要的動機，由墨香的驚人但非不熟悉的觀察所指出：

> 我們發現整個收藏本身可能已過時。那麼傳統美術館對撒加索 (Sargasso) 海底裏、或在加拉哈里 (Kalahari) 沙漠、或在南極、或在火山底的作品該怎麼辦？美術館要用什麼態度來介紹它每天策劃展覽時所關注的新科技？

今日的美術館推測，美學有能力達到「所有在當代社會發生的事情」，因此它對繪畫的貧乏很敏感，當把自然的無限形式與人為的作比較時。同一年在猶太美術館展出的「軟體」(Software) 展，無法明顯地區分藝術與科技。本漢定義科技如同一個普及的環境，比藝術更廣泛地改變我們的意識。「有段時間，」本漢說道，「美學內涵必須變成科技抉擇的一部分，這種藝術／科技的分類似乎不太合理。」再次在這裏指出，美學已超越藝術且與它背道而馳。美術館已分享著一家贊助「軟體」展的美國汽車公司設計部門之價值觀。對繪畫的態度，不只是冷漠，還有想滅絕它的過時之敵意。歷史像科技一樣，蔑視著繪畫以及那些認為繪畫仍具意義者；「軟體」展的一項公開展示是「藝術作品所有生命」的灰燼，一位前繪畫及雕刻家在去年夏天得到靈感，把自己的作品送去焚化爐。這種對事物命運的安排是史無前例地，應使人對

54　李文,《竊聽電話》, 1969-1970

猶太美術館感到毛骨悚然。

本漢教授引用麥克魯漢的話來支持他的時間背叛:「藝術家可感受到新媒體的創作可能，即使它們與他自己的創作媒材不相干，另一方面，藝術與文學的官僚體制呻吟且生氣著，當美術館的展出被侵犯或廢棄時。」更具體地說，在美術館展覽策劃人所扮演的行動主義者及創作的角色中，當他嘲笑畫家為「官僚」時，本漢已明顯地忘記他是個教授，且把自己定位為一名藝術家。

美術館的困境在於，它以協助消滅藝術的藝術史作為其美學基礎。把繪畫與雕塑混合成為裝飾性媒材、風格的雜混、形式的融匯，以創造出一種「環境」給觀者，完成了延伸自過去藝術價值之腐敗，而它本身是從前衛藝術運動開始的。用什麼東西來替代這些價值是個重要的展望，不只是對歷史，對現代文化、科技、政治等創作也是重要的。美學不能在真空狀態中存在。美術館沒留意到它遠離藝術，以單純的（simple-minded）前衛主義思想為根基有多麼危險。在此導向下，它正轉變為低級的大眾媒體。

22 向科雷頓前進！

「每個人都受歡迎！如果你想要成為一名藝術家，來吧！我們的戲院可以錄用任何人，且找到適當的角色給每個人。如果你決定加入我們，我們歡迎你現在就加入！」這是奧克拉荷馬州自然劇院裏科雷頓賽馬場（Clayton Racetrack）找人的廣告詞，由卡夫卡（Franz Kafka）的《美國》（Amerika）劇中英雄卡爾・羅斯曼（Karl Rossmann）在一個街角所唸的台詞。歡迎所有人成為藝術家的劇場是把自然當作藝術，製造歡樂的「人造環境」。「劇院最重要的功用之一，」班雅明（Walter Benjamin）寫道，「是將偶發溶入它們的表演元素中。」在劇院裏面，每個人不只可以成為藝術家，也是一件藝術品。如此，每個人自動地在「適當的位置」；換句話說，是在世界的美術館裏。有位紐約藝術家，阿空奇（Vito Acconci），定時用郵

寄的方式對藝術界作宣告，在某些特定的日子裏，他會把一張凳子掛在他的畫室裏X次，人們可以在指定的時間裏觀賞這件作品。把東西掛起來及拿下來，也可以是羅斯曼被指定在奧克拉荷馬州的表演。一個人在自然劇院裏做什麼呢？他自我表現。當一個人知道他在表演的時候，他如何表演呢？一個人如何能不演出自己？這足夠讓人討論的。「對不相信我們的人咀咒！」卡夫卡的宣告結論道。「向科雷頓前進！」

馬克思主義的哲學家馬庫色（Herbert Marcuse）解釋藝術與生活之間障礙的拆除，如同阿空奇的例子，是對中產階級文化的激烈攻擊。自然劇院是超越所有文化的情境——一種給予每個人一個角色的情況，不管你是否有才華或具專業訓練。它是個民主的烏托邦，在此主體性的形而上問題由個人根據他內在的形式直接去面對，其解決方法，馬克思則延緩到無階級的社會來臨時。因為階級文化的瓦解已超越社會階級的瓦解，文化革命已出現在政治經濟革命之前。離開傳承的形式，個人從他自身附屬的元素中獲得塑造自己的主體性之特權。除了掛凳子外，阿空奇算他的脈搏跳動，把他家中的東西搬到藝廊再搬回來。這種行動由把藝術史改為文化人工製品歷史的邏輯認可為藝術，並被杜象昇華的面具所主導著。馬庫色引用法國思想家的話：「我跳舞，所以我存在。」若要把它帶入現今相等的自然劇院，只要滌除對名作之尊崇，並且對繪畫與雕塑的反應如同它們是窗戶規則的條狀或雪花溶化在車蓋上的現象。

在沒見到他本人做行動演出的狀況下，我做阿空奇的報導。為什麼人們應該要看到他？他的作品就跟任何東西一樣。一旦你了解他的概念，親眼看見他的表演則是多餘的，如同跟隨杜象到店裏挑選酒瓶架。楊布勒（Gene Youngblood）在他的文章〈世界遊戲：藝術家作為

生態學家〉（World Game: The Artist as Ecologist）中說：「藝術家的形像已劇烈改變。逐漸地，藝術家的**意念**比他技巧的熟練更重要。」在自然劇院裏，有演員但不一定有觀眾。如藝術界的陳述，藝術家與觀眾之間已有革命性的改變。光聽有關藝術作品的訊息或從其他媒體得到訊息就已經夠了。楊布勒描述著一個在杜塞道夫的流動電視「藝廊」，委託藝術家創作地景作品及環境的新奇事物，明顯地是爲了傳播，他引述藝廊經營者的效益，他的「電視藝廊只以電視放送連續存在……沒有畫廊空間。我們談藝術，却不販售物品……與電視台合作……是藝術可持久的唯一希望。」在這句話裏，期望擁有「藝術的持久性」是令人驚訝的。根據馬庫色所說，「藝術的結局之言論已變成一個熟悉的口號。」沒有觀察對象物的觀眾會比沒有觀眾的作品使藝術持續更長久嗎？ 也許謠傳的藝術會在民間傳說中延續長久。

　　與自然劇院對等的是世界遊戲，楊布勒期待它「可成爲歷史上最重要的藝術事件」。這遊戲是基於福勒的主張，借用楊布勒的話，「現在可以使全人類眞正的成功」──一個眞正的自然劇院理念。用福勒的世界資源清單，「世界遊戲接近太空船地球，如藝術品一般。」遊戲的目的不在以十九世紀自然詩人的態度來思考世界，而在改變它。如果世界是一件藝術作品，它同時也是用不盡的藝術材料。每個生物都是生態聚集的細部；即使極小的二氧化碳，在阿空奇的發揮下對空氣污染也有所貢獻。世界遊戲的正式活動包含組合「地理社會的情景」，來改變藝術／眞實環境。在建造足以「形成一個完全環境給地球上的人」的全球性電纜中，世界遊戲達成了地景藝術、資訊系統藝術、過程藝術、電子現象藝術、機會藝術、資料登記藝術及觀念藝術代表的理論。楊布勒記錄下世界遊戲進行者的先鋒藝術家。他們是沃霍爾、

李文（Les Levine）、卡布羅、卡吉、歐本漢、莫里斯及皮納（Otto Piene）。但當世界遊戲網「延續集團」開始作業，「在未來，不再需要名字，每個人在偉大的藝術作品上都有一席之地。」

一位地景藝術家曾定義藝術為，從一個地方到另一個地方的移動材料；一幅馬蒂斯的畫是油畫顏料從顏料管到畫布上。在這樣的觀點中，藝術家是一種搬運人；或許這是因為搬運人乃前哥倫比亞時期雕塑與埃及壁畫偏好的題材。在生態上來說，我們都是搬運人，我們自環境中取得空氣與食物，儲存以製作，再送它們回歸其所來處。一位藝術家是一位搬運人——雖已宣稱他是藝術家，仍持續著搬運人的工作。如同在自然劇院的聲明中指出的，需要的是「向前來」。

莫里斯曾向前來，在過去五年中比任何藝術界的人在許多角色及次數上都來得多。他發現戰後前衛藝術的祕密：已存在的作品可以被轉譯為意念，再由一位模特兒陪襯著一些文字展示出來。他玩真實與藝術對立和相容的遊戲，似乎完全不受任何對雕塑或繪畫單純的喜愛之抑制。他的「真實」藝術已橫貫強斯的「事物」繪畫、最低限派的立方體、盒子、雷射光束、反形式添加物、過程藝術、地景藝術、在影帶上的記錄事件，以及宣布放棄藝術轉向政治行動。莫里斯是藝術理論者與藝術從事者的領導人，這種藝術可以由任何人創作出，靠道聽塗說方式被欣賞。塔克（Marcia Tucker）在她寫這位藝術家的專文中說，「莫里斯除去美學經驗及真實經驗間的不同……這種藝術的經驗明顯地是用數量來區分，而不是用它的品質，不論是作品本身或事件本身。」讓品質成為多餘，在即時的藝術表演及在即時的接納上，去除了主要障礙。前衛藝術終於藉由除去可接受的藝術理念及個人愛好之間的衝突，奠定根基。如果藝術與生活之間毫無差別，那麼藝術家與

他的觀眾之間也沒有任何差異。藝術家變成羣眾領導者，而不代表創作的神祕。目標是可收集的創作計畫而不是個人的修養，它足以讓參與的人保持愉悅。

世界遊戲是「我」的遊戲的對照，在後者，藝術家傳統地獨自做著遊戲，以將個人內在資源的庫存帶入意識中並作轉變。如世界遊戲及自然劇院，「我」的遊戲是人人都可以玩的，它的特徵在於不需要任何組織，或比紙和筆更複雜的儀器。在這方面來說，「我」的遊戲是比世界遊戲更民主但比較不受歡迎。既然藝術在我們的時代企圖在極端內省（表現主義）及極端客觀（包浩斯、最低限主義）間搖擺，「我」的遊戲可能被期望回到藝術的前景，如果世界遊戲及它的地景作品和觀念的附屬物成為非常普遍。最重要的是，這種向內與向外的搖擺在藝術有關的軌道上經常發生。如同行動繪畫是種「我」的遊戲，所有生態型式有關的藝術，視藝術為活動，且尋求的結果不是物體而是一種對觀賞者的強迫行動——即使當它是經由謠言對觀賞者產生行動。塔克女士認為對莫里斯來說，「『它是什麼意思?』的問題是不相干的。中心論點變成『它用來做什麼?』」在這轉換之間如果有人要成為偉大的畫家，我認為沒有什麼理由呈反對的意見。

如同一九四〇年代的抽象表現主義者，世界遊戲認為今日的藝術是在世界危機中產生——一種一九六〇年代藝術運動與藝術評論都痛苦的否定的情況。這危機是在馬庫色的腦海裏清晰存在，他正確地將它與目前傾向化解形式且混合藝術與生活之潮流相連結。在一篇名為〈藝術是真實的一種型式〉（Art as a Form of Reality）的文章，它被包含在《藝術的未來》（On the Future of Art, Viking, 1970）這本書裏，

是馬庫色在古根漢美術館的演講詞，他認為藝術與生活混在一起成為一種對功利主義文化的反抗。他把真實藝術視為反藝術，而認為反藝術與新左派相同。但奇怪的是，藝術即生活的偏激關係，馬庫色並不喜愛。對他來說，藝術是高於革命；但說藝術比生活本身更高尚也非誇大之詞。他相信把藝術沉溺在真實裏是對藝術價值的一種侮蔑，同時是不可實現的。藝術不論它怎麼假裝，仍是藝術，如果要它成為其他東西，只會使它變成不好的藝術。這個看法把馬庫色放在（自未來主義及構成主義以來）與這個世紀的否定及功利主義藝術相衝突的位置。

馬庫色的定理是大家所熟悉的，藝術「本質上」是不同於日常生活的真實及科學、技術與政治的真實。一件藝術品的存在是由它的形式所決定，形式讓它遠離自然及事件，進入另一領域。馬庫色對藝術品做承諾；現代主義者的藝術概念是行動、事件、過程、溝通，對他來說，這些元素把藝術天生自然的本質扭曲了。不需給它們取名字，馬庫色譴責世界遊戲、地景藝術家、觀念藝術家如莫里斯，以及電子系統藝術家如詹姆斯・西萊特（James Seawright）及傑克・本漢——最後兩位對《藝術的未來》有貢獻文章。確實，要把馬庫色的理想藝術品概念「自我包容的整體」——一些「較高」、「較深」，或許「較真」及「較好」的創作，是被美麗的理念所引導的——與生態藝術家的藝術的實用定義，如把石頭、泥土、家具或軀體從一個地方搬到另一個地方並置，提供了一個完備的「發現」喜劇的元素。

馬庫色反對今日的「活的藝術」之最重要爭論，在於它的社會影響力：想像它能轉變環境，它否定著隔離的經驗及現代生活的無力特質。觀眾參與的偶發藝術及陳列表現真實之片段的現在，觀者可在其

中行動，但這眞實是美學上的設計，因此不像大多數人無法控制的眞實。用這個方法，「活的藝術」將敵對態度轉向事物，而馬庫色結論「幻象被加強著而不是被毀滅」。所以他批判反藝術是假革命——這結論難以反駁。但他同時也反對眞正革命性的藝術，即攻擊承繼的形式。他要社會革命，但要把藝術置於社會之上絲毫無損，以它既有的型式存在。藝術不能與生活混合，只有當「一個新形態的男人與女人」開始建立一個全新的社會時，生活將成爲美學。但即使圓滿的重新建造人類及人的環境，也將無法影響繪畫及雕塑超卓的地位，包括過去的作品；它們將繼續具現出「一個對立著眞實的美麗與事實」。

馬庫色的論點是當代馬克思主義者對於藝術實質地在維護的例子。在一個新的未來社會裏，它拒絕現今改變著的想像實體。把一切歸罪於資本主義系統。手工藝作品在前資本主義奴隸工作站裏製作，找不到馬克思主義者美學觀點的瑕疵，它甚至形成沒有變化的準則，譴責自由思想的創作。馬庫色置自己於學院傳統中。理論上，把藝術從非藝術的現象中分離，可能是方便的做法；把藝術與形式想成同一回事，幫助解釋例如作品在一個時期產生又可以傳到下一個時期。但這個「結果」在太多的事件及大眾傳播形式裏，忽略了現代想像力漸進地在去形式（deformalization）發展。它同時也忽略了現代主義的偉大作品，都是即興地以獨一無二的形式表現（《查拉圖斯特拉如是說》、《格爾尼卡》、甚至《共產黨宣言》），或由原始事實建構出的（《墨比·迪克》〔Moby Dick〕、印象派繪畫、拼貼）。

毫無疑問的，世界遊戲及在楊布勒的「活的藝術」先驅名單上的藝術家，是在鬧劇的邊緣遊走，且常常落入自我欺瞞的騙局中。地景藝術家不會把農夫及油礦公司驅逐出去，以便改變地球面貌。但藝術

本身若要求作品真正符合創作它們的信念，會是愚笨的。「活的藝術」的精神不在於它能夠成爲自然的一部分，而在它持續早期二十世紀的藝術運動對抗美學的既定理念之掙扎。訴諸直接經驗及藝術以外的素材，乃文化危機的一個層面；它是藝術家被迫不斷地重新再來一次的回應。眞實對立於藝術可能是新左派的一個口號，但它同時也是十九世紀美國畫家從卡林到葉金斯的口號（請參看第一章〈從紅人到地景作品〉），雖然他們也不能如同馬庫色所說今日的反藝術家一樣，去「逃離藝術形式的束縛」。新奇及危機的情況，促使創作計畫以現成可做的著手。奧克拉荷馬自然劇院是美國的夢想，每個人在這兒可以以自我重新開始。在此，藝術沒有強加任何形式在生活裏。在自然劇院裏，每個人需要創造他自己的角色及他的表演特色。自然劇院是新秩序的民主替代形式——馬庫色的及任何其他人的。在美國，藝術的未來已再清楚不過了。「每個人都歡迎加入！向科雷頓前進！」

圖片說明

6 *Untitled*
莫里斯，《無題》，一九六八年。
細線，鏡片，柏油，鋁，鉛，毛
氈，銅，鋼。卡斯帖利畫廊，紐
約。

7 *Spill*（*Scatter Piece*）
安德烈，《拋擲（零星的碎片）》，
一九六六年。塑膠及帆布袋。
Kimiko and John Powers 收藏館，
亞斯本（Aspen），科羅拉多。

8 *Untitled*（*to Barnett Newman to commemorate his simple problem, red, yellow and blue*）
佛雷文，《無題(致紐曼，紀念他
的簡單問題，紅、黃、藍)》，一
九七〇年。日光燈。卡斯帖利畫
廊，紐約。

9 L'Agence Gamma 攝影作品。

10 L'Agence Gamma 攝影作品。

11 *Flood*
法蘭肯撒勒，《洪水》，一九六七
年。合成聚合顏料於畫布。惠特
尼美術館，紐約。

12 *Ladybug*
米契爾，《瓢蟲》，一九五七年。
油彩於畫布。現代美術館，紐約。

13 *Early Arrival*（*cold blue*）

強森，《提早抵達(冷藍)》，一九
七〇年。油彩於畫布。傑克森畫
廊（Martha Jackson Gallery），紐
約。

14 *Phenomena Grisaille*
詹肯斯，《格利塞雷現象》，一九
六九～一九七〇年。壓克力彩於
畫布。Collection Hillary Jenkins。

15 *Egg Board*
阿爾普，《蛋板》，一九一七年。
顏料繪於木雕。私人收藏。

16 *Mountain, Table, Anchors, Navel*
阿爾普，《山，桌子，錨，臍》，
一九二五年。油彩繪於裁剪下東
西的硬紙板。大都會博物館，紐
約。

17 *Corps de Dame Gerbe Bariolee*
杜布菲作品，一九五〇年。油彩
於畫布。Collection Mr. and Mrs.
Martin Fisher，紐約，感謝紐約佩
斯畫廊（Pace Gallery）予以協助。

18 *Chaise III*
杜布菲，《馬車 III》，一九六七年。
多胺基甲酸脂塑像。佩斯畫廊，
紐約。

19 *Chartres*
紐曼，《黃綠色》，一九六九年。

壓克力彩於畫布。M. Knoedler & Co. Inc.，紐約。

20　*Here I (to Marcia)*
紐曼，《這裏 I（致瑪西亞）》，一九五○年。青銅。Collection Mr. and Mrs. Frederick R. Weisman。

21　*Onement I*
紐曼，《一致》，一九四八年。油彩於畫布。Collection Mrs. Annalee Newman。

22　*Untitled*
羅斯科，《無題》，一九四八年。油彩於畫布。羅斯科資產，馬堡畫廊（Marlborough Gallery），紐約。

23　*Untitled*
羅斯科，《無題》，一九五六年。油彩於畫布。羅斯科資產，馬堡畫廊，紐約。

24　*Modular Painting with 4 Panels, #5*
李奇登斯坦，《有著四塊畫板的標準尺寸繪畫》，一九六九年。油彩及壓克力彩於畫布。卡斯帖利畫廊，紐約。

25　*Image Duplicator*
李奇登斯坦，《影像複製機》，一九六三年。壓克力彩於畫布。卡

斯帖利畫廊，紐約。

26　*Heel Flag*
歐登伯格，《鞋跟旗》，一九六○年。木頭，皮革。藝術家收藏。

27　*Proposed Colossal Monument for Park Avenue, New York: Good Humor Bar*
歐登伯格，《公園大道巨大紀念碑提案，紐約：出色的幽默棒》，一九六五年。蠟筆及水彩。Collection Carroll Janis，紐約，感謝詹尼斯畫廊（Sidney Janis Gallery）。

28　*Les Indes Galantes*
史帖拉作品，一九六二年。樹脂於畫布。卡斯帖利畫廊，紐約。

29　*Moultonville II*
史帖拉作品，一九六六年。樹脂顏料於畫布。卡斯帖利畫廊，紐約。

30　*By the Window*
賈斯登，《在窗邊》，一九六九年。油彩於畫布。馬堡畫廊，紐約。

31　*Flatlands*
賈斯登，《平地》，一九七○年。油彩於畫布。馬堡畫廊，紐約。

32　*Close Up III*
賈斯登，《關閉 III》，一九六一年。

拉斐·索以，《賣花小販》，一九
三五年（重印於一九四〇年）。油
彩於畫布。Collection Mr. and
Mrs. Emil J. Arnol。

45 *Trans-Median*
諾蘭德，《穿越中線》，一九六八
年。壓克力彩於畫布。Collection
Mr. and Mrs. David Mirvish，多倫
多。

46 *Alpha-Delta*
路易斯作品，一九六一年。壓克
力彩於畫布。艾弗生藝術博物館
（Everson Museum of Art），雪
城，紐約。

47 *Sangre de Christo*
史帖拉作品，一九六七年。金屬
粉於聚合乳劑。Collection Dr.
and Mrs. Charles Hendrickson，紐
波特比奇（Newport Beach），加
州。

48 *L'Agence Gamma* 攝影作品。

49 *Untitled*
葛拉漢，《無題》，一九六九年。
混合媒材。柯恩伯利畫廊（Korn-
blee Gallery），紐約。

50 *Motorcycle Victim*
韓森（Duane Hanson），《摩托車

遭難者》，一九六九年。玻璃纖維，
聚酯與滑石。Collection Robert
Mayer, Winetka, 伊利諾州，哈
里斯畫廊（O. K. Harris Gallery），
紐約。

51 *Untitled*
麥奎根，《無題》，一九七〇年。
木頭，玻璃纖維，聚酯樹脂。松
那本畫廊，紐約。

52 *Study for Homage to the Square: Closing*
阿伯斯，《向正方形致敬習作：關
閉》，一九六四年。油彩於紙板。
古根漢美術館。

53 *Intersected Circles （on grey）*
拜耶（Herbert Bayer），《交叉的圓
（在灰色之上）》，一九七〇年。
油彩於畫布。馬堡畫廊，紐約。

54 *Wire Tap*
李文，《竊聽電話》，一九六九～
一九七〇年。猶太美術館的「軟
體」展，由美國汽車公司贊助。

譯名索引

國家圖書館出版品預行編目資料

拆/解藝術 / Harold Rosenberg 著；周麗蓮譯. -- 初版.
 -- 臺北市：遠流, 1998 [民 87]
 面； 公分. -- (藝術館；51)
含索引
譯自：The de-definition of art
ISBN 957-32-3573-0 (平裝)

1. 藝術 - 美國 - 現代(1900-) 2. 藝術 - 哲學, 原理

909.408 87010935

藝術館

藝術館

藝術館 R1003

Has Modernism Failed?

現代主義失敗了嗎?

Suzi Gablik著　　　滕立平譯

現代主義無盡地追求風格變異,不斷往前推展,它是否走進了死胡同?

當前盛行的後現代理論,全面否定了現代主義追求的自主性、個人性及爲藝術而藝術的信仰,並積極擁抱世俗的金錢價值觀。

現代或後現代,它們所面臨的困境爲何?本書對此有精闢的闡述,並試圖尋找一個折衷的途徑。

藝術館 R1013

Art and Culture

藝術與文化

Clement Greenberg 著

張心龍 譯

格林伯格為美國二次大戰後最重要的藝評家之一，他對現代藝術的剖析及其精闢見解，可從這本評論文集得知。在抽象表現主義出現時，他極力為其辯護，並在源自歐洲正統藝術的歷史裡找到它的位置，這對美國藝術的貢獻是無庸置疑的。而他那形式主義的美學觀，對後來藝術發展也產生相當的影響力，關懷此課題的讀者必能自本書獲益良多。

藝術館 R1012

前衛藝術的理論

Renato Poggioli 著

張心龍 譯

本書跳出美學範疇，從社會學角度剖析「前衛」作爲一種社會現象、一種歷史觀念，所潛藏的複雜脈絡和心理特徵。作者把一個渙散因襲的概念，整理探討而成一個理論系統，在「前衛」一詞已被文學、藝術用濫的今日，有助於釐清我們對其來源及意涵的模糊概念。

藝術館 R1037

Lectures de L'Art

藝術解讀

Jean-Luc Chalumeau著
王玉齡、黃海鳴譯

閱讀藝術若只用單一觀點，必難免褊狹淺薄之憾
。本書作者爬梳歷來吸收了人文科學多樣觀點的
藝術論述，分從現象學、心理學、社會學、結構
主義、馬克思主義乃至精神分析與符號學等角度
切入，帶領讀者遨遊於不同的藝術解讀面向，並
佐證以各類藝術家之創作，深入淺出地剖析了閱
讀藝術的各種可能方式；作者相信，唯有變換不
同的參數看待藝術作品，方能在「全面解讀藝術」
的相對不可能性中達到可能。

藝術館 R1028

Art and Philosophy

藝術與哲學

Jean Baudrillard等著

路況譯

今天藝術的現象比過去更接近哲學，而哲學的觀點也更多元化，超越更多的領域。本書收集曾刊載於 *Flash Art* 雜誌的訪談錄，對象都是西方當代重要的哲學家，包括後現代重要的理論家布希亞、詹明信、李歐塔，詮釋學的代表迦達默，專精速度理論的維希里歐，符號學的克麗絲蒂娃以及批判理論的史洛特提克等，分別從不同觀點探討當今藝術的現象。

藝術館 R1043

「新」的傳統

The Tradition of the New

Harold Rosenberg著
陳香君譯

本書是美國現代主義藝評家羅森堡的評論文集，包含發表於六〇年代的多篇藝術、文學及政治評論。書中涵蓋他犀利地為新藝術辯護，以及以「行動藝術」一詞宣告藝術將從靜態的牆上畫作轉為動態事件等藝術上的經典論文。作者強調，處在一個把求新當作傳統的二十世紀時代情境裡，批評家應該要去區分何者為創新，何者是偽裝機制；因此，本論文集不僅有美學的觀察，還有更多對大時代的反省。

藝術館　R1048

The Success and Failure of Picasso

畢卡索的成敗

John Berger著

連德誠譯

畢卡索是二十世紀公認最具魅力光環的藝術家，他的一生被各種傳奇事跡所環繞。柏格以批評家身分，從畢卡索出生背景、時代氛圍、畫作分析，試圖去再現藝術家的真實處境：畢卡索的成功使他與世隔離，連帶的也使他創作題材匱乏；當周遭友人努力使他快樂時，他卻獨自面對年華老去、創作力衰退的孤絕困境。柏格以悲憫心情和獨到見解寫下畫家一生時，無疑地帶來許多震撼。

藝術館　R1049

About Looking

影像的閱讀

John Berger著

劉惠媛譯

寫作風格充滿時代感、有如散文般雋永的柏格，以
其敏銳的觀察及對影像特有的解讀能力，提出了繪
畫與攝影作品之中，影像背後的社會與文化意義的
思考。書中討論動物與人類的觀看角度；攝影如何
實踐其在現代社會的功能；以及藝術史上知名藝術
家創作的動機和背景；論點精闢，見解不同凡響。
這是一本獻給希望懂得去閱讀影像，真心想「看」
的朋友不可錯過的好書。

藝術館　R1046

Civilizing Rituals

文明化的儀式

Carol Duncan 著

王雅各 譯

本書探討十八世紀以來西歐及美國美術館形成的過程，藉著對贊助人、建築體、收藏品以及陳設方式的深入剖析，揭露一個我們向來以為單純的作品展示場，其實是個政治權力、階級利益、種族性別宰制等交錯的場域。而參觀者在進入美術館時，其實是參與著一個價值再確認的儀式演出。鄧肯這本深具啟示性的書，是每個會進入美術館的人都要好好讀一讀的。